國族音景

書寫台灣‧電影史

Taiwan Cinema

A
CONTESTED NATION
ON SCREEN

GUO-JUIN HONG

洪國鈞 —著

何曉芙 —翻譯

蔡巧寧 —譯校

目次

更深入理解台灣電影的途徑

國家電影中心執行長　陳斌全

　　在今日，台灣電影產業已由《海角七號》（2008）等影片開啟的所謂「後新電影」時期，進入類型掛帥、跨國製作的階段；但是在區域化與全球化的角力下，表現在電影題材與類型間的差異卻愈見分明。鑑古知今，過往台灣電影曾經走過的每個重要階段：由台語片到健康寫實國語電影，乃至於世界電影範疇裡重要的「台灣新電影」，尤其需要歷史化的脈絡論述。洪國鈞教授的大作《國族音影：書寫台灣·電影史》於是呈現台灣電影從殖民到後殖民、再到全球化時代，形式與內容持續與國族歷史框架抗衡的步履；其中一個可貴的論點清楚闡明，1980年以特定導演為核心的「台灣新電影」的出現，即便當時的本土電影工業體質並不強健，因而讓新電影看似是在外片壓力、政府文藝政策，和商業需求之間所開出的奇花異果，卻亦非憑空而來。

　　洪教授於書中指出，台灣電影起始於「沒有電影的電影史，

沒有國族的國族電影」。在最早的日治時期，僅以新聞片和紀錄片為重心；戰後初期國民黨政府主導的電影製作，則以國族意識教化作為放映目的之媒體性質展現，卻促使民間產製的台灣電影在萌芽之初便發展出一種「在地混雜性」，標示出獨特的台灣電影景觀。這段隱然可被探知的「國族」與「電影」的相互建構、競逐過程，在洪教授細密地透過分析敘事和敘述手法、反思類型形式與視覺呈現之下，逐章顯影，這其實也正呼應影像文本本身可被視為歷史書寫，甚至是超越歷史書寫的體現。

　　台灣新電影的出現，即是在後殖民、分裂的官方「國族」歷史與家庭敘事主題陰影下，其美學與風格上的跨越。洪教授指出新電影的出現，尤其展現歷史轉變的抗衡與特殊抵抗形式，台灣新電影的電影策略再現與國族主義相抗衡的現代性，這正是健康寫實主義在美學與政治之間陷入遲滯，由同樣寫實主義取向的新電影繼而代之，重新將美學政治化，成為一種再興的國族歷史書寫。就此看來，台灣的國族音影的整體樣貌已然呼之欲出。

　　本書的英文版於2011年問世，七年之後，國家電影中心策辦的第十一屆（2018）台灣國際紀錄片影展，放映由國影中心自主修復的陳耀圻導演作品《上山》（1966）。從影片的美學呈現來看，相較於過去一直被認定，標誌出台灣紀錄片現代意義的陳耀圻導演另一部紀錄片作品《劉必稼》，《上山》反而更貼近1960年代國際紀錄片潮流的手法。影展的另一焦點，牟敦芾導演於1960年代末期的作品《不敢跟你講》與《跑道終點》，其內容與形式亦令人驚豔。由前述幾部重映的作品來看，台灣電影工作者

在國族和現代性之間的折衝探討，以及為了尋求去殖民而將他者本土化的嘗試，在 1980 年代台灣新電影之前便已出現，正好印證洪教授書中的主要觀點。

　　在此作為補充的是，紀錄片作為另一種寫實主義的形式展現，亦不失作為健康寫實主義、新電影其美學過渡期間的參照與辯證。如今洪教授這本具有高度學術價值的《國族音影：書寫台灣‧電影史》中文版面世，個人相信必定能提供有志於台灣電影史的研究者，以及喜愛電影的普羅大眾，更深入理解台灣電影的另一途徑。

謝辭

最初，我將本書命名為「海峽之間」，援引自台灣在世界版圖上與中國及日本的相對位置。自下筆到出版，此書歷經了數個不同階段，甚至幾度脫胎換骨。即使如此，我的初衷始終堅定、從未改變。要了解台灣，不可不知中國及日本對台灣的影響，更需從全球的角度來詳加檢視。我們即便掙脫不出這樣的國族框架，卻也從不放棄與之抗衡。最終選定的書名反映出，我眼中的台灣影業史，正是這個充滿拉鋸的國家在螢幕上的歷史縮影。

這樣的概念看似淺顯，但在來自各方的導引及辯證下，我漸漸領略箇中的艱深奧妙。我必須感謝許多人，在人生的各個時空下伴我左右。在此一一致謝，以表達我由衷的感激。首先，本書的部分內容是以我的學位論文為雛型並加以延伸，我得感謝我的指導教授，琳達‧威廉斯（Linda Williams）、裴開瑞（Chris Berry），以及另外兩位口試委員，鄭明河（Trinh T. Minh-ha）和安德魯‧瓊斯（Andrew F. Jones），他們的指導，我至今仍銘記在心。

　　自加州大學柏克萊分校取得博士學位後，我獲聘於杜克大學任教。從大型的公立教育機構轉換至較小規模的私立機構，從西岸舊金山灣到東岸三角研究園，兩者間的過渡卻意想不到的順利、甚至輕鬆愉快，一切都得歸功於亞洲與中東研究學系以及其他系所的同事們。承蒙前輩們即時的關照提攜，好讓我能發揮所學、初試啼聲。謝謝 miriam cooke、Hae-Young Kim、李瑞福（Ralph Litzinger）、Tomiko Yoda、Anne Alison、Jane Gaines、Walter Mignolo、Bruce Lawrence、Negar Mottahedeh、Stan Abe、Gennifer Weisenfeld、Kristine Stiles、Rob Sikorski、Robyn Wiegman、Michael Hardt、Ken Surin、詹明信（Fredric Jameson），當然，還有荊子馨（Leo Ching）。後續加入的同事們在我杜克大學的學術生活中也扮演了十分重要的角色，其中包括：周蕾（Rey Chow）、張高山（Sean Metzger）、Shai Ginsburg、Nayoung Aimee Kown，以及羅鵬（Carlos Rojas），能成為他們的朋友是我的榮幸。

　　2009年秋天，我有幸將這本書的原稿呈至杜克大學富蘭克林人文學會教師著作文稿工作坊（Duke's Franklin Humanities Institute Faculty Manuscript Workshop），當時工作坊的總監先後分別為 Srinivas Aravamudan 和 Ian Baucom，並由 Christina Chia 以及 John Orluk 挑起行政工作的大梁。期間，白露（Tani Barlow）、柏右銘（Yomi Braester）、Ken Wissoker 以及周蕾等人提供我大量富含建設性的批評指教，另外，來自杜克大學、北卡羅萊納大學教堂山分校以及北卡羅萊納州立大學的參與者 David Ambaras、

荊子馨、Shai Ginsburg、Michael Hardt、Nayoung Aimee Kwon、李瑞福、張高山、Negar Mottahedeh、Maria Pramaggiore和Robin Visser也令我受益匪淺。對於他們的支持及鼓勵，我滿懷感激，卻也對無法將所有寶貴建議都納入書中感到可惜——那大概還得寫個好幾本書才做得到，目前，我只能敬奉上眼前這本。

有關台灣的收藏，例如台語電影，不可多得、尤其難尋，這一方面，杜克大學圖書館對於我的研究可說是鼎力相助，我衷心感謝負責中國相關館藏的館員周鑠（Luo Zhou），以及負責電影、影像及數位媒體的館員達內特・帕契那（Danette Pachtner），有勞他們不厭其煩地給予我協助。另外，趙瑞安（Jui-An Chao）為我的研究提供極有力的協助，在此也致上深深謝意。

在杜克大學之外，還有許多的同事及朋友一直在我的學術及個人生活中扮演重要的角色，包括：Linda Williams、Scott Combs、David Eng、劉禾（Lydia Liu）、史書美、Jean Ma、包衛虹、費絲言、張真、白睿文（Michael Berry）、林松輝、林文淇、李道明、Homay King、Olivia Khoo以及王君琦。特別感謝馬丁・傑（Martin Jay）、安道（Andrew F. Jones）、Sylvia Chong和麥傑森（Jason McGrath），他們伴著這卷書稿一路走來，在我懷疑這一切是否值得的同時，仍對我堅信不移。

本書的部分內容曾在他處刊登，2009年出版的《中國電影學報》（*Journal of Chinese Cinemas*）第4卷第1期由我客座編輯，內容關於台灣電影的「遺落年代」，該期特刊的前言中包含

了本書導論的部分文字。在英國電影學會（BFI）出版的《The BFI Chinese Cinema Book》一書中，可以找到第三章部分段落的身影。最後，第五章較簡略的版本被收錄於《Futures of Chinese Cinema: Technologies and Temporalities in Chinese Screen Cultures》一書中，該書由Olivia Khoo、張高山共同編輯，於2009年由英國智能出版社（Intellect）出版。

以本書第一章作為基底的講稿，曾在幾個不同場合發表：2008年2月杜克大學舉辦的「Reflections on the Decolonial Option and the Humanities: An International Dialogue」、2008年6月在首爾延世大學舉辦的「Inter-Asia Cultural Studies Society Summer Theory Camp」，以及2010年6月於加州大學聖塔芭芭拉分校台灣研究中心舉辦的「日治時期台灣研究：文化移譯與殖民地現代性（Taiwan under Japanese Rule: Cultural Translation and Colonial Modernity）」。本書的過場也因以下幾場研討會而受益良多：2010年2月於加州大學柏克萊分校中國研究中心舉辦的「Relocating Ozu: The Question of an Asian Cinematic Aesthetic」、2010年10月中研院於台灣台北舉辦的「歷史、文學與作者：重探臺灣新電影（History, Literature, and Auteurs: Revisiting Taiwan New Cinema）」。衷心感謝這些研討會的主辦單位，也感謝與會學者惠賜予我寶貴的意見。

最後，我必須對我的家人致上無盡的感激，特別是我的父母，這本書謹獻給他們。另外，向安道、柏蘭芝（Lanchih Po）、伊凡·喬瑟夫（Evan Joseph）、柯裕棻、夏鑄九、紅小偉、鮑選

成（Daniel Bao）、馬丁・傑、崔惠玲、林碩、陳俊志、陳正國以及陳琢與陳曦致上我滿滿的愛。

　　獻給愛德華，這一路都多虧有他。

台灣電影與缺席的歷史學

國族電影的爭議

1993年我初次離開台灣，抵達美國不滿一個月，便選修了人生第一門電影史課程。那堂課指定的是《電影百年發展史》（*Film History: An Introduction*）這本廣受學界採用的電影教科書，但書中對台灣電影的介紹讓我大為震驚。作者克莉絲汀・湯普森（Kristin Thompson）和大衛・鮑威爾（David Bordwell）像是偶然獲得了人類學的新發現，欣喜地驚嘆道：

> 1982年的台灣，在電影製作上毫無創新可言，當時的作品聲名狼藉，若非迂腐的政治宣傳工具，就是未臻成熟的低成本娛樂。然而，到了1986年，台灣已成為國際電影文化中最令人振奮的區域之一。[1]

這種視1982年以前的台灣電影為「政治宣傳」──政治支配媒體，或是「未臻成熟」──庸俗娛樂凌駕藝術，因而不屑一顧的看法，即便於二十年多後的今天看來，仍不免使讀到此書的台灣電影研究者十分詫異。

對湯普森和鮑威爾而言，在新電影時期之前，台灣「不太可

1　Kristin Thompson and David Bordwell, *Film History: An Introduction*, New York: McGraw-Hill, Inc., p. 779. 有趣的是，作者雖然在2003年和2009年的新版本中加入了新資料，卻只更新了1982年之後的發展，而上述這段描述台灣在全球電影史大脈絡中定位的文字完全被保留下來。請見2003年版第659頁，與2009年版第652頁。

能」已發展出「創新」的電影製作；然而，到了1986年，台灣已成為全球藝術電影的核心重鎮，足以令人「振奮」。關於1982年至1986年之間發生的種種轉變，也許大家都很清楚，但疑問依然存在。1982年以前的情況究竟如何？在闖入國際視野之前，台灣電影到底是怎樣的面貌？當時製作了哪些類型的電影？製作目的又是什麼？難道處於威權政體統治之下，再加上電影工業基礎貧乏、國際壓力頻頻來襲，所有電影都必然毫無價值嗎？簡而言之，我們應該如何理解台灣電影在1982年以前的缺席現象？

被納入全球視野之前，台灣電影究竟是何樣貌？湯普森和鮑威爾使用的關鍵字提供了一些線索。首先，「創新」一詞已預設新電影別開生面，也就是「跟過去的電影有所不同」。「創新」也樂觀地暗示，新電影為往後的發展鋪成了道路，想當然耳，未來的模樣也將與此時有所不同。換句話說，「創新」不只存在於某一個時點，而是一段持續的時間，包含「**呈現**時間」（represented time）——從過去直到創新改變發生之際——以及「**投射**時間」（projected time）——由創新引領邁向未來的一段時期。因此，台灣電影的歷史其實是透過「雙重中介」（double mediation）來書寫的：一方面，在歷史學者下筆之前，台灣電影並沒有歷史；而另一方面，學者筆下的歷史，卻又奠基於大量缺失的「前」史之上。台灣電影是在尚未產生自己的歷史論述的缺憾之下被以西方觀點寫進全球電影史之中。《電影百年發展史》中對1982年前台灣電影那種不符合歷史真實的看法，數十年來於多次再版中持續留存，這個現象確實讓我們無法忽視。

在湯普森和鮑威爾的看法之外，透過其他版本的「世界電影

史」書寫，我們還可以看出華語電影研究當中有另一項截然不同的挑戰，同樣導致1982年前的台灣電影缺乏能見度。在另一個版本的論述中，台灣竟是仰賴「中國第五代導演」才得以進入全球電影史。在《電影的世界史》（*A World History of Film*）一書中，作者羅伯特‧斯克拉（Robert Sklar）特別以侯孝賢來介紹台灣電影。侯孝賢是八〇年代台灣新電影的核心人物，在往後的電影發展中也扮演舉足輕重的角色，斯克拉卻只著重在侯孝賢曾經加入中國導演張藝謀《大紅燈籠高高掛》的製作團隊這件事——斯克拉是這麼說的：「這也許會讓所有認識亞洲電影的閱聽眾感到吃驚。」[2]但是，台灣電影之所以值得一提，本該基於電影創作者自身對於世界電影的貢獻，而非仰賴其與中國電影的關聯。儘管侯孝賢遠比張藝謀更早就開始擔任導演，但由於斯克拉將台灣電影視為中國電影的「子類型」，因此侯在斯克拉的電影史中的定位竟然是張藝謀的附屬，這才是真正讓人驚訝之處。

斯克拉建構的全球電影史觀聚焦於特定的區域上，這點是他與湯普森和鮑威爾的差別。然而，全球各地華語電影各自盤根錯節的歷史，與同樣錯綜複雜的世界電影歷史同時發生、相互碰撞，從動盪的二十世紀到今日，分歧不均的轉變綿延交錯。上述兩種歷史書寫都採取了分層結構（stratified structure）：以空間為基底來組織歷史，並根據「核心—周邊」的邏輯來形塑概念，最重要的是執守於可見性（visibility）與**缺席**（absence）之間的辯證關係。在此概念下，中國電影占據了核心位置，台灣電影僅為

2　Robert Sklar, *A World History of Film*, New York: Harry N. Abrams, Inc., 2001, p. 470.

其周邊。本書則採取不同的書寫策略，首先是用時間量尺來深化歷史厚度，並在空間上將台灣分立出來，根據台灣自身的價值賦予其歷史意義。

* * *

　　本書所探討的核心問題很簡單，也不斷被探問過：台灣的國族電影是什麼？以「國族」的概念去架構或產出台灣電影史的故事是否恰當？如果「國族」這概念曾經有效幫助美國以外的電影抵禦好萊塢的支配，在當今跨國性主導一切的全球化時代，是否仍然有效？簡言之，究竟什麼是國族電影？

　　安德魯・希格森（Andrew Higson）在〈國族電影概念〉中嘗試全面檢視「國族電影」一詞，他用英國電影來論證，列舉四種可以用來定義國族電影的論述框架：經濟、映演或消費、電影文本、電影批評。[3]這些辭彙的類別特徵顯露出某種歐洲中心主義，而忽略了區域特異性。正如希格森後來坦言，這篇文章屬於「假定能適用於所有國家的泛用國族電影理論」。[4]然而，為了將國族電影「重新概念化」，史蒂芬・庫洛夫斯（Stephen Crofts）以更複雜的思維將希格森的模式推及到非西方電影，納入多元的全球電影脈絡和各種電影產製模式，例如歐洲藝術電影、第三電影、

3　Andrew Higson, "The Concept of National Cinema," *Screen*, vol. 30, no.4, 1989, pp. 36-37.

4　Higson, "The Limiting Imagination of National Cinema," in *Cinema and Nation*, edited by Mette Hjort and Scott Kenzie, London and New York: Routeledge, 2000.

極權電影、地區／族群電影，還有「刻意忽略好萊塢」的電影。[5]
國族電影因此成為各種辯證組合，依照希格森後來的理論歸類，
即為「國族主義與跨國主義」和「文化多樣性與國族特異性」之
間的辯證。這樣的拉鋸使得國族性跳脫以往既定的國族電影框
架。「透過電影想像出來的浮動社群，比起國族性，反而更具
本土性或是跨國性。」[6]國族電影的概念最終被視為不穩定、可變
動，並具備歷史性。我們在本書可以看到，「歷史」本身一直受
到攻擊，而角力拉鋸總是由「國家」引發的。

* * *

　　本書深入梳理台灣紛亂歷史下國族與電影的關係，以細究
「國族性」的框架。這座島嶼受到源於內部與外部的多重壓力，
使得台灣成為生氣蓬勃又動盪不安的力場，這些壓力包括日本殖
民遺緒、國民黨政府文化政策、各種本土主義運動與「中國」間
的糾結，以及近幾年的全球化挑戰。綜觀以上壓力，我凸顯出台
灣電影的歷史──包括形式的再現、映演和觀賞背景、類型的多
元發展和風格的探索──正是台灣電影的「國族想像」持續更迭
變動而造成的歷史，這樣的歷史特徵形塑了台灣電影，同時也受
到台灣電影的挑戰。

　　台灣電影自始便具有**跨國性**，本書第一章討論殖民時期的部

5　Stephen Crofts, "Reconceptualizing National Cinema," in *Film and Nationalism*, edited and with an intro by Alan Williams, New Brunswick, New Jersey, and London: Rutgers University Press, 2002.

6　Higson, "The Limiting Imagination of National Cinema," pp. 67-69.

分將有所闡述。若想理解台灣電影，最好的方法是將「國家」視為內外抗衡的樞紐，並將國族性與跨國性看作一組辯證關係。我堅持台灣的定位不應只取決其與中國的關係，而應與東亞地區整體連結，甚至要放在全球脈絡下研究。如此一來，才能避免僅將國族性看作簡化或過時的概念，導致忽視其至今仍持續存在且處處可見的意識型態功能。否則，我們將可能過度強調跨國性就是跨越既有疆界，誤以為能超脫其間的差異，實際上卻忽視了各實體的特定歷史與條件。

　　在此我要提出兩組息息相關的問題意識，它們有助於分析這種緊張關係。首先，若以跨國或甚至全球化電影之名，視國族電影為過時的類別而將之屏棄，便無法解釋這個現象：對「非好萊塢電影」來說，國族性至今如何又為何仍是常見的理論架構，用以構築批判論述、操作政治修辭。其次，儘管國族性備受爭議，至今卻仍具影響力，那麼「國族」這個概念本身的歷史沿革又是什麼？而這頗具爭議的辭彙又是如何在論述和電影中呈現？達德利・安德魯（Dudley Andrew）主張國族電影的「海洋綜覽」（oceanic view），特別針對各式各樣需以國族性角度檢視的新浪潮。安德魯將之比喻為「電影海洋中的島嶼」，鼓勵詳加分析這些新電影，認為這些新電影不僅在分歧的全球脈絡中擔綱要角，同時也藉由電影來回應全球脈絡。[7]國族電影絕非故步自封、一味

7　Dudley Andrew, "Islands in the Sea of Cinema," in *National Cinemas and World Cinema*, edited by Kevin Rockett and John Hill, Dublin, Ireland: Four Courts Press, 2006, p. 15.

屏除跨國性的領域；跨國性其實正是國族性的先決條件。為了研究跨國華語電影的構成，我認為首先必須審視「國族」在歷史、論述、電影中如何被形塑而成。

　　問題在於台灣的歷史特異性。陳光興稱「全球本土主義」（global nativism）為台灣電影的特色，採取這個出發點雖有助益，卻使得複雜的歷史變得平板。[8]「全球」和「本土主義」都是至關重要的重點辭彙，框架出今日我們理解台灣電影的一種方式，理當加以著墨。我們必須認知，台灣歷史特有的「密集殖民性」形塑了本土主義的生成，並影響本土與全球競爭抗衡的形式。此外，史書美特意措辭聳動地將台灣定位為「不重要」，藉此凸顯其重要性。[9]許多台灣電影工作者過去二十年的傲人成績，卻在全球電影流通之下，諷刺地抹除了台灣具有歷史特異性這個面向。尤其是當個別電影工作者被標誌為「國族」代表時──電影作者替代了國族──國族論述滿足了跨國主義的胃口，將「國族電影」轉化成導演、電影、獎項等各種得以獨立辨識的物品，注入全球消費流通。

　　本書堅持歷史的嚴謹與理論的彈性。我將「國族」置於歷史、政治、文化脈絡，以及建構此概念的論述脈絡之中。國族性必須被視為角力場域（contested site），才能充分理解其與跨國性

8　Chen Kuan Hsing（陳光興）, "Taiwan New Cinema, or a Global Nativism?" in *Theorizing National Cinema*, edited by Valentina Vitali and Paul Willemen, London: BFI Publishing, 2006, pp. 138-147.

9　Shih Shu-Mei（史書美）, "Globalization and the (In)Significance of Taiwan," *Postcolonial Studies*, vol. 6, no. 2, 2003, pp. 143-53.

之間充滿張力的抗衡。就這點來說，本書也是一次綜觀國族電影的歷史書寫研究，透過檢視台灣電影，本書提供某種電影歷史書寫的模板，來處理其脈絡後效性（contingency）和類別不定性。這兩種情形能幫助我們充分認識，電影和國族間相互建構又彼此競逐的關係，並為重新理解跨國性鋪路。

　　但重大難題便接踵而來。電影在處理國族問題上的掙扎，是否反映出大眾對於國族的態度轉變？電影是否預期到這些改變而作為身先士卒的領頭羊？抑或電影中的處理，其實牴觸一般大眾的想法，顯示出構築台灣身分的方式並不止一種？改變的發生是否會帶來轉折，若有，又是怎麼樣的轉折？當多重的殖民歷史、國際政治與台灣電影的歷史緊密交織，我們如何在國族性受到政治性干涉與維持的同時，將其作為批判框架，對跨國性影響下的台灣「國族」電影歷史提出更有效的省思？

　　在接下來的章節中，我開始鑽研上述問題，爬梳電影、文字紀錄、史籍檔案來回顧台灣電影歷史本身，並以歷史書寫的眼光重新檢視，仔細探究影像或其他文本如何作為論述和電影的問題意識，帶領我們穿越「國族」領域的討論。在我對國族電影的概念中，並非先有了國族的框架，才產生國族電影；相反地，國族源於電影的想像（imagined），並透過意象（imaged）呈現，從而形成了電影對「國族意涵」建構的持續改變。

　　我視「國族」和「電影」兩者相輔相成，並以此角度切入台灣的電影史。這種相互建構的關係，對於並非只有一個國家的「中華民族」來說特別重要。共產黨中國和國民黨台灣、加上殖民地香港之間的分裂，完全無法說明自上個世紀起，這個民

族國家中的各種政體下、多個族群及地區群集間，複雜棘手的多元性以及紛擾不斷的歷史。在這樣的混亂中，裴開瑞（Chris Berry）指出，應將電影視為集合體（collective agency），不受任何統一或固定的標準所歸類，以複數形式存在，並在行動性（the performative）裡實踐。如此「共同模式的主體」取代單一「國族」的模式，提供了有建設性的切入點。裴開瑞認為另一種「集體性……動員的可能……超越由民族國家和現代國族主義所發起的統一集體性，同時並見證民族國家和現代主義帶來的暴力。」[10]

* * *

　　可以確定的是，殖民與後殖民的台灣歷史被嵌入了1945年後的台灣電影中，並且由類型和風格體現出來，這些錯落的歷史構成了「國族」在台灣各時期的不同意義。在台灣脈絡中，「國族」既不可能也不可行，卻正因如此而不可或缺。這樣的矛盾，以各種特異歷史的方式透過影像再現，也構成本書分析的核心。我強調，在台灣層層疊疊的殖民脈絡下，多組力量各自迥異分立，也都深受中國、日本殖民遺緒和變動的國際壓力等影響，幽靈般又游移不定的國族和國族狀態透過影像變得清晰。作為歷史和地緣政治的確切案例，台灣和台灣電影幫助我們在現有的華語電影研

10 Chris Berry, "If China Can Say No, Can China Make Movies? Or, Do Movies Make China? Rethinking National Cinema and National Agency," in *Modern Chinese Literary and Cultural Studies in the Age of Theory*, edited by Rey Chow, Durham and London: Duke University Press, 2000, p. 177.

究中質問和重置國族電影的概念。為達此目的，本書將討論國族性在跨國性辯證下的歷史書寫方法，以及有關此辯證的台灣電影形式轉變的特異歷史。

若想理解1945年後的台灣電影，我們首先得重訪殖民史料。在第一章〈殖民與後殖民的考掘：戰前台灣，以及「國家」出現前的紛雜文本〉，我先提出一則台灣殖民電影史的個案研究，並討論這段歷史的書寫方式之改變，如何在兩種特性下反映出獨特的後殖民歷史書寫，這兩種特性分別為：**沒有電影的電影史**和**沒有國族的國族電影**。本章後半則轉而探討電影放映商的角色，討論電影映演如何成為文化轉譯，呈現台灣殖民電影中的跨國根源。藉此，本章節強調兩大量尺——**類型**與**風格**，接下來的論證也將持續以這兩者為標題來組織。這兩組形式上的考量，有助於研究1945年以後的台灣電影，並牽涉到往後關於國族與電影更深更廣的探問。此章將文化轉譯的過程視為殖民現代性的表現，回溯了1945年前台灣電影的跨國歷史，並將**類型**多樣性（generic diversity）視為其源遠流長的遺緒。

台灣光復後的二十年，文藝政策還沒出現清楚的嚴格規範，仍得以保有豐富的類型多樣性。第二章〈類型與國族的糾葛：台語電影二十年，1949～1970〉著重方言電影與日本殖民遺緒之間**切割不清的糾纏關係**（unclean severance），以及類型電影（包括西方、日本、國內電影、收購而來的上海舊片，和新製作的方言電影）中常見的**在地混雜性**（vernacular hybridity）。儘管面臨著國民黨政府堅若磐石的意識型態逐漸緊縮箝制，這些類型電影仍蓬勃發展。本章依循電影發展時序，分成三個時期，呈現方言電

影如何在意識型態以及在地層面上，受到國族建構的驅使及運作，造就與日俱增的複雜性。本章首先描述台灣光復初期的情況以奠定背景基礎，進而分析殖民統治結束後的「國族」。接著，我聚焦在其中一部早期台語電影《黃帝子孫》（1956），側重討論台語電影在1956年到1960年間的第一波風潮，強調「戲曲」與「寫實」這兩種主要的再現模式。最後，我將檢視「喜劇」和「通俗劇」這兩種凸出的類型，勾勒出兩者的發展、沒落，以及最終在國語電影的壓力下凋零。方言電影和國語電影間的競逐角力，為之後崛起的健康寫實電影（Healthy Realism）鋪路。

　　此時，「國族」問題在台灣的方言電影中還未成氣候，直到1964年起，統治政權逐步在文化政策上施行國族建構計畫，同時本土主義運動也開始萌芽。第三章〈行者影跡：健康寫實主義、文藝政策與李行，1964～1980〉著眼於「健康寫實電影」，這個電影運動由六〇年代中期居領導地位的國營片廠發起。另外，本章將特別深入探討李行導演，他的導演生涯橫跨半個世紀，與台灣電影發展的複雜軌道平行共進，堪稱是六〇和七〇年代最重要的代表人物。此章首先概述自四〇年代中期開始逐漸改變的台灣文藝政策，藉以討論健康寫實電影的開端。第二部分是透過李行導演的作品《養鴨人家》（1964）來敘述健康寫實電影的特性，並與他另外幾部重要作品做比較。第三部分，我檢視李行導演如何藉由家庭和國族的敘事主題，承載他的美學和風格跨入其他類型電影，並深刻影響同時期其他導演。第四部分則說明健康寫實電影運動儘管跨足各種類型，卻應被歸為一種獨特的電影體，一方面企圖抗衡商業電影的支配，另一方面卻仍深受商業電影影

響。最後，我深入七〇年代國際政治的劇烈改變，討論健康寫實風格如何在十年間迅速移轉至政策電影。健康寫實電影的美學範式最終在美學和政治間陷入困頓僵局，逐漸成為「政治的美學」，將我們推向八〇年代台灣新電影的崛起，以及隨之重新政治化的新興美學概念。

　　1980到1982年是不容小覷的三年，在現有研究中卻往往被忽略，本書中的「過場」，便欲探討其重要性。〈過渡時期的電影美學，1980～1982〉分析1980年到1982年間侯孝賢執導的最初三部電影如何體現這個過渡階段，從運用各種形態傳達寫實主義美學的健康寫實電影，移轉到台灣新電影時期對寫實主義的再政治化。從《就是溜溜的她》（1980）、《風兒踢踏踩》（1981）到《在那河畔青草青》（1982），藉由闡述侯孝賢與健康寫實電影的關係，我試圖推展出理解此階段歷史發展的新方式，不再將台灣新電影看作天外飛來一筆的創舉、出其不意地躋身全球藝術電影之列，而將據理辯證其中的過渡歷程。此處所說的「過渡」，並不是指線性發展的中間點，更不僅只是歷史從某一個階段進展到下一階段的過門。這裡說的過渡，富有十足的張力，展現歷史轉變的抗衡與折衝，以台灣電影的例子來說，更是體現出當時歷史的特殊反抗形式，去抵抗之前的範式架構。過渡時期的電影，促進了嶄新的美學感受，跟電影所再現的社會政治寫實展開角力。在侯孝賢的早期電影裡，**立於遠處捕捉時間的綿延（durée at a distance）**這個特點，不只預示即將出現的電影寫實主義，更揭示了往後幾十年所追求的、再興的國族歷史書寫。

　　第四章深入研究與台灣電影深切相關的歷史和風格。〈回首

來時路：台灣新電影的興衰，1982～1986〉透過侯孝賢和楊德昌的作品回溯台灣新電影運動之開端、發展和迅速殞滅。此章聚焦於討論這兩位最富知名度的台灣導演，強調兩組主要的辯證關係：都市／鄉村和個人／集體。此章也特別說明自八〇年代早期以降，台灣電影有了重大轉變，開始獨具導演個人特色，採用風格論述。從這時起，「國族」被認為是主體定位式的身分認同，預告了第五章中「本省人」與「外省人」之間的激烈爭辯。在此脈絡下，「寫實主義」偏離了類型，向**美學政治**靠攏。獨特風格就此形成，著名的特色包括眾所皆知的長鏡頭和反通俗的敘事架構，**「立於遠處捕捉時間的綿延」**這種特色就此擴及新電影中特定的時空條件。我舉1986年侯孝賢的作品《戀戀風塵》和同年楊德昌的作品《恐怖分子》為例，論證新電影的電影策略再現了與國族主義相抗衡的現代性。此外，透過討論與此運動相關的其他電影作品以及大眾批評論述，我指出其中「台灣人」身分逐漸建立的想望，這種想望使得電影一方面持續**尋找國族歷史**，而另一方面也導致最終**歷史特異性的喪失**，這是台灣電影在新電影之後的兩種主要樣態，在最後兩章中將會分別敘述。

　　第五章〈前往島嶼的單程票：王童作品中的回顧式電影敘事〉論證在後殖民脈絡下的一種殖民歷史電影再現模式、一種以時間角度述說國族歷史的電影空間。台灣多重殖民歷史的複雜性，時常在電影裡以**回顧**的方式再現。此章探討這種特殊的電影時間性，說明歷史再現中反向的時間運動。透過仔細審視台灣新電影歷史書寫在概念和實作上的變革，我認為集體歷史與個人記憶的張力，在八〇年代至九〇年代初期成為一種主導修辭。當互

相角力的身分認同——最明顯的就是普遍標示為「本省人」和「外省人」的劃分——與相互拉扯的集體歷史和個人記憶縱橫交織，集體與個人之間的張力又更顯複雜。本章舉王童的台灣三部曲為主要範例，闡釋三種主要的回顧模式——劇情內、劇情外、超劇情（diegetic, extra-diegetic, and meta-diegetic）——每一種都在敘事和觀影之間劃分獨特的關係。透過不同層次的回顧，構築出國族歷史，再現出有待爭議的國族主體樣貌。

如第五章所示，在新電影後，許多台灣電影進行的探問都以時間的角度展現，尤其是以回顧的方式凝視台灣的殖民歷史和現代化經驗，這也使得「現代台灣空間」在電影再現中缺席。在第六章〈無所／不在：蔡明亮台北三部曲的後殖民城市〉關注看似去畛域化（deterritorialized）的當代台灣電影。蔡明亮過去十年來的都市戲劇，描繪處於近年全球化壓力下、多重現代性與多重殖民歷史並存的台北。此章將著重討論蔡明亮電影中影像形式與影像主體的關係，其影像主體既無家可歸（後殖民城市中的漫遊者）又去歷史化（各地皆同，卻處處皆非的全球城市）。空間立即性（spatial immediacy）的缺乏，以及都市空間與任何歷史牽繫的疏離，透過蔡明亮電影獨樹一幟的風格，呈現出殖民城市的核心問題——「當下之不可能」（impossibility of the Now）。簡言之，蔡明亮的電影，描繪歷史漸漸漂離了本土主義者或民族主義者十年前才定錨並殷殷期盼的基礎，留下一片荒蕪。有兩種特性最能描述這種歷史性的失落：**家而無家（homeless at home）**和**因分而合（connectedness by separation）**。然而，偏偏在這「當下不可能」（the impossible Now）之處，我們反而開始瞥見逐漸

興起的在地空間，這個空間擁有殖民時期般的跨國性，在國族之後與之上，奮力抵抗全球化時代的新普世秩序。

第一部

類型

殖民與後殖民的考掘

戰前台灣，以及「國家」出現前的紛雜文本

1945年，大分裂下的台灣

　　1945年8月6日、9日，原子彈落在廣島和長崎。一週之後（8月15日），裕仁天皇透過廣播宣布日本無條件投降，歷經五十五年日本殖民統治的台灣即將回歸中國。四十多年後的1989年，知名台灣導演侯孝賢以天皇當年的廣播錄音作為電影《悲情城市》的片頭。天皇的聲音單調而平板，聽來頗為含糊，銀幕上則一片漆黑。接著，家族神龕終於點起一根蠟燭，燭光搖曳，深刻地提示了這是電影再現的台灣歷史。在劇情敘事中，這場戲發生於停電之際；可想而知，日本天皇的廣播演說一定是在別處放送，此時以畫外音與渾然不知的角色們共存。

　　影像語言（cinematic apparatus）同步呈現了這兩起事件，雖然不太和諧，卻是電影再現歷史的方法之一。一方面是官方廣播宣布台灣殖民告終，另一方面是殖民時代下的庶民日常，電影縫合這兩個特別的場景，展現台灣電影中後殖民歷史書寫的一個重要面向。在光明與黑暗之間，透過影像的重建，似乎成為台灣紛亂歷史最適合的背景。同時，在沉默與言語之間，《悲情城市》交由聾啞主角來述說歷史，藉由多重的語言環境，輔以旁白與字卡，以各自分歧又相互交織的故事線豐富劇情敘事。《悲情城市》揭露台灣與殖民遺緒深深糾葛的黑暗歷史，更藉由無法發聲的角色發言，用漸漸加強的本土對位聲音，來對抗官員的權威語言，呈現了電影對台灣歷史的想像與再現。電影正是台灣歷史書寫。

　　半世紀的日本殖民，形成了一種框架，使好幾個世代的台灣人生活在中國、日本之間，同時承受了來自西方無窮盡的壓力。

至於台灣自身呢？由於台灣歷史四百多年來都處在過渡狀態，這個問題至關重要。若1945年標誌著又一次的過渡，那麼究竟是從什麼階段過渡到什麼階段？若回歸中國意謂「回家」、返回所屬的國族根源，那麼我們必須針對「國族」本身提出疑問。這是主權回歸（sovereignty）？還是接手治理（governance）？遙想十七世紀，台灣從荷蘭和西班牙手中移交給明朝遺民，再移交給清朝，如何認定這次從日本帝國到中國國民黨之間的移轉是最具有決定性的呢？尤其是在國民黨即將面臨接連挫敗，將中國大陸的江山拱手讓給共產黨的當下？台灣的回家之路仍在地平線上無盡綿延，即使回頭也看不到這漫漫歸途的最初起點。

然而，我們可以想像起源仍未到來，歷史裡的國族也可能從未存在。當《悲情城市》中的大哥在片頭那場戲終於成功為周遭帶來光明，同時日本天皇的聲音瀰漫整個音場，此刻歷史靜止，時間出現一道罅隙，讓歷史能找到定位。「去殖民性」（decolonial）便於此刻登場──有別於其致力消滅的殖民性，去殖民性比起不願鬆手的殖民性更為堅定，幾乎毫不猶豫地拉開一道缺口卻不去填補它──殖民的恐怖永不止息，就算脫離殖民時期，也無法輕易治癒。

要了解1945年後的台灣，我們必須重訪殖民史料，即使這些努力不免因為史料遺失、缺漏而受阻，或受稗官野史所混淆，只能靠少數殘存史料來佐證。換句話說，為了理解後殖民時代的台灣電影，必須檢視「關於殖民時期台灣的知識」是如何產生的，產生這些知識的過程又如何隨時間而改變。任何電影歷史都必須放在它的生產、映演與觀眾反應的特定脈絡中來理解。電影作為

同時具有文化和工業性質的科技，它呈現、也激化「現代」在國家建立過程中深陷於東西對立、殖民／後殖民糾葛的處境。這樣的處境，在1945年之後仍持續影響著後殖民台灣。

<p style="text-align:center">＊　＊　＊</p>

　　如果殖民狀態勢必導致被殖民者的歷史佚失或遭抹除，或至少某種程度的抑制或否定，重新研究和書寫殖民歷史想必是所有去殖民研究中的重要一環。本章的前半段，我將以台灣殖民電影史為例，說明對那段歷史的書寫發生過怎樣的改變，清楚顯示出後殖民歷史書寫亟欲對過去的電影歷史進行去殖民化，以及這樣的歷史書寫是如何深陷於其試圖驅除卻揮之不去的歷史當中。解釋完書寫台灣殖民電影史的特殊兩難之後——我稱此矛盾情況為**「*沒有電影的電影史*」**與**「*沒有國族的國族電影*」**——本章後半段則聚焦於殖民時期時的電影映演狀態。電影放映商扮演的角色提供我們良好的制高點，來觀察殖民統治期間就已存在的「去殖民」力量。

　　這兩個例子展現出殖民性兩種截然不同的時間輪廓。第一個例子表現出一場尋找電影之國族起源的去殖民競賽，企圖戰勝殖民者對時間的支配，結果卻落入另一個標誌著帝國勢力的國族起源——電影正是西方科技的完美展現——不具國族性，而且已被殖民。另一個例子則回到殖民時代，找出當時已然運作的去殖民性，這種去殖民性並非只是對於某種特定國族起源的單純嚮往，而是一種清楚地朝跨國性邁進的行動，抵抗自身的殖民困境。前者在書寫與重新書寫國族歷史中找到能量，推動對國族的追尋；

後者則顯現出，歷史的構築與國族的建立，早已超然於國族本身之外。

殖民時期的國家起源競賽

首先，讓我們提出一個問題：電影在何時首次引進台灣？針對這個看似單純的問題，歷來的答案都饒富意味，有助於我們了解台灣電影歷史書寫究竟發生了什麼變化。呂訴上於1961年出版的《台灣電影戲劇史》，三十多年來普遍被視為台灣電影與戲劇方面最早且最具權威性的著作。根據此書，台灣電影歷史最早起源於1901年11月，晚中國和日本五年之久，[1]此後出現的許多電影著作只是照抄日期而未再查證，杜雲之的《中國電影史》就是十分重要的例子。此書於1972年出版，在1975年榮獲「中正文藝獎著作獎」，1988年在行政院文建會資助下重印。之後的再版宣稱已增補到1983年的資料，也已根據新的文獻資料修改，更名為《中華民國電影史》，藉此清楚區分台灣島上的中華民國和中國大陸的中華人民共和國。

杜雲之的兩版電影史，有關台灣殖民時期的史料引用都一樣，只有口吻不同。較早的版本強調台灣是中國一部分，日本統治者只是把電影用作「奴化」工具，描繪台灣人／中國人一同心悅誠服地順從於日本政權之下，因此當時在台灣製作的電影

1　呂訴上著，《台灣電影戲劇史》，台北：銀華，1961。

「汙辱了中國人」。[2]後來的版本則軟化對日本統治政權的敘述與修辭，強調上海電影進口對台灣電影史的開端與後續發展有關鍵影響。[3]無庸置疑，身為受國民黨政府官方認可的歷史學家，杜雲之必須支持當時政府的意識型態觀點，認為日治時期的台灣處於劣勢、不受重視，甚至偏離正軌。然而，兩版本在口吻上的微妙差異，正顯示出電影歷史書寫的移轉，更反映了政治氣候出現更廣泛的遞變。直到國民黨撤離中國的四十多年後，隨著1987年解除戒嚴，台灣終於在自己的電影史中被視為是一個實體，擁有了自己的歷史。

　　這樣因政治介入而造成歷史書寫改變的表現，在九〇年代初期歷史學家的新一波研究中有了意外的轉折。這時距杜雲之著作的再版（1988年）不過隔了幾年的時間，有些學者開始回溯台灣電影史，重新進入殖民史庫，對台灣電影史本身賦予更重大的

2　「奴隸」與「國民」兩相對立，這樣的思維早在清初就已在中華民族思想占有一席之地。柯瑞佳（Rebecca Karl）言之成理地提出，「奴隸」作為被動，而「真正的」國家主體「國民」作為主動，這樣的二元關係在國族論述特別有效，能將中國的掙扎奮鬥放進較廣大的全球脈絡裡。那樣的二分法能連結中國與其他同樣處於「無國籍」狀態（statelessness）的國家，一起對抗帝國主義入侵者。請參閱 Karl, *Staging the World: Chinese Nationalism at the Turn of the Twentieth Century*, Durham: Duke University Press, 2002, p. 54, 79.

3　杜雲之著，《中國電影史》，第3集，台北：台灣商務，1972，頁1-3；與杜雲之的《中華民國電影史》，台北：行政院文化建設委員會，1988，頁439-400。另一個值得關切的改變是，在第一版中的作者前言（大多是個人回憶）和摘要（簡單解釋時代分期，但重點側重1949年之後的「自由中國」，即台灣與香港），在第二版被文建會主委的前言所取代。新前言小心翼翼地避開政治派別，轉而讚揚電影藝術和其作為歷史文件的重要性。

意義。藉由這樣的研究方式，較近期的電影研究試圖用不同角度書寫台灣的歷史；一方面，台灣電影史不再隸屬於中國電影史之下，另一方面，可以秉持堅定的去殖民化信念，進一步檢視日本殖民的歷史。換句話說，殖民台灣不再僅只是國族歷史的汙點；殖民歷史就是台灣的歷史。[4] 留待解釋的是（中華）「民族」與「台灣」這兩個似乎互不相容的類別之間所存在的拉鋸。這樣的拉鋸持續形塑著台灣電影，也被台灣電影所形塑。

　　要進行這項討論，我們得回到一開始問的問題：電影在何時首次引進台灣？根據呂訴上的說法，台灣電影始於「1901年11月」，此說到了1992年才受到質疑，這時已解除戒嚴五年，台灣意識正迅速萌發。電影史學家李道明曾前往日本東京的國立近代美術館參訪國家電影中心，在那裡偶然讀到市川彩（Ichikawa Sai）1941年的著作《亞細亞映畫之創造及建設》，他發現呂訴上的說法是源於這本專論裡的一篇；然而，李道明進一步考察後，卻證明此說實為謬誤。[5] 李道明在後來的研究中寫道，台灣最早的電影放映日期應該提前一年，是1900年6月，當時日人大島豬市與放映師松浦章三在台北和其他城市放映盧米埃兄弟的電影紀錄片——這個版本彌足珍貴，他們在日本和中國出現電影後三、四年就來到台灣。[6] 若以前一直認為殖民地是落後於母國的，那麼這

4　八〇年代台灣新電影和九〇年代早期重要電影，也展現了電影歷史學的重大轉變，相關分析請見第五章。

5　李道明著，〈台灣電影第一章：1900-1915〉，《電影欣賞雜誌》73期，頁28，與〈電影是如何來到台灣的〉，《電影欣賞雜誌》65期，頁107。

6　李道明，〈日本統治時期電影與政治的關係〉，《歷史月刊》，1995年11月，

個新發現以一年之差成功縮短了時間隔閡。

　　李天鐸的觀點則明顯從支持國族主義的角度出發，抱怨電影竟然是透過日本「延遲」引進台灣，而非直接來自「血緣相依」的中國；這一起歷史事件，是「導循著世界體系當中的殖民依附秩序」的直接結果。[7] 然而，歷史充滿諷刺。當愈來愈多人深入研究——主要是翻掘報紙廣告和殘篇斷簡的報導持續挖出埋藏的事實——愈來愈多文件浮出水面，顯示台灣的電影放映應該發生得更早。早在1899年的8月和9月，一位不知名商人就已從美國帶回愛迪生投影設備，放映美西戰爭的紀錄短片。[8] 受到這些歷史新發現的鼓舞，葉龍彥更深入挖掘殖民史庫，獲得更大的驚喜。1895年日本接掌台灣，恰巧與電影「發明」同年，就在電影發明尚未滿一年的1896年8月，一位日本商人帶著十部愛迪生短片抵達台北，那是亞洲首次用活動電影放映機（Kinetoscope）進行放映，足足比這種新科技抵達日本神戶的時間早了三個月。[9]

　　忽然之間，殖民地大躍進，在「電影時間」與「科技時間」這兩種時間上領先殖民者。葉龍彥顯然對台灣引進電影的時間早於日本備感欣喜，卻也難掩失望，因為更先進的電影科技，特別

　　頁123。

7　李天鐸著，《台灣電影、社會與歷史》，台北：亞太圖書，1997，頁36-37。

8　黃仁與王唯編著，《台灣電影百年史話》，台北：中華影評人協會，2004，頁11-13；黃建業著，《跨世紀台灣電影實錄1898-2000》，台北：行政院文化建設委員會，2005，頁107。

9　葉龍彥著，《日治時期台灣電影史》，台北：玉山社，1998，頁51-53。第二章會詳細分析葉龍彥一系列梳理台灣電影史的優秀著作，尤其是討論五〇年代和六〇年代台語電影的著書。

是像盧米埃兄弟以活動電影機拍攝的短片，這種更接近現代電影的技術，引進台灣的時間仍晚於上海。在台灣電影歷史研究領域裡，找尋電影的起源已成為與時間競逐的回溯競賽，企圖重設電影史的時鐘，抗衡普遍認知的殖民時間軸。從前的被殖民者在殖民史庫中的探求，最終成為一種後殖民考古學，在時代的標記上迎頭趕上殖民者，搶先一窺摩登時代的樣貌。

沒有電影的電影史，沒有國族的國族電影

　　台灣電影史的創建時刻是否需要再度改寫？仍有待商榷。但可以確定的是，引進這種科技後，台灣的電影活動可說是包羅萬象，其中包括日本殖民政府的政治宣傳；日本、台灣與後來中國企業家的商業映演和罕見的電影製作；以及無數從日本、好萊塢、歐洲和中國進口的電影。其中一位重要人物是高松豐次郎（Takamatsu Toyojiro），他在1903年首次抵達台灣，隨後從日本和歐洲各地引進各種新聞片和短片。幾次巡迴映演獲得空前成功，高松乘勝追擊，在全島數個城市一共建造了八間電影院，甚至還在1909年蓋了一間表演學校，邀請日本電影明星來台、於1910年登台演出。根據葉龍彥的研究，高松在電影業的商業成就，與他個人熟識殖民政府高官有極大關係。[10]殖民政權扶植並影響映演電影的種類，因為他們相信那些電影有助於教育台灣人成為更好

10　葉龍彥著，《日治時期台灣電影史》，頁64-71。

的殖民地屬民。[11]電影的政治用途自然成為高松獲利的骨幹。

高松機巧地在殖民政治和商業電影之間運籌帷幄，也為台灣首部電影製作記下重要一筆。1907年2月，在殖民政府委託之下，高松開始拍攝台灣第一部自製紀錄片。為期兩個月的拍攝引領劇組走遍全台超過一百個鄉鎮城市，並受到當時的大報《台灣日日新報》密切追蹤和報導。電影於同年5月8日在台北首映，稍後更前往大阪、東京和其他日本主要大城市放映。政府拍攝這部名為《台灣實況之介紹》（台灣實況の紹介）的紀錄片，有兩個用意：總結殖民政權的努力成果，希望同時向殖民地屬民及母國同胞展現殖民地的進步，向前者宣揚殖民的合理性、向後者尋求更多支持，戮力滿足帝國主義的野心。[12]

新聞片和紀錄片是早期台灣電影的重心，而外國片的映演也持續蓬勃發展，一直要到1922年，台灣才出現第一部自製劇情片──由田中欽（Tanaka King）執導的《大佛的瞳孔》。值得注意的是，這部電影的工作人員包含幾名台灣人，特別是後來於1925

11 在《台灣電影百年史話》中，作者特別挑出1906年放映日俄戰爭的新聞影片，指稱藉由展現日本士兵的勇氣與愛國情操，這些電影「改變了台灣人對日本人的印象，從此崇拜日本天皇，崇敬日本軍人」。雖然大幅扭轉態度不太可能，可是對當時殖民政府來說，電影的首要使命就是政治宣傳。請參閱黃仁、王唯編著，《台灣電影百年史話》，頁16-17。

12 李道明與葉龍彥都提出關於這部影片的細節描述，有些段落甚至一模一樣，強調這部影片對日本殖民者的重要性，就是向日本國人介紹台灣，進而讓這座島嶼成為快速現代化的模範殖民地。請參閱李道明著，〈日本統治時期電影與政治的關係〉，《歷史月刊》，1995年11月，頁123-125；和葉龍彥《日治時期台灣電影史》，頁71-78。

年成立「台灣映畫研究會」的劉喜陽。雖然研究會維持的時間不長，卻促成第一部完全由台灣人製作的電影《誰之過》，劉喜陽本人自編自導自演。[13]據黃建業所述，1922到1943年間，台灣共製作了十六部劇情長片。[14]台日合製是當時的常態，唯獨兩個例外。其一，台灣商人張漢樹成立電影公司，並於上海設有分部，這間公司在1926年製作了《情潮》，卻因票房不佳而隨之結束營業。另一個例外是《血痕》，拍攝於1929年，隔年上映，此片工作人員全數為台灣人，被譽為台灣首部賣座強片。

由於財務困難、技術匱乏，以及殖民政府強制嚴格審查，台日合製實為必要。此外，殖民統治下執行的嚴密審查，規定國產製作必須符合日本政策，並傳播殖民思想的灌輸。國民黨政府接管台灣後，類似的窘境也限縮了台灣電影產業；新政權不只接收日本人留下的電影設備，也控制技術和人才。

如同全球其他地方的情況，被殖民者往往只能透過選擇性遭受控管的途徑來取得高度限制的資源，娛樂便是其一。台灣人不得進入專屬日本人的電影院，首輪戲院票價相當昂貴，大多數在地民眾因此被拒之門外，語言也是隔閡。以下這段引文摘要了當時的情況：

在二〇年代晚期的脈絡下，無論是電影映演或製作，本質上

13 葉龍彥著，《日治時期台灣電影史》，頁164-165。另請參閱 Yingjin Zhang（張英進），*Chinese National Cinema*, New York and London: Routeledge, 2004, p. 116.

14 黃建業著，《跨世紀台灣電影實錄1898-2000》，頁107。

都含有兩層意義：日本人在國內擁有常設戲院和強健的電影工業，來支撐在台灣的電影製作。同時，台灣的電影映演主要仍是四處巡迴放映，僅有一間常設戲院位於台北，而電影製作產業也須依賴日本人的專業技術。在日本統治期間，台灣從不曾獨立構築電影產業。[15]

如此慘澹經營下，本土電影產業近乎不存在。但是，在殖民期間，台灣電影有三個重要面向值得進一步關注：**「電影辯士」的角色（默片解說員，等同日本電影的「弁士」）、巡迴放映，和進口電影（來自中國，特別是上海，以及從世界各地進口的電影）。**這三個面向，編織出殖民時期台灣電影的紋理，在1945年台灣回歸所謂的「祖國」中國後，更是持續籠罩著後殖民台灣電影發展。

電影辯士，身兼文化翻譯和國族戰士

長期以來，電影史學家認為日本的「弁士」相當重要，他們兼任放映商、翻譯和創意詮釋者的角色。[16]「弁士」是外國進口片

15 Deslandes, Jeanne, "Dancing Shadows of Film Exhibition: Taiwan and the Japanese Influence," *Screening the Past*, November 2006. 澳洲Le Trobe University線上出版，網址：http://www.latrobe.edu.au/screeningthepast/。

16 Donald Ritchie, *A Hundred Years of Japanese Cinema: A Concise History, Tokyo*, New York and London: Kodansha International, 2001, pp. 18-22; Isolde Standish, "Mediators of Modernity: 'Photo-interpreters' in Japan Silent Cinema," *Oral Tradition*, vol. 20, no. 1, March 2005, pp. 93-110.

與在地觀眾之間的媒介，藉由述說電影故事和模仿角色聲音，扮演一種文化保護者。[17]後來台灣也引進「弁士」的設計，將其更名為「辯士」，並肩負另一項額外任務，就是向觀眾解釋情節，因為觀眾可能不太熟悉日本文化背景和傳統。可以想見，當在日本放映非日語節目時，日本弁士也有相同功能。但我們得要特別考慮，身處殖民情境下的台灣辯士，還負有另一層調停和翻譯的功能。電影辯士的角色，幫助我們觀察日殖時期複雜文化和政治生活下，被殖民者的特定日常作業。[18]

　　弁士傳統首次引進台灣，是在台北最早的常設戲院「芳乃亭」，這間電影院在1911年建成，只允許日本觀眾入內。起初由未經訓練的戲院員工臨危受命解說電影，想當然耳，這些即席解說員的表現，完全比不上經過嚴謹訓練、地位崇高的日本專業弁士。到了1923年，為了拚過其他戲院日與俱增的競爭，芳乃亭不得不從日本聘請一流弁士來台。另一方面，1921年，一位日本商人在台灣人密集居住區開設電影院，因此發現自己迫切需要僱用一位台語流利的解說員，遂聘請了年輕台灣音樂家王雲峰，由於他曾在芳乃亭的樂團工作多年，習得了弁士的技能。王雲峰不只成為日殖時期台灣首屆一指的大師級辯士，對於訓練新一輩辯士

17 Abe Mark Nornes, "For an Abusive Subtitling," in *The Translation Studies Reader*, Lawrence Venuti, ed., New York and London: Routeledge, 2000, p. 451.

18 葉龍彥著，《日治時期台灣電影史》，尤其是頁184-194和頁326-330。除了葉龍彥的著作，還有其他鑽研台灣電影史的書籍也在特定章節提到辯士。請參閱例如黃仁、王唯編著，《台灣電影百年史話》，頁38-40；陳飛寶的《台灣電影史話》，北京：中國電影出版社，1988，頁4-8。

人才也有所貢獻。[19]其他著名的辯士還包括詹天馬，他的「天馬茶房」後來曾因引發二二八事件導致政府上門鎮壓，成為重要歷史地標。[20]另外，如先前提到撰寫第一本台灣電影史的作者呂訴上，也是著名辯士。

後來的歷史學家均讚揚台灣人辯士具有顛覆的力量，在既有的日本弁士傳統和統治政權嚴密審查之間磋商周旋。這究竟如何辦到？現存資料的舉證十分稀少模糊。舉例來說，一些歷史學家引述的唯一具體證據是，辯士常會使用「狗」這個字，這正是台灣人經常用來代稱日本人的隱晦說法。這種反叛行為之所以勇敢，是因為日本警察和消防隊會例行性地於放映時出沒在台灣人的電影院，但光憑這點就將辯士讚頌為「宣傳民族運動的主力」，[21]未免牽強。我們必須深入檢視當時的放映情境，才能多加證明。

葉龍彥也引述過類似的事件，說明辯士利用語言揶揄殖民者，不過他相信反叛的力量出現在他處，例如操控、甚至重新創作電影文本本身。最知名的是「美台團」（可字面解讀為「美麗台灣放映隊」）。葉龍彥先將辯士分成「文化辯士」和「政治辯

19 王雲峰值得注意的是他為知名的上海聯華片廠1931年電影《桃花泣血記》主題曲作曲。請參閱葉龍彥著，《日治時期台灣電影史》，頁185。台灣與上海在1945年以前的交流有許多文獻記載，之後會再說明。

20 二二八事件指在1947年2月28日引發的一連串事件，台灣在地人與才剛抵台的國民黨政權發生衝突，導致喋血軍武鎮壓與實施戒嚴。請參閱第二章，有更多對事件的詳述。

21 黃仁、王唯編著，《台灣電影百年史話》，頁39。

士」，前者指一群菁英知識分子，熟稔演說和修辭技巧，擅於運用他們的語言和文化學識，結合電影文本和時事。這些技能鞏固了他們備受歡迎的地位，成為娛樂界明星，廣受民眾愛戴，也是殖民當權畏懼且嚴密監控的對象。政治辯士則鋌而走險，即使解說電影時應該只能按照統治政權審核過的文本逐字講解，他們卻用政治語彙解釋電影文本的作者立場。如此一來，他們創造出一個瞬間與觀眾互相心領神會的空間，繼而鼓勵台灣人意識的崛起。[22]因此，每當「狗」字一出，辛辣的言外之意在辯士和觀眾之間流動，是雙方對於殖民結構不言而喻的共同理解。這些玩弄語言的時刻，正是從屬階級顛覆現狀（subaltern subversion）的潛在形式，削弱了電影的**作者權威**，也摧毀了殖民政權決定電影文本意義的專制。

　　即使在有聲電影出現後，辯士仍發揮著極大的影響力。有幾個原因，首先仍然是語言。日本殖民政府一直到1937年中日戰爭爆發後才開始實施全日語政策，在那之前只有少數台灣人看得懂日本電影，更別說歐洲或好萊塢的進口片，尤其郊區不識字人口比例又高，甚至連來自中國大陸的中文電影也需要口語解說。[23]第二，電影映演時，辯士的角色不再只是翻譯或詮釋。他們的個人風格，以及他們玩弄本土語言遊戲時展現的在地觀點，都與在地觀眾的觀影經驗相互交融，因此辯士的角色仍舊深受觀眾喜愛。

22 葉龍彥著，《日治時期台灣電影史》，頁190-191。根據葉龍彥所述，有些來自美台團的辯士，會在放映後進行義憤填膺的演說，讓殖民政府難以忍受。

23 陳飛寶著，《台灣電影史話》，頁5-6。

最後，由於台灣的常設戲院為數不多，僅分布於主要大城市，辯士對巡迴放映隊來說更是不可或缺。

台灣殖民電影的紛雜文本

　　巡迴放映衍生自熱切的觀影需求。從一〇年代晚期到二〇年代早期，台北僅有少數常設電影院，南部另外兩個大城市——台南和高雄——各有一間。換句話說，在電影首度引進台灣後的二十五年內，這種現代娛樂，若沒有巡迴放映商將來自各地的許多電影帶到鄉間放映，少數幾座都市中心之外的居民就無法接觸參與。這些映演的電影文本具有異質性（heterogeneity），在日本統治時期，成為台灣殖民電影的特色。

　　1904年，台灣人廖煌購得一批紀錄片和喜劇短片，與隨興組成的巡迴隊開始全島映演。[24] 儘管常設電影院很晚才出現，尤其是在台北以外的城市，電影巡迴放映卻在二〇年代早期已不受規範地蓬勃發展。個別商人窮極各種可能管道購買簡易放映機和電影片，甚至從日本走私非法拷貝。[25] 1923年，殖民政府開始嚴格管制，[26] 儘管如此，巡迴放映仍持續周遊全島，在各個城市與鄉鎮播映各式各樣的影片。由於個別巡迴放映師必須自行設法確保影片

24　葉龍彥著，《日治時期台灣電影史》，頁59-86。

25　同上，頁130。

26　三澤真美惠（Misawa Mamie）著，《殖民地下的「銀幕」：台灣總督府電影政策之研究（1895～1942年）》，臺北：前衛，2002，頁56-66。

來源,也必須獨力負責行銷和放映事宜,他們一肩挑起有關放映的所有工作,有時甚至上場擔任辯士。

在解析殖民台灣電影歷史的各種普遍面向時,我們必須留心幾點。首先,1937年以前,台灣映演的各種電影類型和文本,都受到政治和經濟的綜合因素影響。巡迴放映的商業電影與殖民政權的宣傳並不同調,但並非另類或甚至非法的電影文化;相反地,這些巡迴放映是正常電影活動的一部分,與官方批准的活動共存,因為這些電影同樣能滿足殖民政權無法提供的民眾需求。巡迴放映活動,代表在主要城市之外地區以非系統化的方式持續為民眾提供電影娛樂(「美台團」是一個重要的例外,稍後會敘述)。葉龍彥列出1921年到1937年間的二十二位商人和登記在冊的小型巡迴放映隊。尤有甚者,在台灣放映的電影,除了來自日本、歐洲、好萊塢,也可見到大量來自上海的影片。[27]從一開始,這就是三向交流,不只是從中國和日本引進電影,也有許多台灣人曾前往這些國家和地區旅行。有些人致力學習電影技術,並將技術帶回台灣,或是和電影片廠建立關係,擔任某種電影買辦,在中國和日本設立發行管道。另外有些人則樂於從事電影產業裡的其他工作,像是演員,工作地點大多在中國。[28]

知名的新感覺派作家劉吶鷗,是在上海電影產業工作的台灣人中最富盛名者,他在1932年開始從事電影相關工作。然而,1941年,劉吶鷗被政府懷疑是漢奸,在上海一家餐廳遭暗殺身

27 葉龍彥著,《日治時期台灣電影史》,頁131-135。
28 同上,頁140-162。

亡，其電影事業戛然而止。[29]另一位重要人物是何非光。他於1929年進入上海聯華片廠接受訓練，1933年展開從影之路，與阮玲玉等大明星演出對手戲；後來他更成為導演，和頗負盛名的胡蝶等演員合作。中日戰爭期間，何非光為國民黨政府效力，拍攝抗日宣傳片。1947年二二八事件後，他受政府委託在台灣拍攝《花蓮港》一片，企圖促進台灣人與初來乍到的國民黨政府和睦共處。共產黨占領中國後，何非光留在中國，卻再也無法從事電影活動，直至1997年辭世。

　　另一方面，殖民時期的台灣相當流行從中國進口電影。當時取得電影的主要方式有三：與上海片廠或與其台灣分公司購買院線片的放映權；回收出口至東南亞的舊電影拷貝；重新放映廈門的舊電影。廈門別稱「鷺島」，是中國福建省的沿海城市，與台灣隔海相望。[30]台灣與廈門的關係，在1945年後也仍持續發揮重要影響力，尤其與五〇和六〇年代的台灣方言電影息息相關。重要的是，二〇到三〇年間，有三百部以上的電影從上海進口至台灣。看一眼這張令人嘆為觀止的片單就會發現，在1913至1944年間，大部分上海大片，無論類型或政治傾向，其實都曾在台灣巡迴放映過。其中包括十八集的《火燒紅蓮寺》（二〇年代晚期最受歡迎的武俠電影）、《漁光曲》（於1935年莫斯科電影節贏得首座國際獎項的華語片，後來被奉為上海左翼電影運動經典之

29　劉吶鷗在日占上海時與日軍的關係需要進一步研究。

30　Yingjin Zhang（張英進）, *Chinese National Cinema*, New York and London: Routeledge, 2004, p. 117；葉龍彥著，《日治時期台灣電影史》，頁131-132；陳飛寶著，《台灣電影史話》，頁18。

一），到社會意識鮮明的作品，如《神女》和《小玩意》，再到賣座鉅片，如胡蝶的成名作《姐妹花》，以及知名金嗓歌后周璇最賣座的影片《馬路天使》。[31] 很顯然，儘管這些電影的引進仍然受到殖民政府控管，普及性也因票價負擔而受到限制，但台灣觀眾絕非無法接觸世界電影的疏離大眾，無論是歐洲、好萊塢、日本或中國的電影，台灣觀眾都看得到。

　　台灣電影自始便具備**跨國性**，儘管缺乏擁有自製作品的國族電影史，台灣電影奠定在獨特的基礎上，紛雜且不穩定，反映出殖民脈絡下國族與電影間的拉鋸關係。來自各地的混雜電影文本，在全球電影史的最初半個世紀傳遍台灣全島，唯獨缺少台灣自己的電影，但是，這樣的電影史卻也成為獨特的台灣經驗。為了闡釋台灣沒有國族的國族電影中所存在的跨國特性，我得回頭探討辯士，並聚焦於最重要的放映隊「美台團」來討論巡迴放映實務。

本土化他者，外化自我

　　1945 年以前，國族意識便已在殖民台灣萌芽，推動此一現象的重責大任，並不能全然歸功於單一團體。但是，藉由回溯台灣文化協會和其巡迴放映部門「美台團」，我們能夠對此有更深入的了解。台灣文化協會由一群有為的台灣知識分子成立，如蔣渭水、林獻堂、蔡培火、楊肇嘉等，這些菁英從殖民時期開始直到

31 完整清單請參閱黃仁、王唯編著，《台灣電影百年史話》，頁46-49。

戰後，皆為具有政治影響力的中堅分子。[32]協會第一次聚會於1921年10月17日舉辦，地點是台北市台人聚居區的一所女子中學，此後「以謀台灣文化向上為宗旨」，[33]提供民眾巡迴課程、舉辦夏季學校、話劇表演。

　　部分歷史學家認為台灣文化協會的戲劇演出獨具開創性。舉例來說，哈利・萊姆利（Harry J. Lamley）就讚譽協會創造出「[台灣]戲劇的新形態」。他認為，「殖民地的演出，不僅反映中國和日本戲劇製作的發展現況，也反映出在西方衝擊以及政治、社會變革影響下的東亞地區。」[34]協會的創新嘗試不僅在戲劇領域使殖民地台灣與世界接軌，也將台灣推向包含藝術、娛樂和再現等各領域的全球視野當中。換句話說，「發展台灣文化」意指衝破殖民牢籠、將世界引進台灣，也讓台灣與世界正面交鋒。

　　然而，誠如我們所見，台灣從未被禁錮於鐵牢之中與世隔絕。作為日本的殖民地模範，台灣一直是日本對於建設這樣一

32 關於台灣文化協會的詳細歷史，可參閱林柏維著，《台灣文化協會滄桑》，台北：臺原，1993；張炎憲的〈台灣文化協會的成立與分裂〉，《台灣史論文選集》，台北：玉山社，1996，頁131-159；最重要的，蔡培火等著，《台灣民族運動史》，台北：自立晚報，1971，特別是講述台灣文化協會的第六章，頁281-354。

33 張英進在其著作 Chinese National Cinema 引述陳飛寶《台灣電影史話》，說明台灣文化協會的意圖很清楚，是「以謀臺灣文化向上為宗旨，即喚起漢民族的自覺，反對日本的民族壓迫」（請參閱陳飛寶著作第8頁和張英進著作第115頁），這段文字也引述自蔡培火等人所著《台灣民族運動史》，頁317。

34 Harry J. Lamley, "Taiwan under Japanese Rule, 1895-1945: The Vicissitudes of Colonialism," in *Taiwan: A New History*, Murray A. Rubinstein, ed., Armonk, New York, and London: M. E. Sharpe, 1999, p. 232.

個所謂「半國家」（semi-state）的試驗場、在宏大的現代化計畫
下效忠於大日本帝國的屬地。另一方面，在電影的領域，我們也
可看見，儘管殖民政權下的台灣無法擁有屬於自己的電影工業，
但台灣仍能長期接觸到歐洲、好萊塢、日本和中國製作的主流電
影，包括新聞片到各種流行類別。最後，總結上述這兩種情形可
知，在日殖時期，台灣對於現代性和世界電影的經驗，一方面雖
受到殖民政權及其特定需求所規範和框限，另一方面也因存在著
大量的文化主體中介而得以流通，直到1937年爆發中日戰爭，未
經核准的活動才大規模停辦。台灣文化協會可說是典型的例子。

<div align="center">＊　＊　＊</div>

　　協會活躍的時間不長，卻相當成功，根據紀錄，參加巡迴課
程及其他運動者超過十一萬人。[35]但協會的主要成員仍不滿意，因
為他們無法觸及都市地區以外大量目不識丁的台灣人口。在1924
年的年度會議上，協會達成共識，決定成立電影放映部門，企圖
有效拓展協會教育的普及度，主要成員於是開始籌備電影放映部
門。在1925年的某個場合上，一切終於水到渠成。當時適逢蔡培
火母親七十一歲壽宴，蔡培火收到大筆生日禮金，他取其中一小
部分購買禮物，送給母親以表心意，餘款則帶到日本，購買放映
機和一些具教育性的影片。
　　美台團於焉成立，不過一直要到1926年4月，殖民政府終
於核准放映蔡培火從日本帶回來的片子，才展開第一波放映活

35 蔡培火等著，《台灣民族運動史》，頁306-308。

動。[36]美台團在台北、台南和台灣其他地區受到熱烈歡迎，根據當時報紙報導，美台團之所以能普及，有三個原因：第一，票價在民眾可負擔範圍內；第二，放映團對在地觀眾來說具有情感親和力；第三，台灣人民具有強烈的求知欲。事實上，美台團之成功，促使第二團和第三團隨即成立，為台灣更多地區的人民帶來更多電影。[37]

若我們稍作暫停，仔細檢視讓美台團大為成功的這三點原因，穿透字面上的意義，我們得以一窺殖民台灣在困境中開始萌芽的國族意識。「票價尚可負擔」看似相當直白，大多數在地人無法進入大城市昂貴的電影院，理由很簡單，一般民眾無法負擔如此奢侈的娛樂。當美台團巡迴到二線城鎮，尤其是鄉村地區，僅收取台北票價一小部分的價格，場場放映總是高朋滿座。再者，結合文化與政治功能的「辯士」，尤其是與美台團密切合作者，在詮釋電影文本時，總是熱衷於旁徵博引社會和政治現況，無論敘述或解釋哪種主題，他們總能滿足觀眾的娛樂需求，並以共通的語言作為橋梁，輕易發揮「情感上的親和力」。

可是，負擔得起的票價，與融合社會和政治現實的電影詮釋，又如何滿足台灣人的「求知欲」？台灣人欲求的「知」究竟為何？儘管研究大量此時期的二手史料，仍沒有直接的歷史證據，我與史學前輩面臨同樣的困境，得試圖理出揣測性質的詮

36 葉龍彥著，《日治時期台灣電影史》，頁135-137。

37 葉龍彥引述自1926年4月25日的《臺灣民報》，《新竹市電影史》，新竹：新竹市立文化中心，1996，頁64-65。

釋。在葉龍彥之後，張英進隱約但並未直接地暗示了，逐漸興起
的「台灣人身分」之感，經我反覆思索，這或許正是協會電影活
動之所以受到歡迎的原因。[38]但也許我們可以更進一步觀察美台團
特定的幾場電影放映，進行大膽詮釋。

　　蔡培火從東京買進的電影，以教育功能為優先考量。他帶回
台灣的第一批電影中，包含丹麥的農業精進技術和農產合作社，
以及南極大陸的動物生活等紀錄片。[39]這樣的選片策略透露出協
會在支持「文化發展」的任務下，有些潛藏考量。首先，著重於
科學和技術，暗示了現代化和國家身分的鑄成之間有重要連結。
換句話說，以國家**現代化**的進程來定位國族的建立，此後的時期
也會重複進行類似的嘗試，第三章會特別討論這一點。更重要的
是，此時透過電影進行的想像，為何不選擇經由（或是為了）日
本殖民政權製作的紀錄片或劇情片？抑或已在台灣流通的商業類
型片？既然這些電影更能輕易取得放映許可，為何反倒選擇了記
錄遙遠國度的電影呢？

　　我認為這是明顯朝向去殖民化框架前進的行動，兼具兩個目
標：一是**脫離**當下的政治脈絡，二是將台灣**併入**更廣大的世界
──擺脫並超越日本與中國。[40]殖民統治期間，正是這種**跨國性**的

38 張英進第116頁和葉龍彥第136-138頁。

39 黃仁、王唯編著，《臺灣電影百年史話》，頁41。之後也會有從中國進口的電
　影以及卓別林的電影。

40 台灣文化協會其中一位關鍵人物，林獻堂，在1927-1928年展開環遊世界的
　旅程，自1931年起，在《臺灣民報》寫作遊記專欄長達四年，相當受到歡
　迎。為美台團選的片單顯然是因為這次的旅行。

驅力，定義了去殖民的欲望以及台灣身分認同的生成。然而，該
如何在多變的全球地緣政治格局中定位台灣仍是個問題。本書企
圖從1945年後台灣電影史各個重要時刻中的各種不同觀點對此進
行討論。

回到美台團，根據史料紀錄，美台團選擇的電影來源和類
型，與當時其他巡迴放映團體也有重合之處，尤其是自中國進口
的電影，甚至好萊塢的卓別林電影也迅速加入美台團的片單中。
換句話說，美台團與其他巡迴放映團的不同之處，並不僅是放映
內容的類別差異，更重要的是，美台團在放映活動中夾帶了民族
主義的教育觀點。此時回顧我先前引述的事件，美台團兼具文化
和政治功能的「辯士」不只解釋電影情節，更在放映結束後進行
演講。依此看來，便不難理解為何陳飛寶稱美台團的放映是「純
粹的政治活動」。[41]美台團的巡迴放映與協會其他活動的目標一
致，從公開講座到夏季學校，從話劇演出到電影放映，教育即政
治，在殖民統治和戰爭期間尤其如此，而國族的建構過程，如何
超脫於戰後仍持續分裂台灣的官方「國族」歷史？稍後在本書中
將一再出現。

* * *

台灣文化協會的成功並不持久。到了1927年，蔡培火、林
獻堂等成員離開協會，另組政治團體「台灣自治聯盟」，蔣渭水
則成立台灣民眾黨。由於美台團雖隸屬協會，又獨立於各黨派之

41 陳飛寶著，《台灣電影史話》，頁9。

間，蔡培火得以將美台團轉介至台灣民眾黨下繼續巡迴放映活
動。然而，由於各政治分支間的衝突日漸白熱化，日本警方的騷
擾也日益嚴重，美台團旗下三個放映團在1930年夏天全面停止活
動。協會解散後三年，堪稱是殖民時期台灣最重要的放映團宣告
終結，蔡培火雖仍擁有放映設備與經年累月持續購入的影片，卻
從此束之高閣，最後在戰爭尾聲遭美國投下的炸彈全數摧毀。[42]

　　中日戰爭在1937年爆發，所有從中國進口的電影都遭到禁
映。日本殖民政府的政策，從前幾年的鼓勵「同化」轉為野心勃
勃的「皇民化運動」。1941年爆發太平洋戰爭前，不只要求台灣
屬民改用日本姓名，也嚴格執行媒體和日常生活中只能使用日
語。[43]商業電影活動被迫驟然終止。八年戰爭期間，政治壓迫加
劇，基礎建設受阻，經濟困境日益艱鉅，尤其美國在珍珠港事件
後轟炸台灣，狀況更為膠著慘烈。戰爭機器大量生產政治宣傳電
影、小說、紀錄片，宣揚日本軍國主義思想與帝國野心，而日本
此時卻困囿於這場一發不可收拾的戰爭之中。然而，有趣的是，
中國電影重鎮上海於1941年被日本占領後，少數經日本政府核可
的電影又開放進口台灣。[44]台灣與許多其他國家有相同命運，在第

42 蔡培火等著，《台灣民族運動史》，頁317-319；與葉龍彥著，《日治時期台灣
　　電影史》，頁137-138。

43 Leo T. S. Ching（荊子馨）提供了明確的研究，探問殖民時期台灣的國家身分
　　問題。請參閱 *Becoming "Japanese": Colonial Taiwan and the Politics of Identity
　　Formation*, Berkeley and Los Angeles: University of California Press, 2001. 特別
　　請見第三章，"Between Assimilation and Imperialization: From Colonial Projects
　　to Imperial Subjects," pp. 89-132.

44 葉龍彥著，《日治時期台灣電影史》，頁279-284。一個重要例子是知名戰時

二次世界大戰遭受波及，台灣的電影時代此時受戰爭的巨輪轟然
輾過，陷入癱瘓。

* * *

　　若我們將台灣文化協會的短暫歷史——尤其是美台團部分
——織入我目前勾勒出的台灣殖民電影史圖像中，兩個重要模式
的輪廓就變得愈發鮮明。第一，在日據期間，作為現代娛樂來
源的電影科技，常被殖民政權和台灣菁英知識團體當成教育工
具，雙方各有所圖——前者用來監視和規範，後者則用於教育
與提升台灣意識。對立雙方皆可操弄的**教育政治學**（politics of
pedagogy）將會延續到1945年後的戰後台灣，只是屆時一方將會
是國民黨政權試圖灌輸「中國」的民族主義意識型態，另一方則
是各種本土運動潮流企圖建立清楚的本土台灣身分認同。「中國
人」與「台灣人」的爭論，形成著名的八〇年代台灣新電影之前
的電影運動。

　　殖民台灣的放映活動造就了台灣電影的一項特性，我將之稱
作**在地混雜性**（vernacular hybridity），這個字詞標示出各種豐富

演員山口淑子（Yamaguchi Yoshiko），她是日本人，但出身在滿洲國，被一
位親日的中國商人收養，之後改名為李香蘭。她的雙重身分使她成為日本殖
民台灣時典型口號「中日友好」的代表人物。她曾參訪台灣，也在台灣拍攝
電影，戰時在台灣、日本和上海都是具高知名度的影歌星。更多關於山口淑
子的分析，請參閱 Yiman Wang, "Screening Asia: Passing, Performative
Translation, and Reconfiguration," *positions: east asia cultures critique*, vol. 15,
no. 2, Fall 2007, pp. 319-343.

的電影類型和來源，並不只是雜亂無章的隨機電影文本，相反地，在台灣辯士的語言和文化翻譯形塑之下，這種多樣性構成獨特的電影景觀，更在往後的台灣方言電影中綻放，這部分將在第二章詳述。嚴格說來，殖民時期並無本土自製電影，透過辯士的日常工作，我們必須將此時的台灣電影視為經過複雜在地化過程的文本混合體。辯士一職並未隨著日後國民黨政府接管台灣而消逝，反之，他們再次復甦並蓬勃發展。但在六〇年代後，辯士因多方壓力而日漸式微，影響最大的是1964年後國語健康寫實主義的興起。根據紀錄，正規的辯士演出於1969年春天在台灣最南邊的屏東最後一次登台。[45] 從此之後，辯士只能在懷舊行銷手段中短暫重生。[46] 在地化和本土化電影類型及文本，在台語電影和後來官方國營的國語電影中特別常見，在往後五〇和六〇年代也將持續占有一席之地。一旦我們了解七〇年代之前形塑台灣電影的多重力量，就能更深入探討八〇年代台灣新電影及之後的台灣電影，而1945年以前的殖民電影正是朝著那個方向邁進的關鍵一步。

45 《中國時報》，鄉土版，1983年11月11日。

46 最近一次例子發生在2000年。導演吳念真為了幫忙宣傳一部跟盲人有關的電影，在張作驥導演的《黑暗之光》電影首映會扮演辯士，為上百名受邀參加首映的視障人士解釋電影劇情。請見《聯合報》，第25版，2000年2月19日。

類型與國族的糾葛

台語電影二十年，1949～1970

　　面對種種待解的謎團，研究台灣殖民電影史的歷史學家一方面為此深深著迷，另一方面也難免摸不著頭緒。我對此提出「沒有電影的電影史」與「沒有國族的國族電影」兩種困境，是導致歷史學家研究殖民時期電影時感到困惑的主要原因。然而，若要研究1945年國民黨政府抵台後的台灣電影史，又會面臨一系列全然不同的挑戰。中華民國接收台灣的最初幾年，在重新整頓政治、社會秩序的同時，也重新建構了電影產業，今日看來，這些作為確實為往後帶來了長遠的影響。就當時的國民黨政府文藝政策、民間各種管道的電影進口及放映、1947年的二二八事件，以及1949年國民黨政權在中國戰敗等層面而論，影響皆不容小覷。最重要的是，國民黨政府接管台灣的頭十年，並未積極推動劇情片的拍攝，反而偏重紀錄片和宣教片，商業電影則任由民間經營。1955到1970年間，台語片就在這樣的脈絡下應運而生，發展活躍。

　　台語片的歷史頗為凌亂，梳理起來具一定難度。[1]我在此並不打算總括1949至1970這二十餘年的台灣電影全貌，只欲達成三項任務，以供未來的研究查缺補漏。我依循台語片的發展時序區

1　我在本書交替使用「台灣方言電影」（Taiwan's dialect cinema）與「台語電影」（Taiwanese-dialect cinema）二詞，但需特別說明的是，方言電影包含以具爭議性的「台語」（Taiwanese-dialect）——即俗稱福建話（Hokkien）和閩南語（Minnanese）——以外的語言製作而成的電影；「台語」一詞指涉的語言在近年也受到質疑，因而修正成「福佬語」，英文寫作「Hoklo」或「Ho-Lo」，反映更精確的地區殊異。我以「台灣方言電影」作為本章篇名，便是為了標誌這種複雜性。舉例來說，請見後面討論福建語和廈語（Amoy-dialect）方言電影的爭議。

分三個時期，呈現台語片如何在意識型態和本土層次上受到國族
建立的大方向驅使及運作，因而造就日與俱增的複雜性。首先，
我將簡述台灣光復初期的情況來奠定背景基礎，進而詳盡分析歷
經殖民統治後的「國族」，即便當時只有極少數的國產電影。接
著，我會以最早的台語電影代表作之一《黃帝子孫》作為討論主
軸，剖析1956年至1960年間的第一波台語片浪潮，並強調電影
如何運用「戲曲風格」（the operatic）與「寫實風格」（the realist）
兩種主要再現模式，來具象化國族概念。最後，我將著眼於喜
劇與通俗劇；這兩種時興盛行的台語片類型，橫跨了1961年到
1970年間的第二波台語片浪潮。我將概述喜劇與通俗劇如何發
展、式微、最終不敵國語電影的壓力而凋零。台語片與國語電影
的角力競逐，為之後國語電影的健康寫實主義鋪路，健康寫實主
義正是第三章的主題。值得注意的是，儘管這時期有一千部以上
的台語片產出，卻只有少部分流傳至今，然而現存的少量電影仍
足以佐證我的論點，讓我得以進行深度分析。

從光復到歸還

　　第二次世界大戰平息，日本殖民統治結束，新政權於1945年
隨之抵台。對某些人來說，這不過是另一個新殖民者的到來，進
一步粉碎國族的概念：台灣不過是從日本帝國手中轉讓給國民黨
統治的中國。從日本殖民統治結束、國民黨收回台灣，到1949年
又將中國大陸拱手敗給中國共產黨、撤退至台灣，這顛沛流離的
五年預示了此後的台灣電影史。

　　有些人稱這五年為「戰後」,這一詞的意義與「光復後」大不相同。「戰後」蘊含更寬廣的涵義,將台灣島納入二戰後幅員廣闊、泛及全球的地緣政治;「光復後」則專指在文化、政治和社會的脈絡上侷限於中日之爭歷史的台灣。[2]的確,「光復」一詞不單指台灣重歸中國統治的事實,也隱含了殖民者戰敗、台灣回歸到國族根源的意義。這類辭彙迅速充斥在國民黨官方措辭中,藉以合理化其在台主權,進而達成收復中國的終極目標——「光復大陸」,讓中國回歸正統國族、回歸國民黨統治。官方的意識型態口號一直到1980年代晚期才有所改變,儘管其政治意涵在這數十年間已歷經些許微妙變化,第三章會連同台灣文藝政策一起討論這一點。本章的主軸將聚焦於本土文化在這樣的環境下如何運作,甚至蓬勃發展。

　　1945年8月,落在日本的原子彈終結了第二次世界大戰,也結束了日本在台灣的殖民統治。但之後幾個月,台灣仍能深刻感受到餘波蕩漾。[3]戰爭期間,電影產製幾乎完全停滯,戰爭終結也無法讓台灣已近消亡的電影工業立即復甦。經年累月的戰火摧殘、戰後幾年的民不聊生,已使台灣電影產業青黃不接。從8月

2　葉龍彥著,《光復初期台灣電影史》,台北:國家電影資料館,1995,頁22。

3　以下史實敘述從許多文獻資料整理而成,若有觀點確切引述自特定文獻,會適當註明。統整大意的參考資料來源如下:葉龍彥著,《光復初期台灣電影史》,頁22-53;盧非易著,《台灣電影:政治、經濟、美學(1949-1994)》,台北:遠流,1998,頁33-43;Yingjin Zhang(張英進),*Chinese National Cinema*,頁114-124;黃仁、王唯編著,《台灣電影百年史話》,頁83-112;陳飛寶著,《台灣電影史話》,頁31-50。

15日停戰，到10月5日國民政府第一批官方代表團抵台，台灣在這兩個月間陷入政治空窗期。自1944年10月起，美軍經常轟炸全島，摧毀了許多基礎建設，台灣人民在沒有官方庇護下，必須在每況愈下的嚴苛環境中自力更生。儘管如此，根據一些史料記載，所謂的「真空七十天」實際上並非一團混亂，這得歸功台灣本地的領導者致力組織志工團，維持全島的穩定。[4]

　　此時政府建物棄置荒廢，電影院卻高朋滿座。暫時少了審查及規範的干涉，放映商迅速映演手邊持有的各種電影。遷延多年的戰爭期間，除了政治宣傳電影，民眾別無其他觀影選擇，此時早已引頸期盼。這時候上映的多半是日本與老舊上海電影。為求新意，放映商竭盡所能直接從好萊塢引進。一如進軍其他受過戰火摧殘的國家，好萊塢電影從此在台灣島上扎根。相較之下，本土電影產製則面臨人才難尋、器材設備又不堪使用的困境，完全無能為力。但如此艱困的環境，到了1945年10月15日第二批國民黨代表團抵達台灣後，終於獲得改善。生於廈門、曾於戰區從事電影宣傳工作的白克，隨國民黨政府來台，白克通曉近似台語的方言，因此得以與台灣人溝通。白克的任務便是接收日本遺留的電影器材與設備，開辦國營片廠，為未來政府領導的國產製作

4　日治時期知名作家黃得時回憶政治真空期的日子，台灣人民展現驚人的自制。黃得時查遍那七十天的所有報紙，發現這段時間未有任何犯罪事件報導。黃得時的敘述，基本上是將政權過渡時期這種出人意表的穩定，歸因於台灣人「好不容易才歸回祖國，成為大漢民族，因此，必須保持大漢民族的胸襟與矜持，決不作姦犯科」。這樣的說法流露典型的光復國族情懷。請參閱吳文星審訂，《認識台灣：回味1895-2000》，台北：遠流，2005，頁112。

做準備。

　　不出所料，白克的第一項任務就是記錄 10 月 25 日的日本受
降典禮，國民黨最高位階代表兼台灣光復後首位行政長官陳儀，
正式接受日本投降。製作這部電影的過程相當克難，因為日本遺
留的器材四散各地，製作設備也殘破不堪。有些史料記載，白
克當時需仰賴殖民時期台日技術人員的協助，上午拍攝完受降典
禮，工作人員必須借用禮堂廁所來沖洗底片，並在小辦公室剪
輯、上字幕。這支 35 釐米的黑白新聞影片，彙整台灣人在街上列
隊歡迎國民黨代表團和其他慶祝活動的畫面，在左支右絀下製作
而成，號稱「台灣新聞第一號」。

　　新聞影片穩坐國產製作的重心，白克也持續擔任領導要職。
白克在台北植物園找到荒廢的警備訓練建築武德堂，在政府支持
下，1946 年 6 月 30 日，「台灣電影攝製場」正式創立，受到高度
矚目，陳儀更親自蒞臨開幕現場。接下來幾年，台灣電影攝製場
製作了一些新聞影片，內容包括日本人引揚遣返、台北以南某段
鐵路動工儀式，和 1946 年第一屆台灣省運動會。值得注意的是，
蔣介石伉儷也出席了這場運動會，這對夫妻掌握台灣往後數十年
的命運，而這次入鏡是他們首次在新聞影片中亮相。很明顯，國
營片廠製作的影片，與殖民時期的製作無異，在這兩個時期，電
影都是強而有力的機制，達到為執政者宣傳的功能。

　　在民間放映方面，殖民統治的結束，似乎表示從中國、歐
洲、好萊塢引進電影的賺錢生意，可望再度大發利市。早在 1945
年 10 月就有一家私營電影發行公司成立，來自日本、中國、好
萊塢，甚至蘇聯的新舊電影紛沓而至、迅速上映（但日片到 1945

年末就被禁止），其他公司起而效尤。儘管國民政府施行嚴格審查，杜絕任何疑似黃色（指情色電影）或紅色（指共產黨）的元素，仍有源源不絕的電影上映。

除了富含教育和政治目的之國營新聞影片，這幾年國內並未產製劇情片。儘管如此，蓬勃的映演事業廣納各種電影類型，這樣兼容並蓄的觀影口味，承襲自殖民時期，不但緊接著以台語電影的高度多元類型發揚光大，還持續影響了未來數十年。在缺乏政府奧援，也沒有穩定的本土電影工業基礎建設下，這個現象格外重要。1946年開始，部分香港和上海片廠派遣製作團隊來台拍攝外景，知名影星有時甚至會在台灣公開亮相、宣傳電影。這個時期仍沒有本土電影產製，除了兩個重要例外。

第一，台灣人何非光獲得中國片廠投資，在1948年返台執導電影《花蓮港》。這部歌舞片以華麗的舞蹈和歌曲聞名，有許多外景，室內戲在台灣電影攝製場拍攝，後製則在有較多先進器材的上海完成，1949年在洛杉磯與台北首映後，獲得熱烈迴響。後來，何非光因與共產黨關係密切，頗受爭議，因而此片於1951年被台灣當局禁映。然而這部片為後人留下平易近人又琅琅上口的歌曲，之後幾年在舞廳和茶館大受歡迎。[5]

《花蓮港》在台灣膾炙人口，其他光復初期的製作無一可及。1947年，上海「國泰影業公司」是最早派遣製作團隊來台拍攝的電影公司之一，也在同年開始發行電影。兩年後，1949年初

5　黃仁、王唯編著，《台灣電影百年史話》，頁25，和葉龍彥的《光復初期台灣電影史》，頁42、45-46。

春，國民黨和共產黨之間的衝突升溫，國泰派出規模龐大且配備精良的製作團隊來到台灣，籌備劇情長片《阿里山風雲》。4月下旬，共產黨軍隊拿下國民黨首都南京，又迅速攻陷上海，儘管國泰管理階層被迫下令要求製作團隊返回中國，工作人員卻心知肚明，他們一開始被送到台灣的目的，就是為了保護器材不受內戰摧殘。[6]

　　共產黨接管中國大陸後，國泰影業公司員工重組「萬象影片公司」，完成《阿里山風雲》的拍攝工作，1950年2月於台北首映。因此，光復後第一部在台灣拍攝的劇情片，其實是由中國劇組製作。而真正首部台製劇情片則一直要等到「台灣農教製片場」在1950年11月發行《惡夢初醒》。[7]雖然《阿里山風雲》現今只留存了28分鐘的片段，但因為主題曲〈高山青〉傳唱不歇，這部電影至今仍影響深遠。在後續數十年裡，國民政府一直用這首歌代表台灣，盧非易感嘆這樣的錯置與挪用，使得這首歌曲成為教條式的音樂意符（signifier），指涉台灣身分，流露國民黨「故鄉對異鄉的殖化態度」。[8]

　　盧非易的論點依循霍米‧巴巴（Homi Bhabha）的「訓導性」（pedagogical）概念，指殖民者掌握權威，反向詮釋與教導被殖民者自身的文化。[9]然而，盧非易也隨即指出，這些「殖民者」本身

6　盧非易著，《台灣電影：政治、經濟、美學（1949-1994）》，頁33-34。

7　同上，頁54。

8　同上，頁37-38。

9　Homi Bhabha, "DissemiNation: Time, Narrative, and the Margins of the Modern Nation," in *Nation and Narrative*, edited by Bhabha, London and new York:

才剛被錯置。國民政府正經歷兩層的掙扎：他們同時要宣示握有
中國的主權，又必須在台灣宣稱其正當性並建立權威。這雙重挑
戰直接衝擊光復之後二十年間的國產電影製作，政府變得過度重
視新聞影片、政治宣傳和宣教性電影。也正是在這個脈絡之下，
民間商業電影產製——尤其是台語電影——得以找到空間茁壯。
雖然到了六〇年代中期，國民政府開始推行國語電影後，方言電
影便迅速凋零，但在這段期間內仍展現出令人驚豔的多元類型。
台灣方言電影成本低廉，製作、行銷和映演都依循在地模式，呈
現廣博的台灣本土文化，展現光復之後二十年間台灣電影豐富的
類型多樣性。重要的是，在國民黨統治之下，此類電影雖然缺少
清楚定義的國族傾向，但觀眾仍能察覺到在壓抑下萌發的台灣意
識，這種意識源於1947年的二二八事件。

　　外界對於二二八事件的認知，大多來自侯孝賢1989年的電影
《悲情城市》，電影將這個故事置於台灣歷史最關鍵的轉捩點，是
日治時期過渡到國民黨政權的重要轉折。2月27日夜晚，一位街
頭小販在知名辯士詹天馬經營的茶館門口販賣私菸，卻在台灣省
專賣局的查緝過程中遭毆打昏迷，情勢一時劍拔弩張，一位民眾
更被查緝員射殺身亡，造成衝突加劇。隔天，2月28日上午，憤
怒的本地居民蜂擁至台灣省專賣局抗議，群眾逐漸聚集，場面愈
發火爆，軍警遂持機關槍朝群眾掃射。行政首長陳儀隨即宣布全
島戒嚴，卻抑制不住蔓延全島的動盪紛亂，民眾對國民黨政權接

Routledge, 1990, pp. 291-322. 盧非易的引文則在《台灣電影：政治、經濟、美
學（1949-1994）》，頁37。

管後的種種不滿一觸即發，如燎原野火延燒全島。3月8日，蔣
介石下令出動的中國軍隊抵達台灣，開始以嚴酷武力鎮壓四處群
起的民眾暴動，造成多人死傷，更逮捕無數百姓，其中包括許多
本土社團的領導者和菁英成員，無論他們是否與事件直接相關，
皆成為階下囚，[10]自此台灣進入國民政府統治下長達數十年的「白
色恐怖」。這起事件埋下外省人和本省人之間長期緊張對立的悲
劇種子，也是在如此艱困的環境下，台灣方言電影必須試圖在夾
縫間生存、茁壯。

<div align="center">＊　＊　＊</div>

　　若要深入探討1950及1960年代令人眼花撩亂的台語電影，可
先從一部政府產製的台語片著手。由白克執導、台灣電影攝製場
出品的《黃帝子孫》於1956年上映。《黃帝子孫》不但是國家電
影中心首部保存的台語片，同時也是第一部由國營片廠製作的台
語電影。它提供了極好的視角來進一步透析台灣電影中的兩項關
鍵特色。以下我將著重於此部電影在類型系譜學上的混雜性，以
及它與國民黨政府文藝政策之間的關係，來探究台語片在電影類

10 此處的事件概要改寫自吳文星審訂的《認識台灣：回味1895-2000》，頁
116。若想知道更多關於二二八事件的細節，可參閱Steve Phillips, "Between
Assimilation and Independence: Taiwanese Political Aspirations Under National
Chinese Rule, 1945-1948," in *Taiwan: A New History*, edited by Murray A.
Rubinstein, Armonk, New York, and London: M. E. Sharpe, 1999, pp. 292-296; 和
Denny Roy, *Taiwan: A Political History*, Ithaca and London: Cornell University
Press, 2003, pp. 67-74.

型上的**在地混雜性**（vernacular hybridization），以利稍後闡釋它與台灣多重殖民歷史之間**切割不清的糾纏關係**（unclean severance）。

方言電影的辯證：以戲曲風格作為國族與本土形式

　　《黃帝子孫》以一群小學教師為要角，角色含括台灣本省人及1949年後隨國民黨政府遷移來台的外省人。年輕女教師林錫雲來自海峽對岸的福建廈門，與導演白克的出身背景頗為雷同。在一次家庭訪問的機緣下，偶然得知同樣姓「林」的學生祖父，竟是自己父親的遠房表親。之後不久，錫雲的同事亮霞與失聯已久的哥哥亮虹重逢，原來亮虹在二戰期間受日本政府徵召從軍，如今輾轉隨一位新加坡華僑富商返回台灣。隨著複雜的家族宗譜關係被層層揭開，四對年輕男女在台北共度時光，接著一起南下出遊，最後返回台北。電影的尾聲，數對戀人一同舉行婚禮，在歡欣鼓舞的氣氛中畫下句點。

　　《黃帝子孫》十分複雜，有時甚至令人費解，但到頭來，這部電影之所以如此編排，本是以說教為目的。舉例來說，電影上映後，報紙上隨即出現一篇影評，針對電影的教育性提出討論及讚賞。這位影評人「張生」（等同於英文裡的無名氏「John Doe」，顯然是個筆名）稱許「這部素材多而近乎紀錄片的劇情長片」多虧有白克，讓「觀眾可以坐遊名勝，面對實景聽取史地和建設常識，結合本土史地知識……對本省民眾是容易消化的」。[11]

11　張生，〈黃帝子孫〉，《聯合報》藝文版，1957年3月1日。

的確，這部電影無所不用其極地置入歷史課程，實際上，許多長鏡頭段落幾乎可看成歷史大講堂，將台灣史納入中國民族宏觀歷史中。而這點正好與故事的主要角色相互呼應，一群小學教師，歷經清末、日本殖民、國民黨政府遷台三個時代的古典詩詞學家林爺爺；從教室裡、餐桌上、特殊場合、典禮儀式，到參訪觀光景點及歷史古蹟，窮盡各式各樣的方法來呈現一堂堂的歷史課程。《黃帝子孫》所展現的類型多樣性承襲前朝，而傳衍啟後。若要羅列出電影中所有的類型特色，實在是族繁不及備載，單是舉幾個例子，便足夠我們一窺台語片中豐富的類型擴散（genre proliferation）及挪用（appropriation）。

　　《黃帝子孫》中一項顯著的視覺特色在於水平視角的正拍構圖，這樣的手法常用於拍攝劇場演出。這部電影不僅頻繁地使用這種場面調度來拍攝連續鏡頭，也時常以同一種景框回溯先前的場景。舉例來說，小學教師錫雲探訪林家之前，林爺爺正坐在家中神龕前讀古詩，筆直、對稱的構圖在此場景中多次出現，藉此聚焦於中央神龕的重要性，整部電影都持續運用這樣的視覺安排。當林爺爺對錫雲憶及人生故事時，電影快速地切換大量倒敘鏡頭，不時出現構圖一致的畫面。最後又以完全相同的構圖來拍攝林爺爺的婚禮場景，達到全段的高潮。唯一不同的是，這次畫面中出現兩支巨大的紅蠟燭，包夾在景框兩側，更進一步強調神龕的中心地位。對稱性在這些場景中扮演非常關鍵的角色，如同在假想的劇院中最好的觀眾席位置才看得到的視野。

　　電影機器（filimic apparatus）占據了最佳位置，才能造就如此的構圖，電影畫面所呈現的可視區域與戲台正前方觀眾的視野

圖1　《黃帝子孫》以神龕為中心的對稱性畫面。

極為相似。1937年到1945年皇民化運動期間遭受箝制的台語歌
仔戲，在國民政府接收台灣後曾短暫復甦。然而，新政權對於這
項民俗娛樂的態度，卻是希望透過戲曲形式來灌輸國族主義思
想。在民間，本土歌仔戲團數量遽增，製作卻日趨粗俗，品質愈
發低落，逐漸失去民心，大眾改投入其他娛樂的懷抱，特別是轉
向進口電影。國產電影剛起步時，戲曲電影一直被視為競爭對手
以及靈感的發想來源，事實上，第一部民間投資的方言電影，其
實是早《黃帝子孫》幾個月上映的台語歌仔戲電影《薛平貴與王
寶釧》。[12]

12 黃仁、王唯編著，《台灣電影百年史話》，頁177。根據陳飛寶所述，這部電
　　影意外締造票房佳績，單在台北就連續上映二十四天，非比尋常。張英進持
　　相同看法，認為台語電影是「受到認可的文化力量」。請參閱陳飛寶的《台
　　灣電影史話》，頁75；與張英進的 *Chinese National Cinema*，頁128。有些學

　　瑪麗・法克哈（Mary Farquhar）與裴開瑞（Chris Berry）在討論中國電影與戲曲的關係時，稱戲曲的這種電影再現形式為「影戲」，透過這樣的形式，電影觀眾像是「受到『召喚』而成為在劇場觀賞中國戲曲的中國觀眾」，他們主張：「『戲曲』與戲曲電影，在危機時標誌出一種國族認同。」[13]雖然法克哈與裴開瑞的論述側重於中國電影，這樣的論點也能延伸適用於台灣脈絡，因為一直到六〇年代，戲曲電影的確屬於台灣早期電影重要的類型之一。但我們想問的是，《黃帝子孫》中傳統再現的形式，是為了應對什麼樣的「危機」？依照裴開瑞與法克哈的論述，假使戲曲電影是國家再現的一種形式，重點是否該探問，這樣的形式，尤其是轉譯成電影時，是否仍承載著原應肩負的國族特徵——什麼國族？什麼特徵？——又或者這樣的形式根本說明了其他的意涵。

　　《黃帝子孫》作為國民黨政府收復台灣十年後首部官製台語片，是政府企圖將國族意識帶給台語觀眾的另一次嘗試。一開始，國家語言政策欲阻止民眾使用國語以外的方言，但是，早期從香港進口的電影卻講著國語、粵語、潮州話和廈語，後兩種與

者，包括張英進，也提到另一部歌仔戲電影《六才子西廂記》才是台語電影真正的開端。這部製作粗糙的電影以16釐米拍攝，早在1955年就進行首映，可惜不太賣座。請參閱張英進著作的頁128；若欲了解這部電影更詳細的歷史，請參閱葉龍彥的《春花夢露：正宗台語電影興衰錄》，台北：博揚，1999，頁65-68。

13　Mary Farquhar and Chris Berry, "Shadow Opera: Towards a New Archaeology of the Chinese Cinema," *Post Script*, vol. 20, nos. 2 & 3, p. 26.

台灣通行的台語屬於近親的福建閩南語系。這些電影在1949年初進軍台灣，國語和粵語電影常常具有較高的製作水準，廈語電影則因語言與台語較為相近而占有行銷優勢。而且廈語電影多改編自家喻戶曉的戲曲和民間故事，不僅在東南亞國家大受歡迎，更如旋風般席捲台灣市場。[14]

　　《黃帝子孫》便是在這樣的時代背景下製作而成，但重要的是，它並非商業電影。電影完成後，國營片廠將電影發送給全台縣市政府免費放映，隔年甚至製作了國語配音的版本公開放映過一次。[15]《黃帝子孫》採取的戲曲形式，清楚地顯現出政府將電影納入政令宣傳工具的意圖，願意採用任何有效的形式來讓藝術與美學為國族主義服務。往後1960、1970年代的國語電影，也陷入了同樣的窘境。

　　就本土層面而言，戲曲電影的「正統性」曾引發很大的爭議。最早，廈語電影時常標榜為「台語」電影來宣傳。這樣的爭議在1955年達到巔峰，當年共有二十三部廈語電影進口台灣，全部以台語電影作為宣傳，而文案也極盡浮誇之能事，各自號稱為台語電影之「王」、「冠」、「金字塔」，而最投觀眾所好的說法則是台語電影之「正宗」（意謂正統）。1956年，當愈來愈多民營

14　請參閱葉龍彥的《春花夢露：正宗台語電影興衰錄》，頁59-60；和黃仁、王唯的《台灣電影百年史話》，頁175-176。Chris Berry和Mary Farquhar將這部電影作為國語電影的例子，因為他們似乎只看過國語版，請參閱他們討論這部電影的著作 *China on Screen: Cinema and Nation*, New York: Columbia University Press, 2006, p. 193.

15　黃仁、王唯編著，《台灣電影百年史話》，頁176。

片廠（往往受到國營片廠提供技術援助下）趕上這班淘金列車，正統性議題更是引發激烈爭論。[16]

因此，戲曲模式的電影呈現，遠不只是一種藝術或大眾娛樂形式在媒材層面的轉換，而是由內而外的一股力量樞紐，影響並形塑著台灣本土文化。在這樣的脈絡下，《黃帝子孫》具有的複雜性，讓這部電影蘊含更重要的意義。利用本土文化的形式承載意識型態的教誨，這部電影展開了一段電影與國族之間長遠的辯證歷史，在接下來的章節中將會繼續探討。目前更迫切的命題是，電影本身如何不加選擇地廣納各種類型，同時向台灣本地人和大陸移民傳遞炎黃子孫這樣的統一中國意識型態。

以視覺呈現歷史：方言電影的辯證和寫實動能

《黃帝子孫》為了講述中華民族的故事，運用各種視覺輔助，一再重述台灣歷史屬於大中華民族歷史下的一部分。其中特別提到三位歷史人物：鄭成功，即「國姓爺」（Koxinga），[17]十七世紀明朝遺民，逃離清朝統治的中國後，從荷蘭人手中收復台灣；漢人吳鳳，相傳十八世紀時為了感化原住民、革除「出草」

16 葉龍彥花了很大篇幅，詳細解釋關鍵的1955至1956年間，台語電影和廈語電影錯綜複雜的關係。他的論述隱含的同樣是對「正宗」歷史的想望，讓台灣回復正確的歷史定位，就像我在第一章的討論。這種想望也反映在書名上。請參閱葉龍彥的《春花夢露：正宗台語電影興衰錄》，頁54-72。

17 「國姓爺」字面之意指具有國家姓氏的君主，是確立鄭成功與明朝關係親近的尊稱，也代表和中華民族的關係。

習俗，不惜在一次原住民出草中犧牲自己的生命；最後則提到劉銘傳，十九世紀末、日本殖民前的清領時期台灣巡撫，奠定全島現代化的基礎。《黃帝子孫》提及這三位歷史人物的故事有一個目的，也是唯一目的：申明台灣與祖國中國之間的歷史連結與不曾間斷的血脈相承。

　　這三位人物在台灣歷史的定位相當複雜，他們的傳奇被後世傳頌，也帶有不少爭議；然而，他們在《黃帝子孫》中扮演的角色卻十分明確。鄭成功、吳鳳與劉銘傳在電影中扮演的角色分別是台灣多重殖民歷史的代表人物，若是切入得當，他們的生平傳記在每段歷史的重要關頭，皆確立了台灣始終為中國之一部分的意識型態，這正是《黃帝子孫》所要傳授的歷史課題。鄭成功打敗西方入侵者，帶領台灣回到正統主權（雖然鄭成功與清廷間也存有爭奪統治正當性的問題）；吳鳳犧牲自己，教化野蠻人遵從漢族文明（目前的研究顯示這個故事是虛構的）；[18]劉銘傳在台灣割讓給日本前，建立郵政、電力和鐵路系統（雖然有賴於苛稅擾民才能如此大興土木）。可以確定的是，必須先不理會括號裡的補充說明，才能彰顯電影的核心訊息：台灣與中國同為中華民族，共享相同歷史，應在唯一具備正當性的國民黨政府收復中國後，團結成一個國族。簡言之，意識型態為了達到目的，並不介意犧牲歷史的嚴謹性。

18 舉例來說，隸屬教育部、負責審訂台灣中小學使用課本的國立編譯館，就在官方網站上解釋吳鳳這位歷史人物以及與跟他有關的爭議，特別釐清「傳說與課本」的差異，請見 http://www.nict.gov.tw/tc/learning/b_3.php。（譯註：此網頁似乎無法使用。）

　　講述這些國家英雄的事蹟，並將他們描述成國家歷史的一部分，需要一再重複強調，只說一次是不夠的，中華民族的宏大歷史必須一遍一遍複述，而《黃帝子孫》就如此不厭其煩地反覆述說。電影的一開始，主角林錫雲在課堂上教授中華民族一脈相承的歷史，從黃帝時期開始，逐朝迭代，強調台灣最早從十七世紀起就屬於這塊中國歷史版圖。林老師的課堂上，以手繪插圖作為視覺輔助，當講到日治時期後最近期的史事，林老師改用投影機，展示台灣光復的史料照片，將焦點擺在同屬黃帝後代的國民黨領導人蔣介石。圖畫、插圖、動畫與照片的運用，確立了後來在歷史紀錄上所強調的歷史可記錄性，但這些靜止圖像卻不如動態影像來得鮮活。下一堂歷史課則使用較動態的表現手法。林爺爺追述他從中國移居台灣的經過，向林老師說明兩個林家皆屬於同一個林氏宗親，此段落由大量的連續鏡頭組成，皆是外景拍

圖2　《黃帝子孫》裡的蔣介石圖像。

攝，拍攝跨越台灣海峽的片段時，甚至使用真正的船隻。

　　這種傾向顯而易見：用視覺再現歷史。儘管呈現這些故事時都伴隨著口述評論，但故事的影響力仍端賴視覺化的應用。這裡使用兩種各自獨立又互為表裡的視覺化模式。首先，靜態呈現的圖片和插畫以正拍構圖，提供水平視野；這樣的靜置狀態可以、也時常藉由戲曲模式的風格化而活靈活現。同樣的構圖在《黃帝子孫》中重複出現，其中還包含兩個實際演出的紀實鏡頭。這讓我們來到第二種視覺化模式，就是**寫實風格**。《黃帝子孫》將真實劇場演出的錄影片段放進電影裡，成為幾場戲的重心，並交互剪接舞台畫面和真正在觀賞戲劇演出的虛構觀眾。換句話說，劇場空間的虛構世界連結了戲曲演出的真正實體空間。

　　這樣的寫實特色，在往後的台語電影中持續發揚光大。《黃帝子孫》中的寫實特色是透過兩種重要但不同的方式顯現，首先，電影擺盪於表面上的「搬演」空間──如同戲曲演出──和「真實」空間──包括實際外景和棚內拍攝。如此一來，戲曲呈現的明顯虛擬場域，被安插在與電影呈現性質相仿的寫實敘事架構中。藉著結合舞台演出和現場觀眾，生動地銜接意圖連結的兩個空間。再者，從一個再現空間（representational space）到另一個再現空間，從傳統劇場轉移到新一代的國族媒體──電影，寫實主義便有了不同的標誌。透過使用正面的場面調度作為主要構圖形式，並融入戲劇演出作為敘述國族歷史的重要方式，同時又在指稱真實性的電影模式中涵蓋戲曲性，《黃帝子孫》顯示出，視覺文化的發展正朝著更高程度的寫實主義前去，這樣的寫實主義唯有電影機器才能做到。

　　在紀實片段與外景或棚拍場景間游移，是這部電影對真實性的一種辯證。在「搬演」（預錄的劇場演出或電影的往事重現）與「真實」（實際的歷史景點與遺跡）之間，《黃帝子孫》充分利用電影所能，透過**實體**的移動，超越搬演層次而進入到實體真實。因此，在闡釋《黃帝子孫》裡的這個面向之前，必須想到紀錄片——精確來說是旅行遊記——是日本殖民時期和國民黨政權期間的主流電影形式。電影的轉置能力是雙向的：電影能將不同時間和空間帶到觀眾眼前，也能將觀眾帶往不同的時間及空間。殖民遊記提供了複雜的時空視野，藉由彰顯他者性（otherness）中的相同性（sameness），展示殖民地的現代化進程，並藉以強調已達成的目標及對未來之展望。[19]

歷史作為時間旅行

　　《黃帝子孫》裡的角色遊歷後殖民台灣時，不只在地理上由北而南地移動，從國民黨首都台北出發回到殖民前的首都台南，在這段過程中，他們也穿越了現在，到達過去與未來。台南和其

19 同時放置殖民者與被殖民者是一個無法觸及的想望。然而，電影機器卻能投射一個想像時間和空間，來容納這不可能的歷史座標矩陣。當殖民性與現代性互相排斥，電影能建立劇情，製造殖民現代性（colonial modernity）。我曾在另一篇文章討論過這種不合常理的殖民時間性，在電影再現中被空間化成「將已完成」（will-have-been），請見 "Framing Time: New Women and the Cinematic Representation of Colonial Modernity in 1930s Shanghai," *positions: east asia cultures critique*, vol. 15, no.3, Winter, 2007, pp. 553-580.

他南部城市具備豐富的歷史，擁有許多名勝古蹟與歷史建築。四對年輕情侶搭火車南下，沿途依循著「複訪過去」與「展望未來」這兩條同時並行的軌跡，參觀許多景點。第一條「複訪過去」的軌跡，猶如字面上的涵義，是趟回顧（retrospective）之旅。他們在彰化參觀了一座古寺，根據民間傳說，此廟的建造是為了紀念一位林先生，三百年前，林先生不知從何而來，教導農民興建台灣第一座灌溉系統，卻在完工時消失得無影無蹤。接著他們前往吳鳳廟，自然而然便提起了吳鳳的事蹟。最後他們終於抵達台南，並在延平郡王祠停留許久，祠廟裡陳列了許多文物，是祭祀鄭成功最古早也最精美的聖殿。接著參觀了十七世紀荷蘭人所建的赤崁樓，當年鄭成功便是在此地接受荷蘭投降，之後更設為最高行政機構，直到鄭克塽敗給清朝。

上述內容聽起來，彷彿劇中角色參觀這些名勝古蹟，是為了藉機重敘相關的歷史故事，而事實上，電影如此安排的目的正是如此。一趟南下的旅程，就是一趟回到過去的時光之旅。不只是透過視覺化呈現，這些歷史課程甚至在實際地點上演，結合了故事和傳說，令人目眩神馳。四對年輕情侶代替觀眾遊覽那些歷史建築和古蹟，藉此親身傳遞這部說教電影的中心思想、國族一體的意識型態訊息。

《黃帝子孫》不只是藉由一再重述過去來確立現狀，它同時也放眼未來，描繪出理想中的中華民族將在國民黨統治下繁榮茁壯。這條「展望未來」的軌跡在視覺化上分為兩個時間走向，而兩者皆以空間化的方式呈現，以迎合時間旅行的模式。這段大篇幅的南下旅行記遊，幾乎占了整部電影片長的四分之一，開頭與

結尾皆以火車行駛的畫面交相呼應。火車作為現代化的象徵，在這裡同時代表進步以及返回過去的旅程。日後的電影導演也深深著迷於火車的意象，稍後本章討論通俗劇時，會著墨於火車站場景的安排。《黃帝子孫》以兩種方式凸顯前進與後退的時間動向，火車上躍動的剪接風格——動態攝影代表著現代化進程——以及各個構圖宏偉的殖民時期火車站建築——建築體現了歷史的靜止。劇中角色在回顧台灣鐵道歷史的同時，也期待這項重要的基礎建設能帶來光明未來，再次確立這趟時間旅程的雙向性。

　　除了交通運輸與其在台灣過去與未來的重要性，水利建設和灌溉系統也代表前工業時期台灣民生發展的骨幹——農業。的確，《黃帝子孫》南下旅行的那部分有雙重意義。火車反映過去與未來之間、歷史與進步之間的辯證，水利工程反映了五〇年代的發展重點。南下的第一站先前往「林先生廟」，以台灣大眾灌溉工程神話般的開端，呼應一群人最後的目的地——南台灣當時甫落成的大型灌溉工程。[20]這個段落拍攝了大量的鐵橋與混凝土堤壩，整部《黃帝子孫》中沒有其他畫面比此刻更急切地意圖凸顯國家建設的宏偉景象。當這四對情侶乘著火車重回台北，鏡頭和剪接風格與南下時一樣動感，最後以期待已久的集體婚禮衝向團結、繁榮的似錦前程。四對新婚夫妻在電影最後一幕，被安穩地框在戲曲式的正拍對稱構圖當中，那是國族形式的視覺景框，而

20 這十年內的後幾年，台灣開始建造最大的水庫。曾文水庫的建造早在日治時期就開始構思，五〇年代晚期進行策畫。水庫於1966年動工，1973年竣工，國民黨執政初期幾十年間，水利建設在台灣基礎建設計畫中占有重要地位。

觀眾被電影對國族的寫實再現所召喚，見證其過去、現在與未來
的榮光：那全然是國族神話。

<p style="text-align:center">＊　＊　＊</p>

　　許多台語電影都拍攝過旅行。根據裴開瑞和法克哈的觀察，
旅行遊記的形式表現出一種機會，「不僅讓角色，也讓無論是從
何處來的觀眾（本省或外省）有機會看看這些景點如何構成中華
民國的現有領土與他們的新家。」[21] 這類電影中，最著名的應屬李
行1959年的導演處女作《王哥柳哥遊台灣》。這部商業電影空前
成功，後續還拍了多部續集，湧現許多仿冒電影。這部電影的兩
位主角是下層階級，就像經典的勞萊與哈台組合，他們靠著中獎
券頭獎成為大富翁，在片中環遊全台，但這對活寶一路上歷經接
踵而來的意外，過程妙趣橫生。事實上，這部電影不只依循《黃
帝子孫》這類電影的腳步，也與政府推動觀光旅遊業的政策並肩
而行。1960年，行政院成立監督觀光業的單位；觀光業與宣傳
觀光正式納入政府事業的範疇。國產電影的說教性質一直是紀錄
片、宣教片和國語電影的核心，直到六〇年代中期，健康寫實電
影為台灣電影注入活水之後，才有所轉變。從台語電影可看出台
灣本土層面的文化與社會情況，尤其可從電影裡流暢的再現與類
型的多樣觀察到，喜劇則率先引導我們進入這逐漸複雜的領域。

21　Berry and Farquhar, *China on Screen: Cinema and Nation*, p. 191.

衝突的化解與其喜劇轉折

　　與《黃帝子孫》類似,《王哥柳哥遊台灣》呈現的視覺效果,同樣傳達台灣屬於中國之一部分的概念。兩部電影最主要的差異在於,前者意在教誨,後者重於娛樂。可以肯定的是,《王哥柳哥遊台灣》之所以能大受歡迎,很大原因是因為電影在旅行遊記的奇異情調中帶入了肢體喜感。此後十年,以這部電影發想的續集電影與仿冒電影更如雨後春筍,包括《王哥柳哥好過年》(1961)與《王哥柳哥百子千孫》(1966),甚至還有混雜詹姆士龐德風格的作品《王哥柳哥007》(1966),以及揉合戲曲、武術和奇想的《王哥柳哥遊地府》(1969)。相關電影更是多如過江之鯽,其中部分電影只由兩位主角之一出演,有些甚至人物完全不同,卻套入相同的公式,一樣是不幸的小人物,四處遊歷,劇末皆大歡喜收場。[22]這一系列電影各自在不同地點架構一連串事件,隨著情節更迭,最終邁向圓滿結局,無一例外。此外,這些電影採取章回結構(episodic structure),在段落與段落間,有時甚至是同一段落間,類型模式的轉換極其流暢。

　　我們必須將此脈絡下的「喜劇」視為一種**綜合**類型(composite genre)。台語片裡典型的類型多樣性,橫跨整個電影產業,在單一文本中也可見一斑,最初的《王哥柳哥》系列就蔚為經典。電

22 此類型電影有個很重要的例子是《康丁遊台北》(1969),敘述一群移工在台北生活的艱困。整部電影傳達了快速成長的經濟和迅速轉變的社會,加速擴大鄉村與都市間的鴻溝,儘管主題嚴肅,結尾仍然以喜劇收場。

影以令人驚豔的遊動鏡頭作為開場，此鏡頭在行進間的車輛上拍攝，車子直直開往前方總統府（前身是殖民時期的總督府），歡愉的音樂帶動畫面，鏡頭隨之轉了個右彎，繼續維持輕快的步調。接著快速切換鏡位，車子仍高速馳騁，鏡頭改拍車子後方。電影機器與現代科技呈現出飛奔的動感與旅行的體現，兩者的重要性在動態鏡頭猝然停止時被凸顯出來，接下來以靜態鏡頭介紹主角出場。王哥是擦鞋匠，身形壯碩如熊，時常昏昏欲睡；而柳哥的體型儘管只有王哥一半，卻是人力車伕。電影毫不猶豫地運用如此明顯的「笑」果，緊湊展現王哥臃腫昏沉、柳哥骨瘦如柴無力載客，因而引發的種種倒楣衰事。這樣的對比——而非衝突——為本片帶來喜劇笑料，誠然，透過持續並陳這樣的對比，最終才得以有戲劇性的收場。

　　王哥中了愛國獎券頭獎，不過鐵口直斷這筆天外橫財的算命師同時也宣告了柳哥在四十四天之內會遭遇死劫。為了安慰好友，王哥說服柳哥把女友阿花留在家中，兩人共同踏上一段環島之旅。在王哥如此衝動的提議之下，兩人火速動身。一個轉場，電影視覺快速切換成旅行遊記模式，迅速帶領劇中主角和觀眾一起遊覽台北市附近的一些觀光景點。當王哥與柳哥繼續南下，遊歷全台，情節以類似的章回結構安排，在紀實和虛擬兩種模式中交互轉換。快速的場景轉移及表現模式切換，成為時間和空間的標記，將電影分割成許多各自獨立的片段，來區隔觀光景點或喜劇段落，有時兩者兼顧。

　　然而，有兩個重要的例外。第一個例外關乎類型。即使在《王哥柳哥》系列這樣的喜劇電影中，也處處可見其他特別的類

型模式。「模式」（mode）一詞不單指可辨認的風格技法或視覺元素；事實上，有別於片中肢體喜劇和旅遊紀實風格的基調，電影中有許多完整片段特別凸出。在此用兩個場景加以說明。第一，王哥柳哥成功逃離企圖洗劫他們的兩名不法之徒之後——這段台南的遭遇令人捧腹大笑，兩位主角男扮女裝，像貓捉老鼠一樣被追著跑——他們在黑暗中漫無目的遊走，直到撞見一幢顯然廢棄的老舊宅邸。這段的開始沒有清楚轉場，彷彿是上段追趕戲的延伸。但明顯的是，這場戲迥異於喜劇與紀錄片模式，轉變成驚悚／懸疑類型。[23] 同樣，其他還有許多類型轉換的時刻，包括幾場簡短的旁跳鏡頭，穿插柳哥女友阿花含淚盼望柳哥歸來的畫面，則屬於通俗劇模式的範疇。

　　即使無論是否有情節動機，電影都能在不同類型中流暢地切換自如，接下來的問題意識卻格外複雜：在虛構和真實之間，亦即再現與再現試圖反映的「真實」之間，「真實」的本身就是不同層級的虛構再現。王哥柳哥最初安排的觀光活動之一，是到原住民居住的山地打獵，在一位覬覦行李箱內錢財的騙子陪同下，王哥柳哥換上適合非洲狩獵旅行的裝束，持霰彈獵槍深入山

23 根據葉龍彥的說法，驚悚或懸疑類型的電影在此時期並不普遍。然而，若仔細深究他的分類，有兩種主要類型卻相當依賴這種模式，那就是「社會事件」和「民間故事」。屬於這兩種類型的許多電影，多是描繪真實或是傳奇事件，內容不乏背叛、暴力，甚至謀殺。前者的結尾通常會以法律手段取得正義，後者則以道德勸說收場。這些電影的電影敘事模式著重懸疑，甚至是恐怖，最明顯的例子是辛奇導演的《地獄新娘》。關於葉龍彥的十二種主要分類，請參閱他的書《春花夢露：正宗台語電影興衰錄》，頁201-205。

區。這場戲在台灣南部實景拍攝，以真實的道路、建築、政府立牌（「進入山地請用國語」）確立了臨場感，然而，他們格格不入的裝扮與槍枝卻顯示此段落已有所偏移，的確，隨著他們步入山區，電影的再現模式就與電影開頭截然不同。

在棚內拍攝的一景中，王哥和柳哥被一群手持長矛和弓箭的「野蠻人」圍繞。如狼的男性與似蛇的女性隨著鼓聲節奏，繞著火堆起舞，他們充滿獸性的舞蹈手勢與呼喝聲使兩位主角疑惑不解。這時有位像公主般的女性，不顧柳哥正直又微弱地回絕，仍主動向柳哥獻身；同時，貪吃的王哥則在一群妖豔風騷的女性簇擁下享受盛宴、大快朵頤。這場縱欲狂歡的戲，以誇張的刻板印象，將台灣原住民描繪得野蠻又淫亂；這是完全不同層次的奇想，在台灣1950年代晚期的時代背景下，可能不陌生。今日看來，這場戲或許會招來幾聲緊張尷尬的低笑，來掩蓋怒意、內疚的快感或摻雜其中的其他情緒。

此處對於台灣原住民族「野蠻」或「奇異」的描繪，我無意以陳腐的政治正確來多做解讀。《王哥柳哥遊台灣》本身有另一場戲，回頭推翻——或至少糾正了——先前奇想段落的野蠻作風，這場戲就回歸到較保守的喜劇和紀錄片組合。王哥柳哥參觀的最後景點之一來到台灣中部山區的日月潭。日月潭因自然之美與豐富的原住民文化而遠近馳名，是不可錯過的景點，許多殖民時期及往後的遊記都有所記載。王哥和柳哥乘坐湖上觀景船，抵達一處整修完善的村落，撞見當地的原住民居民。儘管這很明顯是不同的部落，先前與原住民接觸的經驗還是讓他們望而生畏。貌似頭目的男性肩膀上坐著一隻寵物猴子，腰際掛了把大刀，隨

同兩位年輕女性朝他們走來，嚇得王哥與柳哥驚慌失措，尤其柳哥更是畏縮不前。這對哥倆好試圖躲在附近的高台建築頂端，還是被發現了。這場戲在戶外拍攝，充滿紀實風格，角色的肢體和手勢別具喜感，十分到位，非常符合這部電影的類型。突然，頭目介紹自己是這座「文化村」裡「用來展示」的部落領袖，[24] 他身旁兩位女性是他的女兒，分別是大公主與三公主，他們歡迎王哥柳哥來到他們的「家」。在這場戲的結尾，王哥柳哥欣賞著部落女性表演傳統舞蹈，後來還參與其中，笨拙地模仿她們的肢體動作，以喜劇手法挪用（appropriating）這樣的差異，來凸顯她們的異族風格。

先前的戲碼，就此一筆勾消。在這裡，電影角色對上歷史主體，後者在民俗文化村中真實扮演自己，雖然並未全然抹去，卻也覆蓋了前者虛構的內疚與歡愉。這裡多重層次的「表演」很有意思。早先關於台灣原住民的片段在奇想的層次上進行，以過度剛強的男性與太過主動的女性這樣的戲劇組合來表現。在此情境下，王哥和柳哥的參與是種虛構性的展演，用以體現並強化漢人中心的國族主義。之後的片段，身為歷史主體——例如部落頭目與女兒——進入第二層的虛構，他們自己扮演自己，演出符合觀

24 根據陳龍廷的研究，這位人士是毛信孝，俗稱「毛王爺」，是對王族非正式的尊稱。當年蔣介石參訪日月潭，毛信孝率領一群邵族人在碼頭迎接，表演邵族歌舞表示歡迎。毛信孝後來組織了「日月潭山地歌舞團」，還建立了邵族文化村，也就是《王哥柳哥遊台灣》裡的拍攝地點。請參閱陳龍廷〈台語電影所呈現的台灣意象與認同〉一文，收錄在《春花夢露50年：台語片學術研討會論文集》，台北：國家電影資料館，2007。

眾期待——唱歌跳舞、好客的原住民、溫和的野蠻人——這樣的
戲碼反倒使他們顯得同樣虛假。雖然《王哥柳哥遊台灣》的喜劇
核心毫無章法、一團混亂，但在王哥柳哥環島的旅程中，電影仍
藉由紀實模式展現的視覺力量，試著拼湊出一種寫實感。

<div align="center">* * *</div>

　　從戲曲到喜劇，混雜類型電影的製作，可說是1956到1960年
間、台語片第一個黃金時代的特色。《黃帝子孫》和《王哥柳哥遊
台灣》是在單一電影文本中，混雜類型運用流暢的範例。這些電
影在形式上擁有極大彈性，特別是藉由電影的寫實再現模式，滿
足國族主義的需求。這兩部電影靈活又不規律地運用電影技術與
敘事策略（strategies of narrativization），將電影形式與電影文本變
得本土化。《黃帝子孫》生硬的歷史教學和國族主義意識型態，反
而助長電影使用多樣化的類型傳統與電影形式；同樣地，儘管對
眾多歧異主題的處理參差不齊，《王哥柳哥遊台灣》旅遊主題漫無
章法的詳述，仍帶領觀眾踏遍多元的台灣風景。這兩部電影明確
地在差異中以協同（synergy）與共通（communality）的概念，引
發對中華民族一統的盼望。《王哥柳哥遊台灣》雖然不是政治宣傳
電影，仍用漫長迂迴甚至看來牽強的方式，帶入最終的順利收場。
電影中未曾出現真正的衝突——真正的衝突有待下一個強勢電影
類型通俗劇的出現，再來探索——只有一些暫時的分歧，這些對
比有時夾帶歷史教訓，許多時候則作為喜劇調劑（comic relief）。
　　可以肯定的是，台灣本省人與初來乍到的大陸移民，或許正
需要一些調劑來舒緩兩者間的緊張關係，喜劇用不那麼說教的方

式，提供理想的管道。舉例來說，《兩相好》（1962）裡的台灣家族與外省家族相互較勁，最後，兩個家族間的摩擦透過逗趣的肢體動作和語言來達成和解。「上一代的誤解，靠下一代的戀愛來化解。」誠然，這種不斷嘗試、最終成功的情節，不單只在這部電影有效，也可見於這部電影的原型電影（港片《南北合》，敘述1949年後，香港本地人與大陸難民間「共有的緊張關係」）。[25]有趣的是，這樣的公式在之後的台語片裡反覆出現，但又分為兩種不同形式。大多時候，世代差異仍是戲劇性衝突的核心，而異性戀情總會成為解決之道；以空間（例如台灣南北區隔）反映本省外省階級差異的手法，在六〇年代後則慢慢退居末位。1967年辛奇導演的古怪喜劇《三八新娘憨女婿》就是其中一個例子。

在電影《三八新娘憨女婿》中，自由戀愛對抗媒妁之言成為衝突的焦點，片中新娘和新郎面臨的阻礙，癥結不在家族淵源，也不是經濟或階級地位，而是女方寡母與男方鰥父之間曾有過一段失敗的戀情。社會、文化和經濟差異在這部片中澈底消音。因此，兩個家庭呈現對稱的局面：同屬於中產階級，各有一位單親家長和一位受大學教育的獨生子女；電影對於兩家住所以及外貌長相的呈現，從頭到尾乾淨俐落。[26]甚至連電影結局的兩場婚禮

25 Berry and Farquhar, *China on Screen*, p. 191.

26 但有個重要的例外，就是當年輕那一對在各自父母強烈反對下，仍逃家同居。在一次激烈爭執過後，雙方衣衫不整，家具破損，雙方請他們的父母來償付損失。這場格外特別的戲持續進行，年輕情侶在包含他們父母的圍觀民眾面前，繼續爭執，一爭高下。房間裡的混亂成為危機的視覺表徵，但對稱的前景構圖卻讓情況保持平靜，直至解決所有衝突，有個美好結局。

也相互輝映，年輕女主角終於嫁進男主角家，同時，新郎的父親也穿上新娘禮服，盛裝「嫁入」媳婦的母親家門，終於與舊情人結成連理。這兩組奇特夫妻在結為連理前所呈現的衝突摩擦，不過是道具、基石，都是為了堆砌出最後的雙喜臨門，而結局喜劇式的誇張效果──無論多麼不切實際──最終就只是為了博君一笑。

其他類型的台語電影想要引發的情感回應，不只是歡笑而已。在《三八新娘憨女婿》與《王哥柳哥遊台灣》這類喜劇中，以差異性推動敘事，為喜劇與笑料提供出現的契機，但最後的和解早已命定。歷史矛盾或政治爭論，在此都沒有衝突的餘地。社會問題是現代化與改變之際不可避免的必然結果，尤其是在六〇年代快速成長之際，雖然在方言電影裡以偶爾出現的喜劇橋段帶過，卻在六〇年代另一個盛行的類型裡居於要位，那個類型就是「通俗劇」。

通俗劇，或是受環境擺布的命運

「火土，你難道真的不能了解我？」梁哲夫執導電影《台北發的早車》（1964）裡，女主角苦苦哀求，她的愛人神情木然、甚至難以置信，自小青梅竹馬的女孩曾經天真無邪，如今站在面前的女子他卻幾乎認不出來。成為舞女的秀蘭，剪去小女生可愛的辮子，濃妝豔抹；不再是以前簡單的棉上衣和長褲打扮，取而代之的是緊身襯衫和細腰及膝裙搭配浮誇招搖的珠寶。另一方面，火土卻還是從前那個莊稼郎，一身正式卻樸實的衣著，目瞪

口呆地看著眼前的女子。年輕戀人因內在或外在力量漸行漸遠、無法回頭，這就是所謂苦澀辛酸的「環境」與「命運」。

　　總體來看，六〇年代的台語通俗電影有幾項顯著的共同特色，這些特色皆與快速現代化的社會中與日俱增的城鄉差距有十分密切的關係。《台北發的早車》導演梁哲夫在1963年拍的《高雄發的尾班車》正是最好的例子，展現台語通俗劇如何透過電影手法，將現代化社會的性質與特徵，以一連串時空問題呈現。火車和火車站在過渡期的台灣扮演了重要角色，城市再現則提供了借題發揮的場域，反映出發展中國家裡的階級鬥爭與性別紛擾。透過各種美學策略和風格手法——人為重於真實——寫實主義開始凌駕紀錄片模式，不再大量倚賴歷史遺跡等實體的真實性。寫實主義以愈來愈強烈的手段組織時間與空間，試圖用電影來化解現代性的僵局，努力舒緩電影與國家的緊張關係。

　　《高雄發的尾班車》是最早聚焦於台灣南北發展失衡的台語電影之一。本片中的台北不只是台灣的政經首府，更是電影對於社會、文化想像的中心。兩者間有著微妙卻又重大的差距。第二大城市高雄，則一貫被視為南台灣的代表。[27] 舉例來說，陳龍廷早在五〇年代便取台北的意象作為「唯一」的都市中心，這樣的「刻板印象」及其長期影響，畫出了鄉下／城市分野的地誌

27 在八〇年代支持台灣獨立運動開始挑戰國民黨霸權後，「南部」觀點的概念將具有更大的重要性。北部以台北為代表，象徵的不只是國民黨政權，還有日本殖民統治，而南部作為北部的相對，代表的是一種本地、台灣意識的想像起源（imaginary origin）。2000年以後，高度競逐角力的總統選舉，呈現了這種地理分野的長期遺緒。

（topography），並在電影再現的台灣中，創造了善惡二分。[28]這些二元對立的混合，在許多台語通俗劇裡相當常見，並且都依循「現代化是敗壞傳統的源頭、都市性（urbanity）是罪惡的中心」這樣的設定。然而，這樣的說法在某種程度上並不完全正確，若細究電影本身，便能帶來不一樣的觀點。

《高雄發的尾班車》描述一名年輕人忠義某次造訪父親的故鄉時，邂逅了女孩翠翠。他們初次見面時，臃腫肥胖的村長之子正在追逐翠翠，一路追到吊橋上，翠翠只好緊抓橋墩以防墜落，忠義目睹這緊張的一刻，挺身擊退好色之徒。後來兩人再次相遇，便墜入情網，無奈過了不久，忠義的父親將他召回台北；同時，翠翠的父親為了償還債務，承諾將翠翠嫁給村長之子，卻發現翠翠與忠義私下會面，他勃然大怒，在忠義乘車回台北當晚，將翠翠軟禁在家。翠翠雖然逃出家門，趕到車站卻為時已晚。此時，正如通俗類型電影的風格，忠義的惆悵搭配著電影紅極一時的主題曲，隨著鐵輪轉動，高雄發出的末班車帶著無緣的戀人漸行漸遠。翠翠為了躲避逼婚，設法逃到台北；同時，儘管忠義的父親命令他與董事長之女美祺結婚，忠義仍回到高雄尋找翠翠，卻遍尋不著。心灰意冷之下，忠義答應在去美國留學前先與美祺訂婚。

擦肩而過的情節推動通俗劇的劇情發展，不期而遇的戲碼更是不可或缺。翠翠北尋忠義未果，飢腸轆轆又精疲力盡，暈倒在路邊，卻巧遇美祺和她父親出手相救。這戶富有人家同意暫時讓

28 陳龍廷著，〈台語電影所呈現的台灣意象與認同〉，頁18。

翠翠留宿。在總經理返家前一晚，翠翠得知美祺正是忠義的未婚妻，於是離開了美祺家。後來，翠翠與忠義在一處暗巷巧遇，然而這次重逢卻是苦澀大於甜蜜。忠義說服翠翠與他結婚，在他自己家與未婚妻家都不知情的情況下，祕密與翠翠一起生活。翠翠為了貼補忠義的微薄收入，成為一位歌手，在電視上表演。忠義的母親意外發現他倆的住處，趁忠義不在家時去拜訪翠翠，懇求她離開忠義，這位母親哀求著說，若翠翠真心愛忠義，就應該為他的幸福著想。翠翠最終答應她的請求，欺騙忠義說自己已經移情別戀愛上其他有錢人，憤怒的忠義遂打了翠翠巴掌，衝出家門，卻與一輛摩托車相撞。

　　忠義躺在病榻上，嘴裡卻掛念著愛人的名字，美祺和她父親深受感動；翠翠無法接近忠義，只好從醫院的窗欄縫窺視，此時外頭風雨交加，滂沱大雨與淚水合而為一，將翠翠浸得溼透。就在美祺決定將忠義還給翠翠的時候，翠翠卻因淋雨受寒而生了重病，但她仍決定進行最後一次演出，正當所有人看著翠翠在電視裡表演時，翠翠卻暈倒在舞台上，臨終前，她把忠義的手放在美祺手上後嚥下最後一口氣。十年後，忠義去看了翠翠的墳，背景音樂幽幽唱著「為著環境來拆散純真的愛情」。

　　以上看似鉅細靡遺的電影大意，其實還未完全反映這部電影更為苦情的跌宕轉折，不過確實點出幾個重要面向，說明這部電影反映了六〇年代台灣的根本問題。鄉村與城市的差距，不只提供戲劇性場域，透過各自的空間再現（spatial representation）也彰顯了兩相差異就是衝突的關鍵來源。《高雄發的尾班車》裡「城市男孩遇見鄉村女孩」的敘事是個熟悉又有效的主題，因為

如此的情節安排使空間、性別、經濟各方面的角力昭然若揭。[29]空間分距牽動著性別與階級的失衡，也因台灣社會轉型與經濟成長而加劇。簡言之，現代化其實是打造國族的指定路線，也是在這部及其他電影中，加諸在主角命運上的「環境」。

在《高雄發的尾班車》中，這種受環境影響的命運，在電影接近尾聲時更是顯得無從抵抗，忠義發生車禍後，翠翠再度被迫離開所愛之人。美祺的父親端出重金再次勸翠翠犧牲自己來為忠義著想，但她拒絕接受。接下來是一連串激昂的蒙太奇，以反轉鏡頭（shot/reverse-shot）呈現一個個反對兩人交往的角色影像，疊加在翠翠對面的牆上，從忠義的雙親和美祺的父親，到父親將

圖3　《高雄發的尾班車》的蒙太奇鏡頭。

29　三〇年代上海左翼經典《野玫瑰》是有相似劇情的另一例子，也預示了我在「過場」中所討論的侯孝賢早期電影風格。

她許配的村裡混混，所有人物表現出一種相互交織的家庭、社會和經濟網絡，使得翠翠絕望地深陷其中。換句話說，她無緣的苦戀早已命定，即便設法從鄉村遷移到都市、與不同階級的男性戀愛，或最後甚至藉由成為電視歌手而取得某種經濟獨立——這些努力都無法將這對戀人從受環境影響的命運網羅中釋放出來。

　　儘管《高雄發的尾班車》並未清楚地從現代化的角度對這些問題提出論述，電影中對人類與**科技**關係的再現，卻提供了重要線索。接續討論剛才提到的蒙太奇，這些鏡頭的驚人之處在於，牆上的影子並非來自翠翠，儘管正反拍鏡頭的剪接使其看似如此。這個影子其實是攝影師本身在強光下產生的投影，畫面一旦定格就可辨識出他清晰的上半身和攝影機輪廓。由於《高雄發的尾班車》片中其餘段落看不到這樣清晰的反身性，因此很難進一步明確地詮釋為：電影機器本身有意成為劇情敘事中命定環境的

圖4　《高雄發的尾班車》定格畫面。

一部分。然而，另外兩個獨特現代科技，卻能引導我們深入這個糾纏關係，那就是交通（火車和車子）與大眾媒體（流行音樂、電視，與戲外的電影本身）。這兩組問題意識有助於闡釋，位於六〇年代台語通俗劇核心的城市／鄉村動態。

　　這兩組科技群集讓空間得以重新配置，重新跨越時間，並以科技層面來省視。以《高雄發的尾班車》中，最扣人心弦的戲劇性一幕為例，當忠義搭上十點半開往台北的夜車，心急如焚地等待翠翠出現，向他坦誠先前避而不談，但答應將在車站據實以告的要事（自己已被父親許配給村長之子）。時間戲碼就此上演——她是否能及時趕到？——這一連串鏡頭從翠翠逃家、駕著牛車趕往車站開始，幾個轉動中的車輪特寫，清楚明白地反映出鄉村性與原始的交通方式，建立了視覺母題。的確，這個與時間賽跑的過程、一連串令人屏氣凝神的連續鏡頭中，許多圓形物體重複出現，牛車摔落解體，但女子仍一心一意奮勇向前，錯過了公車，仍攔下卡車搭了便車，各種飛快旋轉的輪子與靜止的圓形鐘面鏡頭交互切接，指針無情地滴答作響，此時車站廣播催促持票乘客趕緊上車。當翠翠終於趕到車站，果然為時已晚，**轟轟轉動**的鐵輪不為任何人等待，火車已然啟程。

　　假使台北與南部的空間差距——高雄是台北的鄉村對應，台灣內部的「他者」——象徵著看似難以跨越的鴻溝，唯有透過電影手段能連結兩者。攝影機視線聚焦在火車引擎這樣的沉重機械，並透過剪接手法穿插多角度的重複鏡頭來延長銀幕時間，藉此在差距與連結的辯證中，強化其情感重量。這場戲的密度必須小心拆解，此時至少有三條敘事方式同時進行，在其他電影也常

見這樣多層次的敘事觀點。可以確定的是，這場戲的基本功能在於描繪電影劇情中戲劇性的一刻：戀人因為各種壓力被迫分離，這樣的阻隔更因彼此在空間、經濟與階級上的差異而加劇。翠翠從一種交通模式移動到另一種交通模式時，她與忠義間的交叉剪接，展現不斷加劇的張力。分隔他倆的根本鴻溝過於巨大，無法跨越，殷殷期盼的團聚也無從實現。

《高雄發的尾班車》此處除了劇情轉折之外，隨之響起的流行歌曲也十分重要。呼應劇情的歌詞冗長地訴說著處境的哀傷，以歌曲表現出另一個與影像雙軌並行的敘事，第二條敘事線與第一條合而為一，成為電影劇情本身。誠然，運用高度催淚的歌曲來映襯場景，形成了雙重複述（double iteration）。劇情轉折重述兩次，兩種敘事同時進行，音樂、敘述手法同步，這就是通俗劇的極致。

*　*　*

在詳細分析音樂與流行歌曲於台灣方言電影中所扮演的角色之前，有幾部影片值得一提，這些電影所再現的事物有助於擴展我對通俗劇的討論。《高雄發的尾班車》成功後，導演梁哲夫隔年拍攝了另一部電影《台北發的早車》，類型電影的繁衍在這時期或更早之前皆很普遍，就像《王哥柳哥》系列與眾多模仿電影一樣。《台北發的早車》選用相同的演員陣容，更積極地處理城鄉差距議題。

《台北發的早車》由身著英倫風衣、戴著貝雷帽、抽著菸斗、作風洋派的畫家擔任旁白，整部電影以畫家的回憶倒敘為架構，

一位朋友問起了兩幅人像：「這幅這麼美，那幅怎麼好像鬼？」接著畫家便以同情、甚至有點多愁善感的口吻娓娓道出兩幅人像的模特兒──鄉村姑娘秀蘭──的故事。這部電影又是一部圍繞年輕戀人的複雜故事，這次兩位主角都來自鄉村，女孩被迫到台北當舞女以償還家中債務，遭遇卻愈發坎坷。到了電影的結尾，秀蘭殺害兩名欺壓她的權勢者，被判處無期徒刑，她也在衝突中慘遭毀容；而她的愛人火土雙眼失明，成為無家可歸的街頭流浪漢，在台北遍尋不著他的愛人。

《高雄發的尾班車》呈現的都市背景還算和善，大環境之惡在於一張逃脫不了的社經關係之網；《台北發的早車》則建立在另一種糾纏上，譴責城市永遠是已經墮落腐敗的所在。《高雄發的尾班車》一開始的演職員表配上火車行駛的畫面，標誌出兩個地方的對比；《台北發的早車》則不同，鏡頭流暢地從畫家的畫室移動到鄉村，一對年輕情侶在鳥語花香間墜入純純的愛戀。秀蘭發現家中負債後，遇到一位自台北返鄉的兒時玩伴，穿著時尚，渾身洋溢摩登魅力，秀蘭於是積極向她打探城市裡的工作機會。朋友猶豫再三，吞吞吐吐描述台北的環境多麼「複雜」。毫無預警地，一個快速的溶接將畫面迅速轉至台北，但出現的不是知名的城市地標──如《王哥柳哥遊台灣》裡的總統府──而是舞廳霓虹燈閃爍的斗大英文字樣「NIGHT PARIS」（午夜巴黎）。

《台北發的早車》中，場景一轉到了城市，特別是舞廳，視覺風格便隨著地點改變迅速轉換，之前在高雄鄉間恬靜直爽的風格，被快節奏的剪接與用於強調的特寫鏡頭取代（包括移動的腳部特寫和樂團的樂器等等）。相較之下，《高雄發的尾班車》裡的

特寫鏡頭，幾乎僅止於拍攝演員的臉部表情，凸顯特定場景裡煽情的激動情緒。在《台北發的早車》中，引發情緒效果的特寫鏡頭被戀物式的凝視取代，偏執地聚焦在種種代表差異與改變的物體上。秀蘭來到台北卻被迫成為舞女後的連續鏡頭，正有其意。

鏡頭轉回家中，穩定的中遠景鏡頭拍攝秀蘭的母親，欣喜若狂的母親對於女兒北上工作不到一個月就能寄回大把鈔票感到十分滿意，她請火土唸出秀蘭寫的信。火土的朗讀開啟一連串蒙太奇鏡頭，刻畫信裡描述的活動。然而，這兩地的視覺風格截然不同，秀蘭顯然從天真的鄉村女孩轉變成十分性感的舞廳女郎，如此變化藉由動態運鏡（常常持續欺近她身體各種部位，像是頭髮、臉蛋、雙腳，以及身上穿的各式洋裝與高跟鞋）與精細的構圖（多重鏡面反射與／或景框裡的男性注視者）展現出來。這兩種視覺風格強調她外表的改變，以及都市環境中與外貌改變連動的社會關係改變。透過這樣的對比，離開鄉村老家、與家鄉男友別離，從電影角度看來更顯得無可挽回。

有些問題仍未得到解答。若現代交通工具連結了鄉村與都市地區，移居到城市是如何、又為何總是被指責為一趟無法復返的旅程？依目前舉出的兩部範例作品看來，通俗劇敘事持續尋求一種解決之道，卻總以悲劇收場，是否代表六〇年代的台灣對現代化的看法始終是悲觀的？台灣的首都台北，對片中角色來說，是否是帶有致命吸引力、卻永遠逃不出的都市無間地獄？為了回覆這些問題，即便只是暫時性的答案，我們必須回到早先提及的第三層敘事，也就是通俗電影中無所不在的音樂鏡頭。

方言電影與聲音環境、國族有疆

　　《高雄發的尾班車》裡有一場月台上的重頭戲，在《台北發的早車》中也有相對應的場景，兩地的地理對稱性，反映出電影亟欲營造的空間意義失衡。在這廣大又混亂的電影再現領域，若我們回顧喜劇，台語電影的豐富性似乎無法填補那些裂縫，因此，劇中敘事結構摻雜劇外敘事結構，造就第三層的敘事。回溯到更早，五〇年代方言電影的特色──紀錄片與戲曲模式──前者與國家政策（政府積極推動觀光產業），後者與傳統表演（歌仔戲的競逐）皆有關聯。因此，電影文本只能讓外部影響持續滲透，就算各種電影技法與執行手段都確實到位，依然存在無法避免的罅隙：一個比敘事、類型或特定年代的整體電影都還要大的結構。

　　音樂鏡頭幫助我們理解根據資本主義傳播與再製的邏輯、文化生產和娛樂產品如何流通的複雜結構。讓我們回到《高雄發的尾班車》的月台，當音樂響起，歌手低沉的嗓音冗述一對戀人臨別的感傷，銀幕上也出現逐字跟唱的歌詞。這樣的做法並非僅限於此景，也非這部電影所獨有，更不只出現在台語電影，事實上，電影與流行樂的結合，至少可以回溯到三〇年代的上海。安德魯・瓊斯（Andrew F. Jones）就曾論及該脈絡下的流行音樂，他強調音樂有令人生畏的能力，可以跨越不同媒體的界限：

　　　正因為音樂具備橫跨不同媒體（留聲機唱片、無線廣播、有
　　聲電影）與不同演出場所（音樂廳、舞廳、體育館）的能

力，當中國左翼知識分子嘗試轉型媒體文化時，音樂便居於要位；透過音樂，動員公民抵抗西方帝國主義與日本侵占領土的雙生鬼魂。[30]

　　瓊斯對三〇年代上海流行音樂的剖析，與六〇年代台灣方言電影有異曲同工之妙。

　　1932年，由上海電影女神阮玲玉主演的《桃花泣血記》引進台灣。儘管這是默片，發行商仍請知名辯士詹天馬根據電影劇情，配合王雲峰為電影譜的曲來填詞，最後的成品成為非常成功的電影宣傳，堪稱是「第一首台語流行歌曲」。[31]這個驚人的例子展現了台灣在地電影圈如何本土化外來文化產品，開啟後世台灣電影與流行樂緊密連結之先河。五〇年代中期，台語電影開枝散葉，到了六〇年代，許多歌曲都混雜各種音樂風格，汲取傳統戲曲、日本和中國大陸的影響，同時也朝西方古典樂、搖滾樂和爵士樂靠攏。[32]流行樂和電影深受彼此影響，各自靈感的啟發也很多

30 Andrew F. Jones, *Yellow Music: Media Culture and Colonial Modernity in the Chinese Jazz Age*, Durham: Duke University Press, 2001, p. 112. 另一方面，葉月瑜提供三〇和四〇年代上海的音樂與電影互動的有趣概述，也詳細分析1975年後的台灣，請見她的著作《歌聲魅影：歌曲敘事與中文電影》，台北：遠流，2002。但是她的研究並未涵蓋台語電影。

31 郭岱軒著，〈台語電影與流行歌曲敘事研究〉，收錄於《春花夢露50年：台語片學術研討會論文集》，頁130-131。郭岱軒也注意到每句歌詞都是七個字，比擬傳統戲曲風格結構。

32 廖金鳳著，《消逝的影像：台語片的電影再現與文化認同》，台北：遠流，2001，頁75-86。

元，彼此交流互動、施予養分，造就更深的混雜性。

　　然而，不同於三〇年代上海左翼電影抵制外國勢力侵略的使命，台語電影與大眾娛樂共結連理來贏得人氣，並結合兩者以獲取可能的商業利潤。回到高雄車站月台的那場戲，最後一班前往台北的列車即將啟程，我們現在看到十分不同的電影文本，事實上，這首充滿愛意、努力迎合此景的歌曲，是改編自一首日本流行歌。[33] 音樂鏡頭在此處被賦予了歷史意義，一如《台北發的早車》或其他電影中的場景，盡皆顯示無論是在戲曲或是寫實再現模式下，台灣方言電影的整體電影景觀（cinemascape）擁有豐富的類型多樣性，最終複雜地體現出，歷經殖民或後殖民時期、來自中國、日本，或其他國家的外來影響，台灣方言電影與其跨國淵源之間**切割不清的糾纏關係**（unclean severance）。台語電影獨特的本土特性，印證安德魯・希格森提出的國族電影限制，也就是「比起國族電影，更像是『地方電影』或『跨國電影』」。[34]

<p style="text-align:center">＊　＊　＊</p>

　　台語電影盛行近二十年，製作了超過一千部電影，無疑是台灣電影史與整體文化史的輝煌時期。甚至幾乎可說是「國族」歷史、方言電影的興盛衰亡，與台灣文化、社會和政治轉型緊密交織，而這段歷史有待進一步改寫。除了複訪史料，尋找可能對這

33 郭岱軒著，〈台語電影與流行歌曲敘事研究〉，頁133。

34 Andrew Higson, "The Limiting Imagination of National Cinema," in *Cinema and Nation*, edited by Mette Hjort and Scott Kenzie, London and New York: Routledge, 2000, p. 69.

一時期注入活水的題材，另一個可能有所作為的方法，依我拙
見，是依循我們目前所得的結論，以及尚未得到解答的問題，開
始探究台灣在此之後的相關歷史。

　　其中一個問題是，方言電影是如何、且為何在1970年左右忽
然消亡，這一年還有二十部電影產出，隔年就幾乎不見蹤影。許
多歷史學家認為方言電影的主要問題在於品質。舉例來說，張英
進認為「投機的特性（片場製作迎合特定海內外市場的電影）限
制了台語電影藝術與主題的重新定位，貪圖速成與粗製濫造嚴重
殘害自身的競爭力。」[35] 除了推出過多品質低落的製作，葉龍彥另
外也提出，當時的兩種審查制度也致使台語電影快速衰微，一種
是電影放映商的審查（確保電影片長維持在商業可行的範圍內，
使當日放映場次極大化），另一種是政府的審查（包含對主題脈
絡的掌控與官僚體制的規範）。[36]

　　或許國語電影的興起，是唯一導致台語電影式微以致最終滅
亡的主因。但是，我們必須要問：國語電影和台語電影最不同之
處，只在於語言嗎？抑或是，「國語」（官方語言，位於中心）相
較於「方言」（本土語言，位於邊緣）已經意謂不均衡的政治共

35　Yingjin Zhang（張英進）, *Chinese National Cinema*, p. 131.
36　葉龍彥，《春花夢露：正宗台語電影興衰錄》，頁131-133。要注意的是，根
　　據葉龍彥的說法，過度製作的現象不是肇始於國外市場的投機買賣，而是發
　　生在台灣本身的市場。在葉龍彥的研究中，仿冒製作最早可追溯到1956年。
　　之前討論的《王哥柳哥》系列的現象就是一個例子。相同的問題也出現在通
　　俗劇、流行歌，和犯罪戲劇等類型片，甚至也有以乞丐當主角的電影。欲了
　　解詳細分析，請看葉龍彥著作，頁129-131。

識與不平等的社會資源？早在1946年，國民黨政府業已開始提倡使用國語，強調禁用殖民時期遺留的日語，但諸如台語或客家話等各種方言，至少在民間場合尚未遭到嚴格禁止。換句話說，台灣社會與文化環境必然產生了更深更廣的轉變，才會對台語片帶來如此毀滅性的衝擊。台灣的國語片和台語片的確相互競爭，但並非水火不容。接下來我們將會看到，台語片在類型多樣性與美學靈活度方面的遺緒，將是幫助國語電影在1960年代起飛的重要關鍵。

行者影跡

健康寫實主義、文藝政策與李行，1964～1980

　　台灣回歸國民黨統治的二十年後，第一部國產彩色電影終於在1964年問世。由李行和李嘉（非親戚關係）共同執導的《蚵女》，一推出即創下票房佳績，更在隔年的亞洲影展榮獲「最佳影片獎」（亞洲影展於1983年更名為亞太影展）。這部電影立下台灣電影技術成就的里程碑，創下驚人票房並贏得國際矚目，更標示著健康寫實主義的濫觴。然而，在健康寫實運動嶄露鋒芒的三十年後，影評家焦雄屏卻嘆道，此運動強調「樣貌貧破的農民氣息」，而非「努力朝現代化奮進」，因此最多只能看作是「光榮的失敗」。[1]焦雄屏將健康寫實主義與黃梅調電影[2]、改編自瓊瑤小說的通俗劇歸在同一類，就她所言，這些電影都是「懷舊與逃避主義後的迷失」。儘管她修正主義式的措辭（revisionist rhetoric）或許能帶來啟發，但如此一面倒的非難，現在看來有欠公平。將不同的電影和類型歸在同一項歷史類目，忽略了結構上的紊亂歷史與這些不同類型所採取的製作模式：健康寫實電影大多是由國民黨經營的中央電影公司製作，[3]黃梅調電影與香港電影工業密切相關，瓊瑤的愛情通俗劇則受到兩者影響。[4]

1　焦雄屏著，《時代顯影：中西電影論述》，台北：遠流，1998，頁149。

2　黃梅調指的是地區性的戲曲風格，有著可吟唱的旋律與風格化的表演方式。黃梅調與京劇相似，兩者皆重新搬演耳熟能詳的歷史事件或民間故事，但這個時興類型的電影形式最為人知的是精緻的場景和服裝，以及總是由女演員扮演的「男性」主角的明星風采。

3　中國國民黨在2005年退出中央電影公司，經過大規模重組後，中央電影公司轉為私營，重新命名為「中影股份有限公司」，英文全名為 Central Pictures Corporation (CPC)。請參閱中影官方網站：www.movie.com.tw。

4　除了焦雄屏提到的兩種類型外，我想加上武俠電影，這種活躍類型從二〇年

　　在穩固的工業基礎建設扎根之前，無論是本土或國家認可的「文化」，抑或是政治性明確或固有意識型態的「政策」，均催生了對於國家與現代化多元而歧異的電影想像。六〇和七〇年代的台灣電影，反映出國民黨政府日益沉重的政治壓力與殖民遺緒間的相互抗衡，以及因應國際政治與競爭日漸激烈的對策。因此，這個時期的電影必須被視為積極的「能動者」，在跨國性不斷滋長的脈絡中，參與國族的再現和想像建構（imaginary construction）。但工業和政治力量如何影響文化？我們採取法蘭克福學派對文化工業的批評，稍加修正，或許能藉以解釋台灣電影當時面臨的處境。

　　六〇和七〇年代的台灣電影，儘管商業取向強烈，卻從不只是「從上而下」地為大眾需求而設計，[5]也並非以商品取向為「出發」；[6]相反地，那是文化和政治變動情勢下錯綜複雜的操作，這些變動的情勢包含了語言、國族認同、發行與映演，以及之後動盪不定的國際政治和外交危機。如此局勢將那幾年的台灣電影侷限在非常不穩定的製作與消費模式中。阿多諾指出的「工業」特徵——「理性化」與「標準化」——在台灣卻顯得大為不同。[7]一

代起就在中國受到注目，在香港和台灣也廣受歡迎，《臥虎藏龍》（1999）之後打進全球市場，舉世皆知。

5　Theodor W. Adorno, *The Culture Industry: Selected Essays on Mass Culture*, edited and with an introduction by J. M. Bernstein, London and New York: Routledge, 1991, pp. 98-99.

6　Martin Jay, *Adorno,* Cambridge, Massachusetts: Harvard University Press, 1984, p. 122.

7　Adorno, *The Culture Industry*, pp. 100-101.

方面，無論是在電影產製領域內或外，「文化工業」在國族主義文藝政策的干涉下變種又變形——**理性化兼變國族化**（rationalization-cum-nationalization）；另一方面，各式政策電影和流行電影並非各自分立，反倒相互交融，揉合了「高」（健康寫實電影）與「低」（方言電影、通俗劇、武俠片）的各種文化——透過**增生的標準化**（standardization-through-proliferation）。這兩種力場重疊（force fields），構成了壯觀又極盡複雜的電影景象，展現競逐角力的「國族」電影。

　　針對健康寫實電影，這兩種情況值得進一步解釋。首先，「理性化兼國族化」指的是，健康寫實運動藉由追求國族價值、傳統與特色，或簡單來說，透過追求一種「國族文化」的過程，來描繪國族的大致輪廓，並建立理論根基，進而定義國族。於是，透過電影呈現（cinematization），「國族」成為一種經過理性化的類別，即便這種理性化隨著時間而改變，「理性化**即是**國族化」這樣的邏輯仍是箇中關鍵。再者，先前討論到，大量的國產與進口電影被本土電影模仿，以此形式被本土化，在此，類型多樣性也是健康寫實主義的特色，但這樣的類型多樣性，卻是為了迎合強勢的國族主義意識型態，標準化美學的運用與功能。為了符合不停轉變的需求與壓力，類型形式的繁殖與增生，最終迫使美學成為標準化的政治**形式**。健康寫實主義以電影形式反映出一種特異的「改變的靜止」（stasis of change）。邁向現代化的國家中，這種狀態特別常見。改變的原意——進步、運動——陷入漫長的靜止狀態，而電影美學則被困圍於國族主義的意識型態裡。

　　　　　　　　　　　＊　＊　＊

　　本章著重分析六〇年代中期，由主要國營片廠發起的健康寫實主義運動，另外也將特別討論李行導演。李行導演的電影生涯橫跨半個世紀，與五〇年代以降台灣電影的漫漫長路並肩同行。出生於上海、曾接受完整的戲劇藝術教育，李行從中國飄洋過海來到台灣，重心從劇場轉至電影，從台語電影到國語電影，創作類型包羅萬象。在1965年到1980年間，李行共有七部作品榮獲金馬獎最佳影片，本身也曾拿下三屆最佳導演獎。在他多產的職業生涯中，作品廣納各種類型，涵蓋台灣不同階段的國族建構計畫，被視為台灣最具影響力的導演之一。1990年，李行帶領台灣電影代表團，跨越海峽到北京參訪，兩岸電影工業經歷四十年隔絕後終於恢復公開交流。

　　李行擁有的代表性崇高地位並不會影響到對其創作品質的美學論斷，也不該以此暗指他與政府關係密切。他之所以堪稱六〇和七〇年代台灣電影代表，不僅因其作品帶有清晰的作者標記，更重要的是，他也是該時期台灣電影首屈一指的製作人，必須同時與民營和國營片廠緊密合作，還得應付商業需要和政治要求。聚焦於剖析這位代表性人物，讓我們得以從歷史與歷史書寫的角度來檢視健康寫實主義運動，以及此運動對於「國族」的複雜想像。可以確定的是，在他令人讚嘆的豐富職業生涯當中，李行協助各種類型電影的建立，更扶植了這些類型電影的後續發展。電影史學家盧非易曾讚揚李行的作品在台語喜劇電影及帶有儒家孔子思想的家庭倫理劇等類型中，皆開創先鋒，也重塑了愛情通俗

劇（尤其是以瓊瑤愛情小說為藍本的電影），更在剖析「中國／台灣情結」的電影作品中，注入本省意識型態。[8]仔細審視李行的電影，可以協助我們追蹤六〇和七〇年代台灣電影的軌跡，並開鑿這座島嶼的國族議題。

　　以下概略說明可為接下來的討論稍作指引。首先，我將爬梳台灣四〇年代中期以降不斷變動的文藝政策，與其連帶之健康寫實主義的緣起背景。再來，我將藉由電影《養鴨人家》（1964）陳述健康寫實主義的顯著特色，並比較這部電影與李行導演其他主要作品之間的差異。第三，我會說明李行電影中的家庭與國家敘事主題如何使他的美學及風格衍伸至其他各種類型的電影，甚至進而影響其他同期導演的作品。第四，我將論證健康寫實主義運動——儘管包含不同類型——應被視為一組清晰相關的作品，它們在抵抗商業電影統馭的同時，又深受商業考量牽制。最後，我將援引七〇年代國際政治的激烈變革，說明健康寫實主義的風格特色如何於十年內快速轉移到政策電影上。此運動的美學思維最終陷入美學和政治之間的僵局，繼而帶來下一波電影概念，並且催生出八〇年代的台灣新電影，這部分會在接下來的章節裡續作說明。

　　先掌握一些重要概念，可幫助我們在這紊亂的領域中理出方向。首先，延續台語電影黃金年代以來的強大潮流，類型電影仍主導著台灣的商業電影。李行的作品包含各種類型，見證不停變動的商業需求與持續改變的文藝政策。再來，即使李行的作品涵

8　盧非易著，《台灣電影：政治、經濟、美學（1949-1994）》，頁266-267。

蓋不同類型，他的電影風格（攝影技巧、剪接、敘事策略）以及他著重的主題（家庭價值、道德、傳統、文化和國族）在這數十年間始終如一。李行（以及多位同期導演）的電影，無論在風格或主題上所成就的範式，將是往後新電影導演挑戰與抗衡的目標。最後，李行電影的類型多樣性一方面展現出他在商業壓力下的靈活變通，另一方面，隨著政府文藝政策的變動，他所側重的主題也迎合了各種政治要求，進而顯露政府本身不斷改變的國族概念。具象與想像的「國族」概念變形，終在電影裡受到挑戰。電影美學不再只是使用形式來實現、承載內容，形式本身反而成為新電影致力探索的新美學政治核心。

中間政策：國家文藝與國民黨政令宣傳間的模糊地帶

台灣的文藝政策從來不只是國家政令宣導，也不只是明確的審查制度。根據鄭明娳的研究，國民黨的文藝政策，最初是對毛澤東1942年延安談話的反制。眾所皆知，毛澤東宣稱所有藝術應自社會寫實創造而生，並為階級鬥爭效力。[9]為了反駁那樣的說法，國民黨負責政令宣傳的第一把交椅張道藩，在同年稍晚發表〈我們所需要的文藝政策〉一文，[10]文中所述的四種基本意識中，他強調國族問題尤其值得注意。張道藩闡述孫中山《三民主

9　鄭明娳編，《當代台灣政治文學論》，台北：時報文化，1994，頁13-23。
10　張道藩，〈我們所需要的文藝政策〉，引述自鄭明娳編著《當代台灣政治文學論》，頁13-23。

義》的思想，宣揚國族至上：「私產社會（意指資本主義與封建
制度）產生個人主義，共產社會產生階級觀念，而三民主義社會
則產生國族至上的意識。」[11]換句話說，國族主義在此不再只是意
識型態，而被視為中華民族的真實使命，要對抗封建主義、資本
主義，還有以共產主義為首的其他社經體制。依此定義的國家，
清楚闡明了其歷史特異性：國民黨和共產政權間殫智竭力的對立
關係。

　　張道藩對國家文藝的政治正統概念雖然看似天真，卻正因其
單純性，這樣的概念才得以發揮效能。除了空泛的辭藻，他並未
提供任何嚴謹的解釋來說明國族主義與其對應概念的區別，只強
調國族主義方略終會達成何等目標。「文藝」、國族或其他語彙，
成為空洞的空間，透過某種**積極正面**的濾篩，裝載大眾社會的各
種普遍性與個人性的理解。也就是說，除了那些因封建主義、資
本主義或共產主義所帶來的明顯負面事物，所有「其他」皆可作
為國族主義意識型態的正面表現。至於該如何處置所有社會問題
或經濟不平等，進而轉變為烏托邦式的國家，卻未曾清楚說明。

　　國民政府自1949年遷台後，迅速建立「戰鬥文藝」的文藝
政策，其核心宗旨立意分明，與中國共產黨交戰意味濃厚。關於
此政策最重要的文件，當數蔣介石親自撰文、為孫中山《三民主
義》增補之〈民生主義育樂兩篇補述〉。在針對「民生主義與教
育」和「育樂」的討論中，蔣介石一方面強調教育的目標就是讓

11　張道藩，〈我們所需要的文藝政策〉，引述自鄭明娳編著《當代台灣政治文學
　　論》，頁17。

國家主體「從事生產事業，努力於社會的進步和民族的復興」。[12]
另一方面，「文藝政策」又以「從文藝對於國民心理康樂的影響
上」來衡量。[13]蔣介石雖然沒有指名特定作品，但他稱許部分文學
作品、台語戲劇、甚至電影「使一般民眾受很大的感動」並且達
到「反共抗俄」的目的。[14]

　　如此赤裸分明的黨派立場，並不難理解，隨後，無論出於矢
志追隨、抑或畏懼臣服於蔣介石，各種效忠宣誓毫無意外地一
擁而出。在此現象中，一份由「全國各界」提出的宣誓格外引
人注意，鼓吹支持蔣介石清除「三害」的號召──赤色（共產
主義）、黃色（色情）與黑色（小報新聞）──此宣誓在蔣介石
〈補述〉出版不到一年時發起，一個月內即收集到兩百萬以上的
連署，[15]1954年後，許多官方和半官方藝文組織和出版品應運而
生，皆未能脫離戰鬥文藝與國家宣傳機制的教育功能。

　　如同我們在第二章所見，就電影工業來看，利益大多凌駕於
明確的「政策」之上，而商業電影仍然是各種類型片的戰場。台
灣回歸國民黨政府管轄的最初二十年，國營或是黨營片廠主要著
重於新聞片與宣教片的產製，不僅無法與來自好萊塢、歐洲、日
本與香港的進口片相提並論，甚至不敵國產台語片，但到了1963

12　蔣介石著，補充孫中山《三民主義》之〈民生主義育樂兩篇補述〉，台北：
　　行政院新聞局，1990，頁266。

13　同上，頁300。

14　同上，頁302。

15　欲知詳情請參閱鄭明娳編，《當代台灣政治文學論》，頁28-33；李天鐸著，
　　《台灣電影、社會與歷史》，頁80-85。

年，情況終於有所轉變，龔弘接掌中央電影公司（CMPC）後，
致力生產不同型態的電影，試圖在迎合意識型態要求的同時，也
兼顧商業考量。

海峽上的金馬

　　欲了解電影工業的轉變為何以某種特定形式發生，整理出當
時的背景脈絡相當重要。1962年成立的金馬獎，[16]是國民政府提升
電影文化最早的貢獻之一。由行政院新聞局（GIO）主辦，一年
一度的金馬獎經常被視為華語電影最重要的電影盛事。金馬獎
的命名饒富興味：金馬，字面上是「金色的馬」，在華人來說是
吉利的象徵，但同時也取自「金門」、「馬祖」兩大國民黨軍事
前哨島嶼。這兩列島與中國福建省隔海相望，是中華民國與中
華人民共和國長期以來衝突的最前線。以此命名台灣至今最廣為
人知的藝文盛事，傳遞了簡單明瞭的政治訊息，與戰鬥文藝政策
並行。

　　儘管聽起來鬥志昂揚，早年的金馬獎卻不是這麼一回事。[17]
1962年首屆最佳影片得主是香港電影《星星月亮太陽》。這部長
達四小時的史詩鉅片分為上下兩部，展現了香港電影工業承襲
三〇、四〇年代上海電影工業的豐饒遺產，及其雄厚的製作實力。

16 《徵信新聞》（《中國時報》的前身）在1957年舉辦的第一屆台語片影展即頒
　　發過「金馬獎」和「銀星獎」。

17 完整得獎名單請參閱金馬獎官方網站 http://www.goldenhorse.org.tw/。

全片使用自美國進口的電影膠卷拍攝，完成後送至英國彩色沖印，濃郁的全彩攝影，為片中橫跨中日戰爭時期的宏大敘事增添出色的風貌。重要的是，劇情最終的關鍵轉折是中國戰勝日本，全片結束於戰後幾年的香港，關於共產黨解放中國大陸一事則隻字未提。至於其他獎項，大多頒給廣受歡迎的古裝戲曲黃梅調電影。此類型中最成功的電影之一是《梁山伯與祝英台》（1963），這部由邵氏兄弟有限公司製作的香港電影，在第二屆金馬獎囊括許多重要獎項。電影取材自家喻戶曉的愛情故事，主角為一對命運多舛的戀人，女主角在片中大部分的時間皆以男裝扮相示人，電影以唱作俱佳的戲曲場景、各種喜劇悲劇橋段的精緻舞蹈編排，娓娓道出浪漫的情感糾結。上述這兩部電影都由技藝超群的電影專才一手打造，唯有發展完善的工業才能做到。專業技能與明星魅力鞏固了這兩部電影的成功地位，讓當時包括龔弘在內的許多人深刻體認，台灣並沒有製作出如此精緻電影的條件。

　　省政府的國營片廠「台灣電影攝製場」其實在1962年與日本合作攝製了台灣首部彩色電影，由三〇、四〇年代在上海鼎鼎大名的卜萬蒼擔任導演。但是，根據報載，由於欠缺各製作部門間同心協力的合作，本片並不成功。[18]中央電影公司曾派技術人員前往日本和美國學習彩色攝影，但真正不假外國——尤其是日本——技術支援，完全獨立完成的彩色製作，一直要到1963年以後才出現。[19]假使中央電影公司當時投資彩色攝影，並推出能媲美其

18 黃仁、王唯編著，《台灣電影百年史話》，頁269。

19 同上，頁266。有趣的是，在這時候，香港的邵氏兄弟有限公司仍聘請日本

他商業電影、卻又服膺國家文藝政策的製作，勢必得產出有別於上述兩部香港電影的作品。對中央電影公司來說，無論技術層面多麼精湛，票房多麼賣座，這兩部電影的主題與中國歷史的再現都不夠精確、正向；《星星月亮太陽》與共產中國曖昧不明的關係、《梁山伯與祝英台》對於綺想、情感的耽溺，各有其不足之處。換句話說，在技術到位、人才就緒後，中央電影公司終於準備好為國家電影運動揭開序幕，卻面臨最後一個問題：怎樣的電影最能代表中華民族在台灣的正面形象？

寫實健康主義不是……

> 我完全深信，在這個有陽光和陰影的美好世界，一件描繪光
> 明面的作品……會比研究腐敗的敏銳作品，帶來更深刻、更
> 溫暖、更有啟發性、更有改革性的影響。
>
> 保羅‧海澤，諾貝爾文學獎得主，1910 年[20]

台灣的「中國電影史料研究會」在 1994 年曾主辦過一場座

技術人員管理彩色攝影，此舉無疑促使中央電影公司積極推動完全的自製國產片。

20 Paul Heyse, "Letter to Georg Brandes, March 3, 1882," 引述自 Sigrid von Moisy, *Paul Heyse : Münchner Dichterfürst im bürgerlichen Zeitalter. Ausstellung in der Bayerischen Staatsbibliothek 23. Januar bis 11. April 1981*, München: C.H. Beck, 1981, pp. 216-217. 感謝莫伊（Toril Moi）引起我對這句引文的注意，很驚訝看到如此公開的理想主義看法，在八〇年後台灣健康寫實主義支持者的論述裡，仍充滿相同熱情與信念。

談會，探討「六〇年代台灣電影——健康寫實電影之意涵」。[21]與
會成員包括健康寫實主義重要舵手、影評家與史學家。李行導演
一方面評論此運動的相關研究實為缺乏，另一方面影評家李天鐸
則對健康寫實主義所處的政治、經濟、社會歷史脈絡提出質疑。
為了回應李天鐸的疑問，資深影評家黃仁就「（他個人）記憶所
及」，說明許多當時的台灣電影導演崇尚義大利新寫實主義，屏
棄好萊塢風格；他更特別提到當時中央電影公司的新任總經理龔
弘，正是提升健康寫實主義至優先要位的關鍵人物。以黃仁的說
法，龔弘認為「義大利戰後新寫實主義所拍的題材大多是黑暗
面，如《單車失竊記》」，黃仁接著強調，同樣的邏輯也能延伸至
另一種寫實主義，那就是三〇年代上海的左翼電影。顯然，龔弘
發現「中國三〇年代盛行的寫實主義，是左派藉此來製造不滿政
府的情緒，對當時國民政府構成威脅」。於是，「寫實主義」在
政治上是可疑的，「當時政府對受到寫實主義影響的影片多所顧
慮」。簡言之，比起美學價值，「寫實主義」更常被放在**政治**類別
下討論。

　　特別重要的是，「寫實主義」的定義如何受政治影響而轉
變。在健康寫實主義成為可行的電影類型之前，得先想出對「寫
實主義」的可接受框架。若義大利新寫實主義因意圖可疑地強調

21 台灣的國家電影資料館（譯註：現為「國家電影中心」）之後於《電影欣賞》
　　刊出這次座談的詳細會議紀錄，連同許多探討健康寫實主義的文章。此專輯
　　至今仍是針對此一運動最扎實的討論。儘管健康寫實主義被認為是台灣電影
　　史的重要時期之一，提及此運動的文獻仍偏描述性文字，而非批評性或分析
　　性論述。請參閱《電影欣賞》，第72期，11-12月號，1994，頁13-58。

揭露社會黑暗面而遭到否定，又若三〇年代上海左翼電影對暫時
撤退至台灣、處於過渡時期的台灣國民黨政府來說具有政治上的
顛覆性，那麼，要定義健康寫實主義，只能著重於它**不是**什麼：
無論健康寫實主義的定義為何，它絕不是義大利新寫實主義、也
不是上海左翼電影。如此**否定**式的定義，賦予了健康寫實主義最
初的概念化雛形，有助於釐清寫實主義對台灣的意義。

　　曾擔任多部健康寫實電影編劇的張永祥說：「健康寫實的意
義在於當時大家是生活在一個充滿希望的年代，是在陽光下的故
事，把一些健康、明朗、活潑的故事展現出來，所以說『健康也
可以是寫實』。」李行首先表示同意，他說：「在當時台灣政治嚴
苛的環境下，決定要拍能攤在陽光下的寫實電影，這樣的決定與
那時的社會環境必然有其關聯。」[22] 就這點來說，政治環境不僅僅
只是電影工作者創作當下的背景或限制，反而更像是某種理想主
義式的濾篩，只有經過挑選的元素才得以通過，反覆用作隱喻的
「陽光」一詞，更證明寫實健康主義自創生以來便受層層保護的
特性。

健康寫實主義像……但又不盡然……

　　為了定義健康寫實主義，電影史學家廖金鳳概述安德烈·巴
贊的寫實主義美學，來比較義大利新寫實主義與健康寫實主義的

22 請參閱討論健康寫實主義的座談會紀錄，〈時代的斷章——「一九六〇年代
　台灣電影健康寫實影片之意涵」座談會〉，《電影欣賞》，第72期，頁19。

不同。對他來說，巴贊寫實主義的特色是「散漫敘事結構、非職業演員、半紀錄式拍攝、黑白實景攝影、自然採光、必要時的方言對白、周遭環境的細緻呈現，以及主要和次要人物兼顧的心理刻畫等電影形式」。另一方面，健康寫實主義則強調「鮮明情節故事結構、實景與影棚拍製、明星擔綱、為了配合彩色攝影的顏色、燈光作特別安排、場景為求逼真而『作舊』、不切實際的國語或台灣國語對白等」。總而言之，透過巴贊寫實美學，我們得以充分理解義大利新寫實主義，健康寫實主義則相當仰賴「近艾森思坦（Eisenstein）或安海姆（Arnheim）以降的『形式美學』的主張」。[23] 這種比較方式，落入傳統的寫實主義／形式主義的二分法，有助理解，卻也受其限制。

　　寫實主義與形式主義都是美學的策略與選擇，跟「現實」（reality）的關係總是再現性的（representational）；而任何導演可用的手段，都是形式性的（formal）。這樣說並不是否認這兩種傳統之間對「寫實效果」（reality effect）的不同**偏重**。[24] 然而，任何選擇均偏向其所欲達成之效果，而效果本身則是此意圖的再現。安德烈・巴贊深諳電影美學，曾說出知名的宣言：「藝術的真實顯然只能經由人為的方法實現。」[25] 就健康寫實的例子，無論

23 廖金鳳著，〈邁向健康寫實電影的定義──台灣電影史的一份備忘筆記〉，《電影欣賞》，第72期，頁43。

24 洪國鈞著，〈造反策略──從紀錄片反寫實的可能性談起〉，《電影欣賞》，第111期，4-6月號，2002，頁11-12。

25 André Bazin, "An Aesthetic of Reality: Neorealism," *What Is Cinema?* Vol. II, Berkeley, Los Angeles and London: University of California Press, 1971, p. 26.

是將其描述成寫實主義、形式主義或其他主義，我在此欲著重於再現的意圖，而非追求捉摸不定且無法以再現獲得的「現實」本身。[26]廖金鳳所認同比較有效的方法，不是以特定**類型**來檢視健康寫實主義，而是將健康寫實主義看作是一種廣納各種類型的**運動**。也就是說，健康寫實主義可理解成一種集合體，其論述體現出當下社會和政治脈絡的同時，也以其運作影響這些脈絡的變化，流暢縱橫各式類型的不同美學手法和特色。

健康寫實主義和其歷史（不）滿足

電影史學家劉現成在研究健康寫實主義的重要性時，強調這個運動的社會和政治脈絡，將政治與經濟連結了文化，描繪出令人信服的健康寫實主義樣貌。[27]對劉現成來說，李行在各種勢力交錯縱橫時，來到一個複雜的交會點。[28]如第二章用許多篇幅討論的，李行在1958年執導台灣最受歡迎的台語電影之一《王哥柳哥遊台灣》，在那之前，他曾以演員或助導身分參與多部電影。接下來幾年，他一面方執導多部頗為賣座的方言電影，另一方面卻

26 欲了解對現實和再現的詳細討論，請參閱 Fredric Jameson（詹明信），*The Political Unconscious: Narrative as a Socially Symbolic Act*, Ithaca, New York: Cornell University Press, 1981, p. 35.

27 劉現成著，〈六〇年代台灣健康寫實主義影片之社會歷史分析〉，《電影欣賞》，第72期，頁48-58。

28 接下來所有關於李行導演的生平與作品資訊，除非特別另外說明，皆引自《行者影跡：李行・電影・五十年》中的詳細年表，本書由黃仁編，台北：時報文化，1999，頁434-460。

持續爭取加入中央電影公司未果，經過幾年的掙扎，李行甚至為一家國營片廠跨足紀錄片製作。到了1961年，李行創立了自己的製作公司，製作、執導喜劇片《兩相好》。這部輕鬆愉快的電影，帶出國語與台語社群的衝突，並提出化解這類差異的解套方法。在接連執導幾部台語電影後，李行在1963年執導了《街頭巷尾》，再次由自己的公司製作。張英進嘉許本片，因為這部電影「不只傳達台語電影中悲天憫人的特性，更使人憶及三〇年代上海的社會寫實主義」。[29] 儘管張英進用修正主義式的口吻提及了上海左翼電影，他的讚美也許最能解釋為何當時中央電影公司的總經理龔弘深信自己找到正確的合作人選來拍攝「健康」、「寫實」又具台灣特色的電影。

　　不久後，第一部國產彩色電影《蚵女》於焉開拍。不過，這部片才攝製到一半，中影公司便著手構思另一部片，李行因此從《蚵女》的拍攝中抽身，轉而執導《養鴨人家》。這兩部電影的完成，為台灣國產國語電影的第一個黃金時期揭開序幕。[30]《養鴨人家》非同凡響，不只因為它成功運用寫實電影技法講述了一齣引人入勝的家庭通俗劇，更因為作品中特殊鮮明的電影風格和主題

29　Yingjin Zhang（張英進）, *Chinese National Cinema*, New York and London: Routeledge, 2004, p. 134.

30　Yingjin Zhang（張英進）, *Chinese National Cinema*, New York and London: Routeledge, 2004, p. 135. 張英進稱1964年到1969年為「台灣電影的黃金年代」，因為「國語電影的興起」和「陸續有多部電影上映」。欲知1949年到1994年製作電影的詳細數據，請參閱盧非易，《台灣電影：政治、經濟、美學》，頁429-475。

處理，在接下來的十五年裡，成為橫跨各式類型的健康寫實主義特色。

　　《養鴨人家》靈感源自一幅知名水彩畫，畫中描繪台灣農村景致，並以其中的養鴨場作為亮點。電影開場，鏡頭在這幅水彩畫上游移，旁白女聲字正腔圓地道出本片向觀眾展現台灣農村社會之美的意圖。旁白宣告電影片名的同時，電影突然跳接真實的水中群鴨片段。為了加強戲劇性效果，交響配樂以辨識度極高的台灣民謠為音樂基調，隨著畫面愈加慷慨激昂。更令人印象深刻的是，片頭的演職人員表以生動活潑的家禽作為背景畫面，每當文字轉換便以停格畫面做出間隔；換句話說，開頭場景透過運鏡使靜止的圖像生動化──從水彩畫到動態影像──接著以重複方式重新動作銜接靜態──從動態影像到停格畫面。也就是說，透過繁冗的旁白，電影開宗明義定下清楚肯定的基調，以永恆價值為中心的「**意識型態**內容」作為其「**主題**內容」──美學為政治效力，成為一種**政治的美學**。再者，造型藝術的再現（水彩畫）配上紀錄片（電影捕捉動作現場），用自然（the natural）縫合建構（the constructed），使得再現的視野也蘊含政治意義。

　　這樣的開場片段，與稍早一年的《蚵女》頗為相似。《蚵女》同樣以一段畫外旁白為開場，而這次鏡頭特寫的是電影題名裡的蚵仔，再轉場至蚵女工作中的實況影像，此時銀幕上出現斗大的紅色片名標題。兩部片接下來的手法如出一轍：以遠景拍攝開逸鄉村景觀，蚵田抑或養鴨場，並搭配台灣風格濃厚的民謠主題音樂。顯而易見地，早期的健康寫實主義著重在對於農家天堂的想像，自然與文化和諧共存，而這樣天人合一的氛圍締造出時光永

駐的印象。的確，誠如兩部片的旁白所述，養鴨和養蚵對農民來說都是流傳已久的謀生之道；電影中的台灣，過著刻苦耐勞、維持亙古傳統的鄉村生活。我們在接下來的「過場」也可看到，勞動是理想公民的關鍵轉喻，我們甚至可以說，邁向現代化的國家依賴這樣的狀態，但又漸漸無力維持。總之，寫實主義美學的**靜止狀態**（stasis）迎合了國民黨意識型態，但那種不變的價值與一統的國族狀態（unified nationhood），最終卻不容於無法避免的**改變**。當現代化造成國族建立逐漸高張的壓力，這樣的改變必然出現。最終激盪出健康寫實主義生氣蓬勃、充滿矛盾的「**改變的靜止**」（stasis of change）。

鴨隊遊行與電影美學景觀

　　靜止的概念並非一開始就在健康寫實電影中出現。舉例來說，在悲喜交加的愛情通俗劇《蚵女》中，即曾嵌入正面訊息，傳遞政府對改善漁村生活環境的努力。在《養鴨人家》裡亦然，改變──或明確一點說──透過現代化的進步，是本片的開宗明義或官方訊息。然而，像《養鴨人家》這樣富含情感渲染力的戲劇──關乎家庭關係、社會倫常、工作倫理重要性等**其他**訊息──劇情圍繞鴨農林先生與對自己收養身分一無所知的養女小月。小月的親生哥哥朝富，威脅揭發小月的身世之謎，藉以勒索林先生。以血緣或歷史關係上的家庭羈絆為主軸，這齣賺人熱淚的通俗劇就此展開。

　　從各方面看來，小月代表的意象如同鴨子一樣──無瑕的純

真、樸實的美麗、鄉村性等，但還有其他意象。在演職人員名單
跑完之後，電影呈現了小月照顧鴨群的畫面。她在餵食家禽時的
活潑動作和逗趣的學鳥叫聲，與自然美景相互映襯，兩相交融，
創造出一幅台灣農業無限美好的全景。電影俐落地將養鴨建構成
台灣鄉村生活的縮影後，接著提及即將發生的改變。再接下來的
場景，兩名農會幹部委託林先生進行一項養殖新式混種鴨的實
驗，用身分名牌標示每一隻小鴨，並詳細記錄牠們的生長狀況。
養鴨場的**現代化**與片中的家庭通俗劇主線同時進行，使得個人／
家庭發展與國族發展緊密結合。

　　對裴開瑞與瑪麗‧法克哈來說，這種同時進行的劇情是「以
小規模的鄉村現代化作為現代社會的骨幹」。他們認為這種混合
「儒家倫理」和「資本主義」而建構出的，正是台灣島上中華民
國的國族意象。[31] 我同意他們對健康寫實主義意識型態功能的大致
分析，但在試圖更全面地闡述此電影運動所要宣傳的現代性概念
之前，我想進一步探問，電影如何執行這樣的意識型態功能。為
尋求解答，我們可以先仔細檢視，健康寫實主義如何建構出一個
電影空間來上演儒家倫理、家庭價值、資本主義等沉重的主題。

　　上一場戲引出健康寫實主義的電影空間構築的凸出特點：寫
實造景對應實地場景。接下來的一幕先拍攝小月照顧鴨群的戶外
實景，接著跳接鴨子特寫，之後鏡頭緩緩鋪陳拉遠，慢慢展現兩
棟在棚內精心搭建的相鄰農舍、一條步行橋，岸邊樹木成列的小

31　Berry and Farquhar, *China on Screen: Cinema and Nation*, New York: Columbia
　　University Press, 2006, p. 98.

溪，以及上百隻鴨子。對細節的注意和製作精細的程度，以國產電影而言可說是前所未有，堪與香港古裝戲曲電影或武俠電影的豪華布景相比擬，當然，相異之處在於那些類型電影表現夢幻奇觀，而《養鴨人家》卻始終追求寫實。

完成《養鴨人家》多年後，李行導演曾回憶這部電影的製作情形，當時龔弘對外景拍攝相當感興趣，他帶著導演實地參觀多個養鴨場，而當最後決定採取棚內搭景拍攝時，他們更傾盡全力複製真正的養鴨場，盡可能做到忠實呈現，不遺餘力。[32] 這種致力追求模仿真實的動力，也成為李行後來幾部電影的特色，更為其他電影豎立了高標準。這樣的做法也為電影美學帶來重大的影響。不像早些年的低成本國產電影，《養鴨人家》不僅有大量實景拍攝，也有棚內寫實場景建築，兩相結合之下，棚拍與戶外拍攝而成的長段蒙太奇畫面，天衣無縫地串接在一起，達到健康寫實主義的目標，表現出現實的光明面。

舉《養鴨人家》中另一場戲為例。電影進行到一半左右，林先生與小月展開一年一度的旅程，在收成時節帶著鴨子到朋友的農田，散落的稻穀可以餵養鴨群，鴨子的糞便則可肥沃土壤，有利下一波耕作。這場鴨子列隊前進的戲美不勝收，從父女在自家農場讓鴨子整隊過橋開始，手持攝影機流暢地追蹤他們的動作，接著換到下個場景，不費吹灰之力地連接兩個地點——棚內和戶外——再讓兩者構成完美的空間延續性（spatial continuity）。從

32 張靚蓓著，〈面對當代導演李行〉，刊於黃仁編，《行者影跡：李行・電影・五十年》，頁48-53。

各角度拍攝的幾個遠景，捕捉了美麗景致與農民帶領鴨子穿越鄉間景色的和諧動作。不同的兩地彷彿近在咫尺，這不只是連戲剪接（continuous editing）的功勞；寫實主義美學也必須說服觀眾，無論在視覺或風格上，都讓觀眾相信那樣的空間延續性。

　　這點乍看之下或許並無特出之處，因為寫實主義電影的目標不就是要透過電影手法創造時空一致性（congruity），以及敘事連貫性（narrative contiguity）的假象？極其重要的是，這類電影以極具說服力的視覺擬真性（visual similitude），建構出符合健康寫實主義意識型態核心觀念的劇情敘事（diegesis）。健康寫實主義從構思到付諸實行時，正逢中央電影公司彩色攝影之始，這兩者之間的關係絕非偶然。新技術雖確實增進寫實主義的效果，但那樣的寫實主義卻背負著意識型態的使命，透過理想化的濾鏡來呈現台灣。在這部電影與其他多部電影中，頻繁使用遠景鏡頭大量展現台灣鄉野之美，卻也藉此刻意避免特寫鏡頭，意圖疏離真實莊稼生活中骯髒甚至落後的意象。實景畫面能運用遠景鏡頭，隔著一段距離，以豪邁筆觸大面積捕捉鄉村的靜謐之美，再接著將攝影機鏡頭拉近，在精心搭景的空間裡處理較細膩的劇情。以電影再現健康主題的成功，靠的就是模糊自然空間與建構電影空間之間的界線。

　　其他電影也展現了這項重要的美學功能。1978年由李行執導、上映後廣受歡迎的電影《汪洋中的一條船》便是很好的例子。片中兩位主角居住的城市街道，是在棚內精心打造而成，這個布景具備真實城鎮街道的熱鬧而少了嘈雜；車水馬龍卻井然有序；人潮洶湧而不至於混亂。以上兩個實例顯現出，健康寫實主

義的首要之務，便是動員所有手段來建構一個去蕪存菁、浸沐於光明之中的台灣整體意象。如此一來，我們便可理解，寫實主義技法早已歸為意識型態的工具。因此，我們或許可從一個不同、甚至更正面的角度，來欣賞早先十年台語電影未經加工的坦率。而不到二十年後、八〇年代的台灣新電影，必須理解為寫實主義的**再政治化**（repoliticization）。台灣新電影用極簡風格，堅持呈現不加修飾的現實，將成為其美學政治的獨特特徵。

與健康寫實式現代性的親密接觸

若我們回顧《養鴨人家》中的鴨隊遊行一幕，或許會不禁懷疑，在這樣的鄉村天堂，現代性——改變、進步、現代化——如何找到容身之地。活潑的動作，搭配討喜的背景配樂，農民和鴨子成群行進在台灣鄉野美景間，四周看不到一根電線桿。但忽然之間，鴨群和農民來到一片草地，後方隱約有幾座電廠不懷好意地龐然而立。不加解釋或停頓，甚至連音樂也不曾中斷，群鴨隊伍就這樣經過電廠，在一樣的陽光下繼續往前，直至夕陽西下。群鴨和電廠，在電影中共存了這麼一瞬間，為正值現代化歷程的六〇年代台灣構成一幅象徵性的圖畫。但電廠乍然驚現、稍縱即逝，現代性得自他處尋得慰藉。

現代化是持續改變的歷程，與靜止狀態相對立，也因此形成健康寫實主義的根本問題，即我所謂「改變的靜止」。舉例來說，在三〇年代上海的左翼電影中，「改變」是電影能量之所向，而電影的再現手法——包括敘事與取景——也是為了引導這

種改變的能量。[33]相較之下，健康寫實主義對種種靜止概念的堅持
——像是家庭關係、孔子倫理、國族文化等——面對現代性無可
避免地衝擊這些本應永恆不變的價值，卻束手無策。我們也在這
時期的電影中不斷不斷地看到一種做法，便是藉由合併美學與政
治，反覆鞏固那些國族性主題。總而言之，寫實主義成為一種載
體，反映出真實能夠、或應當如何被表現出來。換個說法，因為
健康寫實主義接近當權政治企盼看到的縮影，它成功地提供了台
語電影以外的其他選擇。《養鴨人家》與其他健康寫實電影呈現
出烏托邦式的空間，在靜止不變的事物中承載著現代性。然而，
在健康寫實主義極力建構的靜止狀態中，改變終將成為勢不可擋
的力量。

　　要觀察這個矛盾現象，從健康寫實主義所再現的城鎮和國家
便可見一斑。《養鴨人家》稍早一幕中，林先生同意參與混種實
驗，對養鴨場進行現代化改良，另一位角色便對此表達懷疑。這
位鴨農畢生養殖同一種鴨子，對他來說，改良或進步都只是空
話。他只用一句簡單扼要的問題來質疑林先生：「改良也是個鴨
子，牠會變成鵝啊？」的確，需要改變的到底是什麼？

　　什麼也沒有。最初合理的答案就是，沒有什麼事是從根本上
改變的。舉1964年這個時間點來說，《蚵女》和《養鴨人家》兩
部健康寫實電影幾乎同時攝製，在執政政權之下，電影所呈現出

33 我曾在另一篇文章探討這種與國家相比非常不同的現代性時間危機，請參閱
"Framing Time: New Women and the Cinematic Representation of Colonial
Modernity in 1930s Shanghai," *Positions:East Asia Culture Critique*, vol. 15, no. 3,
Winter 2007, pp. 553-580.

的和諧生活概念，無論是養殖漁業還是養鴨業，不外乎是鄉間生活快樂——當然還有——健康，這樣的刻板印象。無論是《蚵女》中「城鄉地方自治」的倡導，或是《養鴨人家》中以科學和技術來振興養鴨業，電影中和善的國家治理性（governmentality of the state）僅可作為一種假設，未曾實際呈現、更遑論通過檢證。我們在健康寫實主義初期幾年看到的，是一個模糊、幾乎隱形的政府；國家之於進步以及現代化之間游移不定的關係，使其退居如家庭和傳統等其他價值的影子裡。

我在此處特意使用「治理性」（governmentality）的概念。茱蒂·巴特勒（Judith Butler）如此定義傅柯的治理性概念：「政治權力管理並規範人口與資源的方法。」透過這樣的技術，國家權力並非因此正當化，而是「活絡化」（vitalized）。這點在這裡尤其相關，對巴特勒來說，治理性必須要活絡國家權力，否則就會「落入腐壞的狀態」。[34]她闡述這段話的脈絡有助我們了解：美國對抗恐怖主義的持久戰，假國土安全之名，努力正當化侵犯人權的恐怖手段與不顧國際法律的狂妄行徑。在國家拙劣地合理化其行動時，治理性更顯重要，「危機」模式的運用在此時發揮到極致。就健康寫實主義而言，我們可以看見國家權力安然隱身於幕後的經典範例。然而，在這同時，隱匿性卻得靠另一形式的能見度來達成，也就是呈現一個沒有政府的文明社會。

34 Judith Butler, *Precarious Life: The Powers of Mourning and Violence*, London and New York: Verso, 2004, pp. 51-52.

不平行軌道

奇特的是，在國民黨與中國共產黨敵對的文藝政策下，初期的健康寫實主義卻選擇一種可說是「隱晦」的風格來表現國民黨政府在島上的統治。尤其驚人之處在於，當時政府熱衷於提升台灣的基礎建設——1964年完成石門水庫是主要的範例——健康寫實主義對於政府的努力似乎並沒有做出回應。當然，國民黨統治的台灣在1971年被迫退出聯合國之後，危急之下，這種情況便有所改變。很快地，1972年，日本也斷絕與國民黨台灣的外交關係。接下來的七〇年代持續動盪不安，1978年的情勢最為緊張，那年美國與共產中國建立正式外交關係，台灣在國際舞台上進一步被邊緣化。

這些國際政治的嚴峻變化，也反映在台灣電影產製的多元化上。自健康寫實電影發展以來，同時存在另一種廣受歡迎的電影潮流，與其競爭抗衡，此番拉鋸到了七〇年代更是漸趨激烈。這兩種電影的相異之處，除了在於各自與寫實主義的不同關係，也在於一方是對國家權力的再現，另一方則是對國族文化與傳統的再現。為了清楚表達，我姑且稱健康寫實主義的對手為「跨（華語）國家商業電影」（trans(Chinese)national commercial cinema）。如此拗口的命名，不只是刻意為之，也是必須之舉，因為其指稱的現象本身便含糊不清。為了回溯這兩類電影抗衡的歷史，我得再回到1960年代，討論《養鴨人家》與李行。

鴨農與群鴨經過電廠的那一刻，傳達一種對農業和工業的矛盾態度；假設後方隱然現身的巨大建築和善無害，又假設現代化

（電力）能使鄉村生活受益，這場戲卻否定了這種可能。作為與下場戲銜接的轉場，這為時兩分鐘的段落中，現代性的短暫出現，不論開始或結束都一樣突兀，而畫面中的鴨子，卻持續在台灣鄉間美景當中列隊前行。若將現代視為鄉村的反面，此一段落可說是堅持鄉村、壓抑現代。在這個重要場景之後——尤其是之後再也沒有出現的關鍵電廠畫面——電影下半段義無反顧地回到靜止不變的鄉村景色，也就是電影透過想像與具象表現的台灣形象。

　　假使六〇年代中期的台灣是如《養鴨人家》裡所見的靜止狀態，到了七〇年代，改變已是無可避免。當時國際政治情勢對台灣愈加不利，經濟卻快速發展，李行執導的另外兩部電影，展現健康寫實電影如何反映六〇年代晚期與七〇年代的重大改變。其中一部是《路》（1967），這部引人入勝的通俗劇，聚焦在個人、家庭，與村莊社群，跟《養鴨人家》一樣，遠大的國族發展主題仍不太明顯。但兩者重要的殊異是，《路》用更多銀幕空間清楚地呈現現代化的視覺，更賦予其敘事上的重要地位。舉例來說，電影開頭清楚呈現工人操作重型機具修築公路，這場戲在特寫與遠景間機械式地轉換，配上震耳欲聾的卡車及機器等背景噪音。換句話說，這部電影不像《蚵女》和《養鴨人家》的開頭，用劇情外的配樂來凸顯台灣鄉村之美，也不似早先台語片裡經常使用的通俗流行歌曲。這個段落使得建造公路幾乎令人生厭，這點在後續的鏡頭更加凸顯出來：工人完成一天工作，開卡車沿著靜謐的鄉間小路返家，車子行經牧羊人和他的羊群，噴出陣陣廢氣，前幾部電影中的鄉村天堂之美，此時此刻，無疑受到汙染了。

　　我們在開場這段戲看到的不是台灣基礎建設發展的進步，而

是更直觀地得知這部電影的主角是位建築工人。郭大哥不只是位勤勉有為的勞工，也廣受同事和鄰居的愛戴與尊敬。郭大哥鋪的另外一條路，則是供應他的獨子郭常英完成大學學業，希望他未來能夠謀取好工作、娶得美嬌娘，甚或是赴國外深造。雖然他的每個目標都在沿途遇到阻礙，電影的形式特質依然維持早期健康寫實電影中常見的「去政治化美學」。情節的轉折最終僅彰顯了其美學範式中的靜止狀態，這種國民黨國族在過渡時期所處的靜止狀態。

我並非指稱健康寫實主義為反進步（antiprogress），也不認為這種觀點牴觸裴開瑞和法克哈對於台灣健康寫實主義及同時期中國社會寫實主義的分析，他們認為兩者皆：「『傳達』一種信念，將重新建構的家族與重新認知的家庭作為隱喻，現代（the present）成了通往國族烏托邦的道路。」[35] 然而，他們所謂的「與原生國族團聚（proto-national reunion），或是大團圓：『返回台灣的家』」，我卻認為這裡面透露的進步與改變只停留在敘事的層次，甚至帶有很深的矛盾情感。換句話說，儘管健康寫實電影的結局常常是團圓與返鄉，憑藉的並不是在敘事和美學、內容與形式上的水到渠成，而是服膺更龐大的意識型態與國族主義命令，與之看齊。在外省人與本省人都建立起對這塊土地的堅定歸屬感之前，「返鄉」，或說得更精確一點，「成為一個國族」，是不可能的。另一部李行在七〇年代晚期執導的重要電影也展現了這點。

李行較晚期的電影《汪洋中的一條船》，改編自廣為人知的

35 Berry and Farquhar, *China on Screen*, p. 76.

人物傳記，描述一位年輕人，儘管雙腳先天缺陷，家境困苦，勉力取得法律學位後，返回家鄉投身教育，最後在壯年時罹癌過世。這部電影在美國與台灣正式斷交、並與中國大陸建交的前幾個月上映，在如此動盪的時代，這部電影成為台灣島最貼切的隱喻：正如片名，一艘小船漂在廣袤險惡的汪洋上。七〇年代台灣人民感受到的國族危機不難想像，這部電影運用大量鼓舞人心的場景，來回應如此遭受遺棄之感，強調美德和永不放棄的堅持，是台灣求生存的關鍵。

　　電影中有一幕，暴風雨席捲年輕主角照料的雞舍，精心搭建的布景令人想到《養鴨人家》中的農舍。但是，若說幾年前的《養鴨人家》展現出農村的鄉野之美，《汪洋中的一條船》則直擊大自然令人震懾的破壞力。寫實布景和絕佳場面調度製造出強烈的臨場感，觀眾能感覺主角拚命保全鳥禽，卻讓自己置身於差點溺斃的險境中。他在惡水中載浮載沉，孱弱但堅持不懈地掙扎，鏡頭交切父親、哥哥及時趕到出手相救。由於觀眾早知他會活下來，對於主角的存活與否，並不會太過焦急，每位觀眾進電影院前都知道這點，因為整部電影情緒的重頭戲，都在片尾他真正離世前的最後一幕。

　　電影的最後一場戲是主角臥病在床，不久人世，許多重要角色紛紛前來向他道別。當最後一刻漸漸逼近，另一個轉切鏡頭將死別將臨的痛苦情緒推到令人難以忍受的程度。男主角臨終之際，電影四平八穩地剪入一段紀錄片畫面，捕捉在村莊廟宇舉辦的宗教儀式。然而，由於拍攝場地的視覺差異太大（棚拍與外景拍攝），大大削弱這兩個場景同時發生的說服力，讓這場戲顯得

十分突兀。棚內戲經過十五年的電影製作歷練後，已臻成熟，展現精工細作；相反地，戶外戲卻在生澀的紀錄片畫面與為主角健康祈福的臨演群眾之間搖擺不定。室內，真實演員的熟悉臉孔，真誠演繹天人永隔、哀慟萬分的戲；戶外，無數臨時演員進行著平時的宗教活動，卻同時跪下，無疑是電影安排的動作設計。早期《養鴨人家》棚拍和外景鏡頭天衣無縫的銜接，已不復存在，歸咎其因，不只是技術或風格的問題。

　　問題在於銀幕上的演員無法融入電影寫實主義的建構空間。普遍來說，六〇、七〇年代的電影的許多外景拍攝，都採用日常生活中的素人臨演。《養鴨人家》能在轉瞬之間從棚拍布景移至真實地點，正是因為這些地點都有共同的靜止狀態。《汪洋中的一條船》反映出當時社會與政治迫在眉睫的危機感，這種層次的寫實主義，是健康寫實主義政治美學——這種虛構國族無法順利施展的政治手段——再也無法企及的。

<p style="text-align:center">＊　＊　＊</p>

　　我主要的論點是，健康寫實主義政治的範式超越類型界線，最終成為一種政治的美學。無論如何明確地支持國家的國族主義意識型態，以僵化的風格與類型傳統來想像處於台灣的中華民族，使得這二十年間的主流台灣電影最後模糊了多重的國族可能樣貌，並鬆弛了對真實性的掌握。這樣的孔隙為更清楚的國族樣貌帶來契機，八〇年代初期開始，透過台灣新電影導演的美學政治，國族的新面孔就此慢慢浮現。第四章將會強調八〇年代以降的台灣新電影如何承襲健康寫實主義的電影美學，並持續漸進地

再造、再政治化寫實主義美學。藉由討論兩位電影巨擘——侯孝賢與楊德昌，以及他們在1982年到1986年間的早期作品，我希望呈現台灣電影寫實主義一次決定性的轉折，此轉折來自於電影時空與國族和現代性之間關聯的重新探討，時間與空間這兩大議題在五、六章探討九〇年代的台灣電影時會繼續討論。這個轉折來之不易，尤其是台灣電影中兩種寫實主義間耐人尋味的過渡期，這點將在「過場」處理。

侯孝賢之前的侯孝賢

過渡時期的電影美學，1980～1982

　　侯孝賢1986年的傑作《戀戀風塵》裡，有一幕發生在山丘
上礦村的橋段令人印象深刻。一對在台北過著拮据生活的年輕情
侶返鄉探親，當時家家戶戶忙著祭拜祖先，祭祖活動之一就是在
夜晚放映戶外電影。夜幕低垂時，街坊鄰居扶老攜幼，坐在板凳
和長椅上觀看投射在白色大銀幕上的電影，白幕在微風中輕輕浮
動，此刻放映的正是李行《養鴨人家》裡的群鴨列隊行進。

　　《戀戀風塵》晚《養鴨人家》二十多年拍攝，脈脈回首老電
影，鏡頭卻在這時轉切至一群年輕男女。當鴨隊行進時，背景響
起歡欣鼓舞的配樂，其中一位年輕人講起他在台北職場遭受的肢
體暴力。攝影機回到銀幕上，銀幕上的畫面因跳電而驟然消失，
觀眾毫無怨言，反而非常耐心地等待，最後有位老先生在黑暗

圖5　《戀戀風塵》中放映李行《養鴨人家》。

中，誤以為爆竹是蠟燭，讓這場戲有個令人發噱的收尾。就算是最戲劇性的時刻，整部電影仍保持一貫的安靜和含蓄。1986年，台灣新電影代表一波完全不同的寫實主義，卻在最高峰時，向健康寫實主義前輩致敬。

　　健康寫實主義結束至台灣新電影達到高峰之間的幾年，歷經重重波折，直到後者主導的電影再現模式逐漸取代了前者。的確，這樣的說法暗示著兩種寫實主義的線性關係，所謂的「新」暗指兩者之間有所分隔，「過場」這個章節要探討的正是這個歷史問題。在專注於台灣新電影前，檢視這段短暫的過渡期有其必要。不同於一般研究者對台灣新電影的幻想，認為此電影浪潮只是突然出現，就如暴風般席捲全球藝術電影潮流；反之，我用辯證的方式來看待這段過渡期。此處說的過渡期，指的不只是線性歷史的中介點、讓歷史可以從一個階段演進到下一階段，彷彿是經過設計或純粹機緣使然。我在此主張，過渡期富有改變的張力，透過掙扎和折衝，展現歷史性的轉型，以台灣電影來說，則是抗拒過去的範式架構，萌生新的美學感知，與其不得不承繼的社會政治現實抗衡。

　　侯孝賢在正式成為導演前，1973年到1980年間，參與了二十部左右電影的製作，擔任李行等著名導演的編劇或助理導演，特別是他在事業初期曾為李行的《心有千千結》（1973）擔任助理導演，這部電影改編自瓊瑤愛情小說，受到高度歡迎。詹姆斯‧烏登（James Udden）稱這時期為侯孝賢「奇特的學徒階段」，這段期間，未來的電影大師對於商業電影的本質多有涉獵，並終於

脫穎而出，成為「1983年台灣新電影的主要導演」。[1]也許不令人意外的是，根據蓮實重彥（Shigehiko Hasumi）的說法，侯孝賢不認為自己的前三部長片——《就是溜溜的她》（1980），和緊接續的兩部作品《風兒踢踏踩》（1981）與《在那河畔青草青》（1982）——屬於導演生涯的一部分，他拍這些電影，只是因為這些電影能夠獲利，為他爭取更大的創作自由。[2]這三部受歡迎的電影常被稱作為侯孝賢的「商業三部曲」（commercial trilogy）。可以確定的是，經歷著文藝政策轉變和社會力量更迭，1982年標誌出台灣電影史一個不同時代的開始，而侯孝賢也持續在這個時代中扮演舉足輕重的角色。

　　如同我在前幾個章節所述，英語學界幾乎不曾分析過新電影時期前的台灣電影。[3]烏登的〈台灣流行電影與侯孝賢奇特的學徒階段〉一文是罕見的例外。對烏登來說，鏡頭快速推近或拉開、前景失焦、輕忽打光、單一場景中更換過多鏡位等技法，都屬於

1　James Udden, "Taiwanese Popular Cinema and the Strange Apprenticeship of Hou Hsiao-Hsien," *Modern Chinese Literature and Culture*, vol. 15, no. 1, Spring, 2003, pp. 135-136.

2　蓮實重彥（Shigehiko Hasumi），〈當下的鄉愁〉，收錄於《侯孝賢》，台北：國家電影資料館，2000，頁134-136。這本書有部分是關於侯孝賢的法語文章翻譯，再加上亞洲電影學者與史學家的分析。不令人意外，原本的法語版本並未包含這三部早期電影的討論。

3　林文淇有一篇精湛的文章，也藉由探問電影敘事與寫實主義，從侯孝賢早期電影追溯他獨特的電影風格。請參閱林文淇，〈侯孝賢早期電影中的寫實風格與敘事〉，刊於《戲戀人生：侯孝賢電影研究》，林文淇、沈曉茵、李振亞編著，台北：麥田，2000，頁93-111。

七〇年代台灣商業電影的美學規範；侯孝賢的早期作品也不例外。因此，烏登下了這樣的結論：「商業三部曲的風格……並不全然有別於此時期的其他電影」。[4]

　　但我不同意烏登的結論。我認為，即使侯孝賢的前三部電影確實承繼了既有的產製模式，但它們同時也對商業電影範式提出了挑戰。假使烏登所述正確，侯孝賢的學徒階段讓這位未來的大師更熟習導演工作，我相信，這個過渡時期在台灣電影史上比烏登所敘述的更具有深遠的意義。[5]況且，若健康寫實主義的特色，就是以類型增生形式呈現出**「改變的靜止」美學**，仔細檢視1980年到1982年這段過渡期的美學，讓我們得以繼續深究台灣競逐角力的國族電影中，有關電影風格的問題。

可愛，但不夠真實

　　侯孝賢的導演處女作是件頗為奇妙的作品。不同於之後二十幾年來廣為人知、深受國際藝術電影圈尊敬的作品，《就是溜溜的她》是一部穿插歌舞劇橋段的輕鬆愛情喜劇，由台灣流行樂天后鳳飛飛、香港流行歌手鍾鎮濤共同領銜主演，鍾鎮濤也曾在李行最後兩部健康寫實電影《小城故事》（1979）和《早安台北》（1980）擔綱演出男主角。《就是溜溜的她》故事十分淺明：一

4　Udden, "Taiwanese Popular Cinema and the Strange Apprenticeship of Hou Hsiao-Hsien," p. 136.

5　Udden, "Taiwanese Popular Cinema and the Strange Apprenticeship of Hou Hsiao-Hsien," p. 141.

位住在台北的富家千金為了逃避媒妁的婚姻，躲到鄉下的老家；同時，一位年輕的工程師因參與高速公路建設工程而來到同一個小鎮，兩人相遇相戀。此時，女主角被父親召回台北，與父親相中的女婿見面，但工程師不放棄追求，在兩人團聚之前還發生了一些趣事。最後，這對年輕戀人面臨最終的阻礙：女主角的父親堅持她得嫁給門當戶對的對象，當然，也就是夫家必須擁有同等的社會地位與經濟能力。但出乎意料的是，電影最後揭曉，男主角父親的富裕程度，不亞於女主角的父親。

　　所有難題就此迎刃而解，最後一場戲是先生帶著懷孕的妻子返回鄉下，站在他們曾經互訴衷曲的大樹旁，接下來，一個超長遠景拍攝這對佳人在樹下相擁，遠方繁盛的稻田向山脈延伸。此時畫面出現「恭禧發財」四個鮮明的紅色大字，這結局符合了電影拍攝的目的：這部片本是為春節製作的娛樂賀歲片（圖6）。[6]

　　本片非常賣座，票房表現讓侯孝賢能再繼續接拍兩部相似的商業電影。接下來，1983年《兒子的大玩偶》獲得成功，他在同年又推出《風櫃來的人》，大幅自我突破。

　　再回頭看本片結尾，這部電影的最後一個鏡頭其實沒來由地停留了好幾秒之久。此時幸福的夫妻慢慢走出景框，紅色大字也消失了，只剩下構圖美麗的景象，像是一張台灣鄉村風景照，裡面沒有人物角色，也沒有跟劇情無關的標題（圖7）。

6　傑森‧麥葛瑞斯（Jason McGrath）為近年中國賀歲片現象提供精湛的研究。請參閱McGrath, *Postsocialist Modernity: Chinese Cinema, Literature, and Criticism in the Market Age*，尤其是第六章 "New Year's Films," Stanford, California: Standford University Press, 2008, pp. 165-202.

圖6　《就是溜溜的她》結尾大字，侯孝賢導演，1980年。

圖7　《就是溜溜的她》結尾空景，侯孝賢導演，1980年。

　　觀眾相當熟悉這樣的畫面——1980年以前的電影裡經常使用這個畫面的各種變化，1980年後的電影使用得更頻繁。在此之前二十年的健康寫實主義建立了一個電影空間，在那個空間裡，各種類型電影都呈現一種出奇一致的辯證關係：城市與鄉村之間存在社會政治性的關係；家庭與國家之間存在主題性關係；描繪實體現實的外景拍攝，與結合不同程度實體性構築出現實效果的棚內搭景之間存在的美學性關係。但是，儘管健康寫實電影——尤其是七〇年代晚期的電影——精通寫實主義的外景實拍技術與室內布景拍攝，當它們想再現人物角色時，仍面臨愈來愈多困難，如同先前所討論過的《汪洋中的一條船》最後一場戲。高知名度的明星與沒沒無聞的素人演員兩相比較，對比尤其明顯。我特意稱後者為「素人演員」（social actor），他們不只是作為背景或配件的「臨時演員」（extra），這些人以他們自己的身分，占據了電影空間，看似真實，也許就是太過真實，反而揭露了寫實主義的電影中，貨真價實的人為建構。[7]

　　在《就是溜溜的她》裡，我們正是碰到這種再現的問題，但有微妙又重要的不同。兩位主角的明星特質無疑促使本片獲得商業上的成功，但他們的出現卻相當格格不入。李行《汪洋中的一條船》的最後幾場戲，在健康寫實主義建構而成的視野中，鎮民的出現顯得尷尬；但是在《就是溜溜的她》中，卻有個重要的改

7　這邊回想起安德烈・巴贊（Andre Bazin）著名的宣告：「藝術的真實顯然只能經由人為的方法實現。」請見Bazin, "An Aesthetic of Reality: Neorealism," *What Is Cinema?* vol. II, Berkeley, Los Angeles, and London: University of California Press, 1971, p. 26.

變開始成型：明星太過醒目的存在感像是被錯置，過於時尚、濃妝豔抹，遑論歌舞劇般的音樂橋段，更是明星歌手應允演出的合約附帶條款。這種演員分量的轉變──明星之於真實農夫是其中一例，兒童演員之於真實孩童是另外一例──讓我們得以觀察，即便與健康寫實主義和其他較早的商業電影範式息息相關，侯孝賢和他含苞待放的寫實主義美學如何抗衡、改變許多前人織就的美學世界。[8]明星彷彿只是門面，做足光鮮亮麗的表面功夫；而背景──無名的村民與學童，鑲嵌在充滿湮沒歷史與未說故事的無聲地景中──成為日漸興起的電影空間中的**實料**（real stuff）。

　　接下來我會從侯孝賢的商業三部曲中，找出一些重要片段，藉由闡釋侯導演在這段過渡時期裡依然半隱半現的美學特色，我希望能在第四章展開對1982年到1986年間的新電影更全面性的討論，這段蓬勃時期，讓台灣躍上全球國際藝術電影的舞台中心。也許是第一個重要時刻，台灣新電影與先前國民黨中華民族意識型態主導的官方再現，有決定性的不同，而以蘊含「台灣意識」的「國族電影」展現在世人面前。

<div align="center">＊　＊　＊</div>

8　影評人李幼新（現已改名為李幼鸚鵡鵪鶉）斷言侯孝賢在八〇年代多使用非職業演員的一個主要原因，與他和鳳飛飛合作時的不快經驗有關。鳳飛飛雖然是票房保證，可是她堅持在《就是溜溜的她》與《風兒踢踏踩》裡維持個人特色造型，大量戴各種風格的帽子。這個劇情外的明星地位的因素，加上相關的配件，都與此處討論侯孝賢前三部電影中不協調的視野有相當大的關係。請參閱李幼新編著，《港台六大導演》，台北：自立晚報，1986，頁123-125。

大人工作，小孩玩樂

　　勞工的再現常是健康寫實主義心照不宣的必備元素。《路》裡努力的公路建築工人和《養鴨人家》裡勤奮的鴨農，正是兩個展現勞動的例子。銀幕上勞動的實際展現，確立角色的狀態是具生產力的公民。相較之下，玩樂就較少出現，大多只有孩童可以玩樂，而且通常會匆匆帶過，塞在不重要的敘事縫隙間。然而，在侯孝賢的前三部電影中，孩童玩樂的段落卻相當顯眼。《就是溜溜的她》有一群年輕孩童，他們在銀幕上無所不在，引人注意，即使是年輕戀人求愛的場景也有孩童。在過去，求愛的敘事空間大多只保留給男女戀人，特別是在瓊瑤通俗劇裡更鮮少看到孩童的身影，然而在《就是溜溜的她》中，孩童卻前所未見地無時不在。

　　侯孝賢的下一部電影《風兒踢踏踩》，更採用有趣的轉折來強調孩童的玩樂。這部電影再度由鳳飛飛和鍾鎮濤攜手主演，電影一開始，鳳飛飛在海邊的村莊漫步，不時對著漁村和漁民拍照，與接著出現的其他幾位同樣來自城市的人一樣，即使沒有交代他們的來歷，顯然都是觀光客。等到演職人員名單結束時，我們看到其中一名觀光客正在海邊老舊廢棄的海防碉堡牆邊撒尿（圖8）。

　　這時鳳飛飛緩緩走向男人，在她靠近之前，男人慌忙拉上褲子，兩人一同離開。此刻畫面上只剩牆上四個大字警示：「禁止攝影」（圖9）。

　　這個橋段就像內行人才懂的笑話（inside joke）或是視覺上的笑點（sight gag），嘲諷了以國家安全之名禁止的攝影行為。這

圖8　《風兒踢踏踩》遊客撒尿一幕，侯孝賢導演，1981年。

圖9　《風兒踢踏踩》禁止攝影，侯孝賢導演，1981年。

點從碉堡被雙重拍攝就可看出：一是被劇情中的角色拍攝，在這一刻的前後，電影機器也持續運轉攝影。我們此時會聯想到《就是溜溜的她》的最後一個畫面，當銀幕上不再有電影明星，先前被人物遮掩，或至少模糊或擾亂的真實，才能夠以粗糙而純粹的姿態躍然銀幕之上。在《風兒踢踏踩》中不同但尤其值得注意的是，刻意標示出來的國家禁令，遭到不知名男性撒尿揶揄，是粗俗但十分有效的策略。

在開頭演職人員名單跑完後，電影馬上接到一群小朋友玩爆竹的遠景鏡頭。彷彿先前撒尿的身體玩笑還不夠幽默，這緊接出現的連續鏡頭詳細拍出這些孩童如何在路中間發現一坨完美成型的牛糞。預謀在牛糞上插爆竹，並在一位成年男性路過時剛好引爆（圖10）。

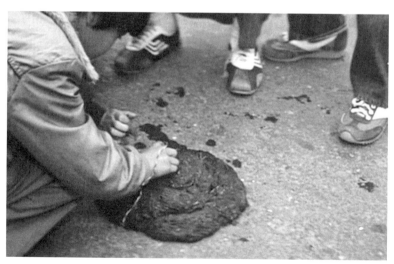

圖10 《風兒踢踏踩》孩童在牛糞上插爆竹，侯孝賢導演，1981年。

　　不幸的是，他們突發奇想的爆破裝置，卻因為是啞炮，讓不知情的男子安然走過，失望的孩子湊近臨時製作的土製炸彈周圍，這時爆竹竟突然爆炸，反而讓這些搗蛋鬼自食惡果。就在這時，跟那突然的糞便爆炸一樣令人吃驚，一聲俐落的「卡！」打斷了孩童玩耍的逗趣場景。原來剛剛整段畫面，都是電影中的電影——無法捕捉或是不許捕捉的畫面，竟被雙重拍攝——孩童的玩耍不再是玩樂，反而成了工作（圖11）。

　　原來鳳飛飛和同伴是影片拍攝劇組，一群人正在拍攝洗衣精廣告。更糟的是——或說更妙的是——造型完美的牛糞，其實是為求寫實效果而以麵粉製成的假道具。由於麵粉用光了，無法做出另一團完美牛糞，絕望的導演叫道具組長去「找個真的來」（real stuff），卻因此構成了另一個喜劇橋段：心不甘情不願的製

圖11　《風兒踢踏踩》電影中的電影，侯孝賢導演，1981年。

片組只好去追一頭牛，苦苦相求，捧著水桶在牠屁股後面等著。屎尿或是其他方式的嬉鬧，最後都變成工作，玩樂最終成為消費的商品，自我指涉地（self-reflexively）揭露先前寫實主義電影暗藏的人為製造。也可以說，《風兒踢踏踩》的笑鬧開場，暴露了美學——風格、人為技法、電影、電影製作——都成為電影寫實主義裡的「**真實**」；電影不只是捕捉或表現現實，最重要的是，電影總是永遠不斷地再現。

　　自台灣新電影之始，風格就成為首居要位的關鍵元素。影評人時常評論侯孝賢對長鏡頭的細膩運用。烏登也說明了在侯導演早期電影中，兒童群戲相當引人注目，那是因為導演有意識地讓兒童演員在現場即興發揮，加強了他們的表演；也就是說，讓他們藉由玩樂來工作。烏登繼續說，這種做法的直接結果是運用長鏡頭的必要性，隨之間接促成侯導演爾後電影裡其他特殊的風格選擇。[9]即便如此，在此我看到了更多含義，這裡出現的美學轉折，不只求在鏡頭前儘可能減少人為，這種畫面必須在相當距離外透過一段時間的記錄來展現。回顧健康寫實主義如何致力於呈現嵌在國族建立計畫中的敘事，特別是七〇年代的政策電影，台灣電影愈努力想服膺當下的政治性和文化現實，電影再現就愈喪失對真實性的掌握。[10]

9　Udden, pp. 136-139.

10　政策電影指的是在1974年到1980年間，由政府資助拍攝而成的製作，幾乎都在描寫中日戰爭。這類電影在一連串國際挫敗後出現，尤其是日本正式與共產黨中國建交之後。欲了解詳細內容，請參閱李天鐸，《台灣電影、社會與歷史》，頁155-156。

　　我們在侯孝賢早期電影裡看到的，是針對如何追逐飄忽不定的真實來重新擬定策略。我會在第四章詳加解釋新電影的重要成員——例如侯孝賢和楊德昌——如何在跨國壓力逐漸高漲的時代，運用電影風格來處理國族與國族認同等困難問題。現在的首要之務，是清楚了解這股再現的衝動為何，以及那樣的再現衝動在台灣電影過渡時期具有什麼意義。在創造藝術突破之前，侯孝賢的第三部電影比起前兩部能讓我們看得更清楚。《在那河畔青草青》在商業電影必備的電影明星（處處可見的鍾鎮濤）與拍攝孩童玩樂的意圖之間充滿活力地擺盪。但遠景和長鏡頭如此堅持隔著空間與時間眺望的背後意義為何？那樣的美學選擇能創造怎樣的特定效果？又是如何運作？

遠眺時間的綿延：遠景和長鏡頭

　　從這三部侯孝賢最早的電影，台灣新電影的評論者早已留意到其中預示的新美學，就算有時只是順道一提或是匆匆帶過。資深影評人李幼新認為侯孝賢早期作品的特色，第一是展現「強烈的安那其（譯註：無政府主義）傾向」，包含執迷對於胡鬧似的活動、無關緊要或甚至不衛生的描繪；[11]第二是「對田野的嚮

11 我無意再花時間解釋這一點，但《在那河畔青草青》有個重要場景，是老師要求學童帶自己的糞便樣本來做健康檢查。《在》比前兩部電影都更深遠，利用糞便主題同時玩了兩件事：政府努力改善兒童的健康照護，這是所有健康寫實電影都強調的事情，卻大多帶著敬意來呈現；以及一種懷舊感，懷念與國家政策無關的某種程度的純真。我在第五章討論個人成長經驗的問題

往」，也就是持續關注城市與鄉村之間、被迫與自發之間的辯證；最後則是「對兒童群戲的得心應手的調度」，李認為這是驚人的轉移，從呈現電影主題轉移為呈現自身的導演特色和風格。[12]李也引述過另一位影評人劉森堯的說法，劉讚美侯孝賢令人耳目一新的「童角的指導和塑造」，是《在那河畔青草青》成功的關鍵原因。[13]

烏登的見解在這裡尤有助益，他認為侯孝賢透過早先指導兒童演員的經驗，逐漸發展出著重即興的電影風格。《在那河畔青草青》最初三分鐘，侯孝賢嫻熟地帶入兒童演員，兒童不再是邊緣角色，也非僅只是功能性的存在，而是電影的中心。在日常學校上課日，一群學童正前往參加晨間升旗典禮。沿路發生許多隨性又有創意的活動：一群小孩等火車駛出山洞，與火車賽跑；另外有個小孩邊走在橋上邊轉著水瓶，卻一時手滑讓水瓶掉進河裡，背景是姊姊不悅地看著他。最令人印象深刻的是，當學校鐘聲響起，一個中景鏡頭拍攝一名孩童──一張家喻戶曉的面孔，《汪洋中的一條船》、《就是溜溜的她》、《風兒踢踏踩》裡的主要童星──狼吞虎嚥他的早餐。這場戲接一個中遠景，小孩衝出屋外，朝著不斷作響的鈴聲跑去。他朝著攝影機跑，衝下一段階梯，接著鏡頭轉動追拍他繼續跑下階梯，慢慢重新組成遠景，拍攝學校操場，已經有許多學生在那裡排成集合隊形。當小孩迅

時，會著墨更多後者的意義。

12 李幼新，《港台六大導演》，頁123。

13 李幼新，《港台六大導演》，頁125。李幼新引述劉森堯的說法，但未提供原始資料來源。

圖12　《在那河畔青草青》，孩童衝出屋外，侯孝賢導演，1982年。

圖13　《在那河畔青草青》，孩童衝下階梯，侯孝賢導演，1982年。

圖14 《在那河畔青草青》，操場上的隊伍，侯孝賢導演，1982年。

圖15 《在那河畔青草青》，孩童從左下角衝向隊伍，侯孝賢導演，1982年。

速跑出景框，視野突然將視覺重心轉到本來是背景的地方，全部一鏡到底沒有剪接：從拍攝單一孩童的中景，到拍攝整個學校操場的大遠景，接著這名孩童又從景框左下角現身，快速衝入必須參加的日常愛國儀式，開始學校生活的一天，兩鏡合而為一（圖12～15）。

　　這場戲，特別是輕快敏捷又有效率的一鏡到底，在許多方面看來都非同凡響。首先，有別於前兩部作品的開場皆將明星演員置於中心，《在那河畔青草青》卻讓明星——也就是女主角——隱沒在眾多學童中，並未特別凸出。即使她僵硬的姿勢和濃妝豔抹與鏡頭裡其他事物格格不入——當然，比起前兩部女主角誇張的帽子來說，已低調許多——遠景構圖將她化為景物的一部分，而非安排明星站在前方、使景物成為背景。同樣地，特別的遠景創造出空間，讓場面調度更有深度。

　　《在那河畔青草青》後續的場景中，景深發揮得更盡善盡美。其中一個令人印象深刻的例子，使得工作與玩樂的主題鮮活地交互作用。故事到一半的時候，兩個小孩在稻田邊玩耍，一旁農民正在田裡工作。通常，在同一構圖的遠景或大遠景鏡頭裡，無憂無慮的孩童嬉戲、農民勞苦耕耘有了豐碩收穫、搭襯愉快的背景音樂，暗示著農家樂的和諧，這樣的畫面，堪與健康寫實主義的光明樂觀互別苗頭（圖16）。

　　這場戲在工作與玩樂之間取得平衡，明星一入鏡，卻迅速打斷這樣的和諧。在一個大遠景中，鍾鎮濤與夥伴們騎著閃亮的單車，在鄉間小路上迎風疾駛，他們穿著時尚的便服，正要去河邊野餐。為了符合商業片的準則，鏡頭亦步亦趨地跟著明星，很快

圖16　《在那河畔青草青》，玩樂與工作，侯孝賢導演，1982年。

圖17　《在那河畔青草青》，明星與農民同框，侯孝賢導演，1982年。

圖18　《在那河畔青草青》，只剩下明星的畫面，侯孝賢導演，1982年。

地，孩童與農民都消失了，村民玩樂與工作的空間，轉變成展示明星的舞台（圖17～18）。

　　有趣的是，緊接著場景回到農民與孩童身上，農民正在午休，其中一人加入孩子玩樂。遠景和景深的運用，讓這樣巧妙的安排更顯動態。這兩樣特徵如今廣為人知，成為侯孝賢獨特的寫實主義美學，我們也能清楚看見，侯孝賢是在順從**與**對抗商業電影範式的脈絡下，發展出自己的視覺風格。

　　侯孝賢早期作品每顆鏡頭的時間長度，出了名地比同時期導演來得長。八〇年代早期台灣商業電影的平均鏡頭時間長度，大約八秒左右，而在侯導的前三部電影中，平均鏡頭時間長度則是大約十一到十二秒，大約一點五倍長。然而，烏登承認這樣的經驗主義與量化研究的限制，只給我們「粗略的測量」。「有些鏡

頭，」他繼續說道，「（比十一到十二秒）短得多，有些則長達一分鐘。」[14]由此訊息我們可以察覺，侯孝賢傾向使用稍長的鏡頭而非快節奏剪接。在此我們可以看見一項傳統成規般的對立，形式主義強調蒙太奇創作及分析的潛力，寫實主義則偏愛忠實與準確的再現現實。最後，侯孝賢早期電影最終代表的是電影風格如何與歷史脈絡、製作與消費的侷限與限制緊密相連，而不單純只是美學操作。

　　我們可以繼續探討這種風格上的轉變，及其背後含義。《在那河畔青草青》的片頭，以及侯孝賢早期電影中處處可見的遠景及長鏡頭場景，既無明顯故事性、甚至不具明確情節動機，這樣的特性預告了台灣電影新興寫實主義的誕生。默默地執著於觀察鏡頭前的實際環境與真實人物，加上對行動與時間完整性的尊敬，這種新寫實主義與其前身，不僅在美學風格上迥然不同，更重要的差異在於兩者對於**視角**的定位。這裡所謂視角的概念，與劇中人物的視野角度無關，而是指新台灣電影提供了一種全新的方式，以兼具歷史性及歷史書寫的視角，來檢視台灣的過去與現在，這點我們將在第四章以及往後章節中接續探討。

14　James Udden, "The Strange Apprenticeship of Hou Hsiao-Hsien," p. 137.

第二部

風格

回首來時路

台灣新電影的興衰，1982～1986

前往此時此地的路上

由四位新銳導演執導的四段式電影《光陰的故事》（1982）呈現一段時光之旅。電影帶領著觀眾回到過去，從六〇年代早期出發，一路延展到當下，段段相承，從小學、中學、大學，最後來到當代台北的成年生活。《光陰的故事》明顯承載國族寓意，貫穿六〇、七〇年代，回溯台灣的發展，並以視聽科技的演進作為各個時期的獨特標記。第一段〈小龍頭〉由陶德辰執導，描述逐漸崩解的社區正經歷著一段過渡期，從留聲機、收音機，再到電視機，以科技作為階級劃分的邊際：富有人家最後遷居美國，他們淘汰的二手電器則被留下的窮苦人家接收。第二段〈指望〉是楊德昌在台灣的導演處女作，將電視置於中產階級家庭的中心，強調電視如何成為跨國影響的進入窗口，片中，「披頭四」和「越戰」形塑著年輕人含苞待放的懷春之情，以及逐漸萌芽的世界觀。第三段由柯一正執導的〈跳蛙〉中，大學生和年輕上班族合租的公寓裡，無所不在的電視機總是播放著國際體育賽事，全片高潮在於本地大學生對抗外籍學生的戶外體育競賽。

《光陰的故事》前三段故事暗示了空間隨著時間推移的轉變。〈小龍頭〉裡有許多場景描繪家人與朋友一起坐在收音機前或留聲機旁收聽，後來改坐在電視機前，儘管科技產品有所改變，居家空間仍是個人、家庭與社交生活的中心。在〈指望〉中，無論是西洋流行文化或世界新聞，外來資訊持續入侵，私人與公共空間的界線逐漸模糊：一名年近二十的少女成天在家看電視，晚上只要一逮到機會就偷偷溜去舞廳，她化身為家庭生活轉

變的象徵。在〈跳蛙〉中，電視機成為任何共同生活空間常見的固定配備，主角執著在體育競賽中贏過外籍學生，因為在台灣的真實空間中，外籍學生的存在及其帶來的壓力，遠比十年前在電視螢幕上更有切身之感。

　　但當下又是如何呢？由張毅執導的第四段——也是最後一段——〈報上名來〉裡，**當下**成為大都會台北的核心。電影開頭描寫一對夫妻入住新租公寓的第一個早晨，年輕夫妻躺臥在地鋪上，四周堆放著家具與未拆封的紙箱，丈夫和妻子心不甘情不願地起床上班；跟電影其他三個段落一樣，故事從居家空間出發，但這次的居家空間只是過渡空間，焦點很快從這狹小的空間上移開，妻子離家前往新工作報到，丈夫則不小心將自己鎖在家門外，身上只穿著四角內褲、圍著一條浴巾。〈報上名來〉接下來成為一齣肢體喜劇（physical comedy），近乎裸體的丈夫想盡辦法要回到居家空間，卻屢屢失敗，同時又讓赤裸的私人領域完全暴露在眾目睽睽下，無情地被電影機器記錄和展示。一次又一次，遠景拍攝脆弱的小人物走在尖峰時段的台北街頭，強調半裸男子與公共空間格格不入又無法回到私人空間的空間錯置。這幾場戲以外景拍攝，真實生活中的路人甲在周圍持續進行他們的日常，鏡頭不是從宛如鳥瞰鏡頭的高角度拍攝，就是使用鏡頭從遠處拍攝，從這樣的制高點創造出一種視野，加強男子無法從此時此地脫身的痛苦。正如我在「過場」章節中所述，這樣的「記錄衝動」（documentary impulse），是台灣新電影書寫歷史的視角，這種美學藉由其電影景框內的歷史參與，來凸顯本身的風格手法。

* * *

　　《光陰的故事》堪稱台灣新電影的揭竿之作，為台灣電影產製開展新的可能，也在未來數十年間為台灣電影提供了新的解讀。我對這部電影的簡要分析，大約可以反映出以下幾點；首先，在這之前的幾十年來，台語電影促成電影類型的擴增與本土化，健康寫實電影則著重國族主義的理性化，台語電影和健康寫實主義耕耘的重心在於故事的內容，到了台灣新電影則轉為說故事的方法，特別側重電影**風格**。《光陰的故事》的四個段落中，時間與空間命題以匠心獨具的電影手法呈現，標誌出新電影已跳脫電影類型的框限，而這種新興的美學特色在侯孝賢最早的三部過渡時期電影中已清晰可見，自此更是嶄露鋒芒。《光陰的故事》中的電影風格，或許在〈報上名來〉中最為清晰，這樣的風格受到表現「現實」的意圖所驅使，不只想以現實本來的樣貌或其應有的樣貌來呈現，也想呈現出形成此一現實的背景根源，以及再現這個現實的表現方式；不同於健康寫實主義中靜止的現實，現實在此成為一系列變動中的狀態，電影不但是重要的一部分，更扮演了積極參與其中的角色。台灣新電影對於台灣歷史及其電影再現提出疑問，但未給予任何簡單明瞭的答案。若台灣新電影被認為是「新的」，我們必須問道：新在哪裡？

何謂之新？新「國族」

　　我在〈導論〉中多少有點不滿地提到，克莉絲汀·湯普森和

大衛・鮑威爾在書中驚嘆道：「1982年，台灣並不以創新的電影製作見長……到了1986年，台灣已成為國際電影文化中最令人振奮的區域之一。」[1]令影迷與專家又驚又喜的是，台灣在八〇年代早期躍上國際藝術電影的中心舞台，至今仍表現出留在舞台上的決心。即使新電影在八〇年代晚期算是畫下句點，在地學者與影評人仍設法剖析這轟動一時的現象，包括它突如其來的成就和令人措手不及的消亡。二十多年後的今天，我們可以確信，台灣新電影的遺緒確實流傳至今，但還是得再問一次，這個運動對台灣電影來說有何意義，台灣新電影對台灣國族電影的概念有何貢獻，又或有何影響及干擾。本書接下來的討論強調，台灣人的國族追尋，不可避免地需要從兩個方向進行：也就是在《光陰的故事》裡已明顯展現的「**時間的回顧**」與「**空間的錯置**」。

　　但，容我再問一次，新電影究竟新在哪裡？對焦雄屏來說，台灣新電影的「新」有四個重要面向。[2]第一，新電影，就像新文學或新劇場，對於協助發展與重新檢視台灣文化扮演著重要角色。第二，新電影在各類國際影展屢獲肯定，打破外交藩籬，成為宣傳台灣形象最有力的媒介。第三，新電影重建本地觀眾的信心，讓觀眾注意到電影傳遞藝術、歷史與文化意義的能力。最後，新的影評體系於焉組成，拒絕只引介強勢西方文化，更堅定

1　Kristin Thompson and David Bordwell, *Film History: An Introduction*, New York: McGraw-Hill, Inc., 1994, p. 779.

2　焦雄屏編著，《台灣新電影》，台北：時報文化，1990，頁15-17。接下來新電影的歸因整理自焦雄屏這本書的前言，此書收錄新電影自八〇年代展開以來的重要文章。

於創造並精進獨特的文化認同。

　　這四個領域的成就值得詳加檢視。首先，根據焦雄屏的說法，電影與其社會、文化功能，均圍繞兩個主要考量。一是對外，新電影已形同文化使節，在台灣於1971年被迫退出聯合國與後續的外交挫敗後，新電影帶領台灣以全新面貌重回國際舞台，受邀參與各類國際影展，在全球舞台打響台灣名號，並宣傳新的國族輪廓。二是對內，透過強化集體價值和抵抗外來勢力宰制，新電影成為形塑文化認同的場域。焦雄屏的分析所隱含的是，台灣儘管在國際政治上不被承認為獨立實體，卻因為新電影及其國際成就而受到肯定：簡言之，有別於先前國際認知下遭受不義邊緣化的台灣，新電影為台灣創造出了新的形象。

　　但我們還是得不厭其煩地問道：這個「新」的台灣形象，究竟是什麼？如焦雄屏所暗示，新電影在各國際影展的成功故事，至少悄然實現了形象宣傳的外交動機。也許焦雄屏在文化、社會或政治分析裡顯然忽略的一點，正是讓鮑威爾、湯普森以及其他影評為之振奮的原因：台灣的新電影證明，儘管出乎全世界所預料，在這樣「出人意表」的角落，竟能出現「創新的電影製作」。以這點來說，葉蓁（June Yip）的論述似乎較令人滿意。她在肯定新電影「國際」傾向的同時（至少新聞局的看法也是如此），更著重於討論新電影的風格，認為這種風格是動態拉鋸的結果，是介於電影美學潛力和產業侷限之間、國民黨意識型態與本土意識之間、國內蕭條與國外競爭之間的拉扯。[3]換句話說，即

3　June Yip, *Envisioning Taiwan: Fiction, Cinema, and the Nation in the Cultural*

使現在回頭看，八〇年代的台灣新電影依然闡明了這座島嶼恰如葉蓁書名所稱，持續努力地「想望」自身。

我並不將新電影視為勾勒台灣歷史的系列作品，也不認為新電影只是全球電影百科全書下的一個條目；相反地，本章我會側重新電影的美學創新，揭示八〇年代台灣，電影與國家之間那種全新卻仍舊拉鋸激烈的關係，如何在新寫實主義中反映出來。一開始我會先闡述新電影的發展來建立框架，再透過這個框架討論兩位關鍵人物：侯孝賢與楊德昌；並重新解讀侯導演的《戀戀風塵》與楊導演的《恐怖分子》（皆為1986年作品），討論這兩部知名的新電影如何開啟新的觀點。

政策、工業、語言：新電影、新問題

1945年後、新電影出現之前，台灣電影是由類型片構成，根據葉蓁的說法：「又分成兩種極端：反共產主義與反日宣傳片……以及純粹逃避主義式的電影。」後者的顯著例子就是武俠片和瓊瑤愛情通俗劇。[4]如同前文所述，健康寫實主義介於兩種極端之間，藉由穿梭於各類型間的典型寫實主義美學來影響兩者，李行導演三十年的多產生涯就是最佳例證。在那數十年的文藝政策管制之下，電影僅被允許呈現國家的正面形象，儘管寫實主義

Imaginary, Durham and London: Duke University Press, 2004, pp. 53-60.（譯註：本書有中譯本，書名為《想望台灣：文化想像中的小說、電影和國家》，黃宛瑜譯，台北：書林，2011。）

4　Yip, *Envisioning Taiwan*, p. 52.

的風格有所擴增，電影創意卻因而停滯。在號稱是台灣電影「黃金年代」的六〇年代之後，國產電影工業的情況迅速惡化。[5]

　　國產電影式微的原因不只在於社會及政治，也關乎商業考量與國際影響。在七〇年代晚期，新與舊之間的衝突，以及新興中產階級的政治期待與國家威權專制之間的衝撞，皆陷入嚴重僵局，舊有社會結構崩塌，卻沒有能取而代之的明確結構。提到看電影，來自各行各業的沮喪觀眾——尤其是受過大專教育的公民——不再付錢看國產電影，隨著非法錄影帶的取得管道愈來愈多，在地電影工業在七〇年代的最後幾年出現大蕭條。那時候常說「大學生不看國片」，[6]此現象更受到香港新浪潮的衝擊而雪上加霜，根據某些文獻資料，當時在「香港電影節成立（1977）、嚴肅的電影雜誌創刊、開辦大專課程」推波助瀾之下，[7]香港新浪潮開始嶄露頭角，電影不僅賣座，藝術造詣也高，席捲台灣華語電影市場。

　　但國內外衝擊也加深了台灣電影渴望突破的強烈欲望，激盪

5　重要的是，注意這時期產製的電影數量並未減少。事實上，劇情片製作持續增加，從1978年的95部到1982年的144部。犯罪驚悚片與學生電影這兩種特定類型每年產出許多仿製品，水準卻瘋狂低落，無法與港片、好萊塢片相提並論。請參閱 Yingjin Zhang（張英進）, *Chinese National Cinema*, New York and London: Routledge, 2004, pp. 241-242. 欲了解電影產製的詳細描述和數據，請參閱盧非易著，《台灣電影：政治、經濟、美學（1949-1994）》，頁255-296、433-475。

6　參閱焦雄屏編著的《新台灣電影》中的各篇文章，與吳其諺著，《低度開發的回憶》，台北：唐山，1993。

7　Thompson and Bordwell, *Film History: An Introduction*, p. 777.

出七〇年代晚期與八〇年代早期破釜沉舟的爆發力。台灣仿效香港的成功，於1979年成立國家電影資料館，三年後，在1982年開辦年度影展，放映新上映的知名作品，之後更開始發行電影期刊，在各大專院校、小型藝術電影院或私人影迷俱樂部放映歐洲經典電影。[8]時任新聞局長的宋楚瑜本身就是影痴，更下達許多指令，務求「重振處於經濟困境的電影工業」，[9]其中包含：重整國家電影獎項（金馬獎），表彰電影的藝術創新而非主題內容，並委由電影專家執行評選而非由政府代表決定得獎者；創辦金馬國際影展，引進得獎電影，提升在地標準；鼓勵台灣電影參加國際競賽；修改《電影法》基礎架構，將電影提升至較高的文化水平；最後，策畫票價減免稅額，提供製片方合法節稅方式。[10]

　　宋楚瑜的新台灣電影工業準則──「專業化、國際化、藝術化」──總結了這個大刀闊斧的政策異動所為何來。首先，在這之前，國家電影獎長期受政府代表把持，並以「主題內容」作為評選依據，加深自健康寫實主義時期就已經存在的對立，政令宣傳片與庸俗娛樂片導致了國片票房收益每況愈下。政府介入後，政策改變誘使電影轉向以反映人民日常生活的寫實製作為主。同樣地，另一種挽救七〇年代晚期與八〇年代早期電影工業沒落的方法，就是鬆綁國家審查制度，鼓勵自由──或至少相對自由──的藝術表達。

8　同上，頁779。

9　John Lent, *The Asian Film Industry*, London: Christopher Helm, 1990, p. 62.

10　同上。此處Lent引述《自由中國評論》月刊，此為政府刊物，專為海外讀者編寫。

　　最主要的差異在於，伴隨著國際化走向的影響（反映於擴辦國內影展和積極進軍國際影展），新時代的電影產製注定在政治上更具爆發性；相較於以往，更不受國家控制所侷限。與日俱增的創作自由，雖為電影創作者與影評所樂見，卻也使得政府資助的製作或由國營片廠產製的電影逸出政府掌控，這樣的緊張關係終於在臨界點爆發。1983年，電影《兒子的大玩偶》裡由萬仁執導的〈蘋果的滋味〉批評了美國在台灣的存在，招致國家審查制度要求創作者重新剪輯整段電影。對此事件的激辯引發強烈爭議，被戲稱為「削蘋果事件」，諷刺政府命令削剪電影中批評高層或美方的片段。就在這場關於電影藝術與政治的激烈討論中，**「台灣新電影」**一詞出現並開始被廣為採用。[11]

　　大眾媒體，特別是報紙，一開始就積極參與甚至強烈支持，在這波趨勢中擁護著新電影。幾乎同一時間，台灣兩大報社，《中國時報》與《聯合報》開始定期刊登電影專欄，邀請影評人（多為受過西方教育者）撰寫影評。這些報紙藉由每天上百萬份的發行量，成功激起大眾的興趣，尤其是不滿現況的知識階層。成效立竿見影，大眾開始接觸嚴肅且具批判性的觀影態度，也慢慢對於電影與文化之間的關聯性有所認知，更有助於日益增長的「國族認同」意識。電影賞析的概念或電影批判的思維提升到前所未有的層次。宋楚瑜時任國民黨政府高官，並在二十年後代表統派立場、成為滿腔熱忱卻功敗垂成的台灣總統參選人之一，當時造就的局面，或許是他始料未及。

11　Yip, *Envisioning Taiwan*, pp. 55-56.

　　八〇年代初期，現狀不再能緩和公民普遍的不滿聲浪，台灣對應著當時的局面，「新的」電影呼之欲出、勢不可擋，國營片廠「中央電影公司」首先邁出第一步，一如他們曾在六〇年代發展健康寫實電影。這裡有幾點值得注意，首先，新電影所謂的「新」是相對性的，指的只是其內容和風格，無關任何基礎結構的重要改變。國家管轄下的中央電影公司仍然是主導電影工業的大型片廠；既有的產製模式仍根深柢固。舉例來說，正如製片詹宏志曾指出，拍攝《光陰的故事》時，現場劇組人員經常拒絕聽命於那些「新」導演。[12]不同的電影製作概念和實務相互碰撞，體制卻沒有相對應的調整。根據詹宏志的說法，新電影所帶來的挑戰，「對於電影工業基礎結構上的改變，還不如在對於劇場構作和影評系統的改變來得多。」[13]

　　第二，所謂新電影，並不是組織完善且具有明確目標的一波運動，新電影的出現是後人回頭定義的。相較於言情通俗片、武俠片、庶民喜劇和政令宣傳歷史片，新電影是一種對於敘事手法的實驗以及對於寫實主題的探索。一直到後來，新電影才被認為是獨樹一幟的電影或電影創作者之群集。舉例來說，1984年年初，影評人黃建業只提到三部「新」電影，他使用的「台灣新電影」一詞則是參照香港新浪潮所創。[14]這種時間上的不明確，持續

12 詹宏志著，〈台灣新電影的來路與去路〉，收錄於焦雄屏編著，《台灣新電影》，頁25-39。

13 同上，頁26。

14 黃建業著，〈1983年臺灣電影回顧——最後的曙光〉，《電影雙週刊》，第129-130號，1984年2月。

引起關於台灣電影如何斷代（periodization）的電影史學問題。

　　第三，台灣的電影市場始終是交雜著國產電影、港片、好萊塢片的領域。「國片」本身就是莫衷一是的字詞，可詮釋為「國產電影」、「國語電影」，或最曖昧不明的「國族電影」。港片原音是粵語，之後配上國語，也被政府視為**國片**，得以在金馬獎作為國產電影同場較勁，享有相同的發行優惠與映演權利。另一方面，好萊塢片就受到配額制度的規範，並由八家主要美商發行公司掌控市場。日本片更為極端，曾於五〇與六〇年代間數次短期開放，卻在1972年中日斷交後遭到禁止，直到1983年，日片進口的大門才重新敞開，但仍然得受嚴格規範。要到1994年，等了另一個十年後，日本片才完全重新開放進口。15

　　政府處理好萊塢片和日片的方式相當開誠布公，對待港片的態度卻饒富興味；台灣與中國大陸之間很明顯是處於敵對狀態，但台港關係卻十分微妙。香港製作的粵語和國語電影之間的差別很有意思，前者「儘可能不西方化」，後者卻「從現代國族意識中應運而生，常在複雜的都市環境中製作而成……文化上偏向大都會華人，說故事與運用電影媒材的方式則順應進步和現代的世界。」16語言的使用與國族認同議題息息相關，粵語電影在香港新浪潮受到注目，試圖藉由在地性創造出一種認同，將語言作為最特殊的標誌；同樣地，新電影也常見以台語製作而成的電影。在

15 以上日期引述自黃建業編，《跨世紀台灣電影實錄1898-2000》，第2卷。

16 這段引文是I. C. Jarvie引自Roy Armes的 *Third World Film Making and the West*, Berkeley and Los Angeles: University of California Press, 1987, pp. 159-160.

這個脈絡下，官方語言——國語——就代表一種中央權力，成為被邊緣化的殖民香港和後殖民台灣力圖抗衡的對象。

　　但台灣與香港之間的交流再怎麼頻繁密切，都無法合理化台灣與香港有同樣的「文化」，或同享一統的「文化認同」這種粗略概括。儘管兩者有種種相似性——兩者都是資本主義社會、人民在種族上同屬華人等等——更深入的層面看來，台灣本身仍有尚未解決的歷史、政治與文化等難題，香港則必須面對後殖民餘波的挑戰和契機。釐清「文化」一詞——或廣義來說的「文化認同」——的模糊之處，正是必須解決的當務之急。因此，面對香港，尤其是在新浪潮以後，台灣電影工業所產生的焦慮，反映在對於任何「外來」文化影響的強烈反動，以及創造自己身分認同的意圖。

　　詹姆斯‧克里弗德（James Clifford）提到，西方作為一種「力量」的概念。這種「力量」來自「科技、經濟、政治層面——而不再只是單純從獨立的地理或文化中心放射出來」。[17]他所指的是一種不確定性，我們無法再輕易定位出一個可辨識的「文化帝國主義」來源。這樣的見解在今日依然受用。的確，文化認同的鑄成，應該「不是有組織地一統，也非傳統性地延續，而是經過協商調解，是種當下的過程」。[18]接下來的章節我將會整理台灣新電影的發展。我無意列舉所有電影、相關人士或廣為人知的

17 James Clifford, *The Predicament of Culture: Twentieth-Century Ethnography, Literature, and Art,* Cambridge, Massachusetts: Harvard University Press, 1988, p. 272.

18 同上，頁273。

重要事件，而是將針對此運動的軌跡做出詮釋，並分析其引發卻
未解的議題。我概述1982年到1986年台灣新電影的興衰，提供
了一個框架，讓我能詳細剖析侯孝賢和楊德昌的電影，以及作品
中**電影美學的再政治化**。前幾十年健康寫實電影已埋下的種子，
自此終於開花結果。

台灣新電影的生與死

　　《光陰的故事》被視為首部採用非傳統電影製作手法的電
影，標示著台灣新電影的開端。詹宏志稱這部電影「不用卡司，
不用熟練的導演，甚至不用完整的故事，也無法分類型」，[19]如此
分析直接點出前幾十年類型片的幾個重要特質。這四段式電影讓
四位新銳導演試試身手。票房成績尚可，評價又高，因而促成另
一部多段式電影《兒子的大玩偶》（1983）的出現。這部三段式
電影則任用另外三位導演，分別是曾壯祥、萬仁，以及最負盛名
的侯孝賢。[20]兩部電影皆由中央電影公司遵循新聞局制訂的新指導
方針製作，表現出1982年以降培育創新電影產製的第一波努力。
這些新銳電影創作者別具一格的特質，主要體現在兩個面向上：
風格與內容。[21]

19　詹宏志著，〈台灣新電影的來路與去路〉，頁27。

20　在這幾位「新」導演中，侯孝賢當然是個例外，因為他已經開始導演生涯，
　　在此之前已推出三部長片，如我在〈過場〉所討論。

21　其他影評人和學者也提出類似觀點，分析新電影中的共同性。請參閱焦雄屏
　　《新台灣電影》中的〈導論〉、詹宏志〈台灣新電影的來路與去路〉、吳其諺

關於新電影之風格，我在本節將更詳加剖析；至於內容的部分，我將著眼於薇薇安・黃（Vivian Huang）所稱的「台灣社會寫實主義」傾向。[22] 雖然城鄉發展、家庭關係與價值、個人與群體經驗仍然是常見主題，新電影處理這些議題的態度和再現方式卻迥異於健康寫實電影。《光陰的故事》透過成長敘事來刻畫台灣，每一段故事對應到人生的一個重要階段。從小孩、青少年、青壯年到成人，這部電影正是台灣發展的寓言。舉例來說，《我們都是這樣長大的》（英文片名為 Reunion〔同學會〕，柯一正導演，1985年）將個人歷史類比於更寬廣、意義更重大的集體層次。在片中「同學會」的場合上，群角聚首憶及往事，重溫在台灣快速轉型社會中長大成人的共同點滴。然而，眾人並未因進步而歡欣，反倒傷懷那丟失在台灣現代化進程中的純真。

新電影擺脫之前大受歡迎的逃避主義慣用手法（瓊瑤的愛情通俗劇歷歷在目），不只反映現實，也積極揭開現實下潛藏的問題。不同於健康寫實主義的濾鏡，新電影寫實主義的鏡片下所看見的，並不只是經過篩選的正面形象。舉例來說，萬仁的《超級市民》（1985）就毫不留情地揭露現代台北的病態。這部電影刻畫了隨經濟成長而來的社會弊病與道德淪喪，現在看來確有洞見。論風格，新電影與前幾十年的健康寫實主義相比，未減寫實，但若論及內容，新電影描繪的「現實」無疑不像政府所願看

《低度開發的回憶》，以及陳儒修《台灣新電影的歷史文化經驗》，台北：萬象圖書，1993。

22 Vivian Huang, "Taiwan's Social Realism," *The Independent*, vol. 13, no.1, Jan,- Feb., 1986.

到的那般健康。

　　然而，並非每部電影都如此幸運，能取得票房佳績或受到國際青睞。到1985年年底，焦雄屏一方面因為新電影的品質日益精進而感到欣喜，另一方面卻也不得不承認新電影的票房不盡理想，可能對未來發展不利。[23]所有電影中，只有一部新電影搶進該年度票房前十名，也就是張毅的《我這樣過了一生》（1985）。即便如此，當時媒體對該片製作過程的關注（例如導演與女主角間的婚外情、女主角為飾演孕婦增重三十公斤、中央電影公司的干預等等），可能都比一般觀眾對其藝術成就的推崇，帶來更大的票房效益。

　　在那樣騷亂不安的年代，商業成就與藝術價值之間永不止息的拉鋸也到達新巔峰。張英進總結道：「台灣新電影的興起從根本改變了台灣電影的形象，但評論家們卻急欲歸咎其本身的實驗性質拖垮了台灣電影產業。」[24]之前推動新電影發展的力量，現在卻反對起這波創新運動。的確，一開始兩大報系相當支持新電影，但1985年底卻情勢丕變。新電影因接二連三令人擔憂的票房挫敗，被稱為「票房毒藥」；對於社會現實堅持不懈的探索，也招致自溺的批評。更令人不安的非難，則是指稱在國際影展上亮相的新電影只不過是在宣傳台灣的「負面」形象。[25]

　　某種程度上來說，特別是在歷經二十年只著重「正面」形象

23 焦雄屏著，〈突破的一年〉（譯註：篇名為作者自譯），《電影雙週刊》，第179號，1986年1月。

24 Zhang, *Chinese National Cinema*, pp. 240-241.

25 同上。

的健康寫實主義後，所謂台灣「負面」形象的出現，也許是社會與政治磋商折衝的必要階段。但是，具有社會意識的電影，像是萬仁的《超級市民》，卻時常遭受重挫國族士氣、容易「被敵人所利用」等指控[26]——一方面是共產中國，另一方面則是國內具台獨傾向、日漸崛起的反對黨。除了政治意味濃厚的責難，經濟上也對新電影有所非議，直指新電影造成台灣失去主要分布於東南亞國家的海外市場。政治特權和商業利益，使得某些人強烈抵制從根本結構上進行實質改革，這樣的改變必須**重新**分配特權與利益。

　　那麼政府呢？中央電影公司一直在台灣電影工業處於領導地位，其持續不輟的堅持本可決定新電影的命運，但迫於媒體反對新電影的巨大壓力，中央電影公司開始顯露想要從這場爭議脫身的徵兆。焦雄屏在1986年的年度報告曾記錄一些有趣的觀察。[27]首先，沒有任何一部在地製作的電影躋身**國片**票房前十名；前十名全部來自香港。指責新電影的聲浪排山倒海，認為在地電影工業再度衰退，就是面對強勢香港電影時採取反商業主義而造成的後果。有些評論家認為，忽視經濟挫敗、陶醉於電影藝術價值的假象，無疑是自殺行為。

　　焦雄屏也指出，這看似具有說服力的評斷其實毫無根據。依她之見，新電影不過是台灣電影產業衰微的代罪羔羊，這個

26 請參閱小野著，〈新電影中的台灣經驗〉，《一個運動的開始》，台北：時報文化，1986，頁230-233。

27 請參閱焦雄屏著，〈逆境中的豐碩成果：回顧臺灣電影一年〉，《聯合文學》，1987年2月。以下統計數據皆根據焦雄屏的報告。

說法切中要害。真實數據會說話，1986年，國民黨資助《國父傳》的製作，預算為新台幣九千萬元；侯孝賢在同年拍攝《戀戀風塵》，卻只花費大約八百萬元。要將年度收支赤字怪在新電影頭上，甚是誤導。焦雄屏的論點也強調了新電影無法面對的另一個致命問題，那就是政府政策。若新電影得靠中央電影公司的金援，或廣義一點說是靠政府資助來維持，尤其在當時缺乏穩定電影工業基礎結構的情況下，新電影的未來已注定無法長遠。

　　新電影曾在媒體與政府的支持下繁榮興盛，只不過，當潮流翻轉時，新電影的壽命便無法長久，而這也確實發生了；另闢蹊徑已是必然。結果，1987年只有少數的新電影導演有電影產出，像是侯孝賢的《尼羅河女兒》、王童的《稻草人》、陳坤厚的《桂花巷》和萬仁的《惜別的海岸》。有些新電影導演要一直等到1989年才有機會再拍片，更有些人從此澈底消失，不再執導筒。台灣新電影實際上結束於1986年，以侯孝賢的《戀戀風塵》和楊德昌的《恐怖分子》完美作結。

平行軌道

　　楊德昌在《光陰的故事》裡〈指望〉的開場，是個高角度移動鏡頭，沿牆頂滑行；攝影機流暢的水平運動讓觀眾僅能瞥見圍牆後方房子的一部分。配樂輕柔奏著蕭邦的〈夜曲〉。女學生出現在房子裡，鏡頭緩緩降低至水平高度，等待著青春少女打開亮紅色大門，她終於出現，左右張望後快速走出景框。淡出。

　　同年稍晚，侯孝賢在《兒子的大玩偶》中執導〈兒子的大玩

偶〉（又名〈三明治人〉）的段落，這是另一部由中央電影公司出品的三段式電影。[28]這段開場，標題所述的「三明治人」主角一身小丑裝扮，穿著長袍、戴著亂糟糟的假髮、紅色鼻子、頭上一頂尖頂帽。三明治人走向攝影機，但遠攝鏡頭淡化了他，使他融入背景街道廣告招牌之海中。他只不過是另一面看板，而且是一面過時的看板。畫面切到三明治人的特寫，背景模糊成薄霧，強化小丑臉上粗糙的化妝，深鎖的眉頭和滴落的汗珠在那塗滿厚粉的臉上清晰可見，令人難堪。再兩個快接，呈現鎮上的人如何對付難耐酷熱。沒有配樂，在小鎮的酷暑午後，只有靜默壓抑的低吟，此景結束。

　　新電影短暫的壽命裡，侯孝賢和楊德昌比其他導演製作出更多令人讚嘆又具連貫性的作品。兩人均從1982年的多段式電影進階，接下來幾年的職業生涯相當活躍。楊德昌在1986年的《恐怖分子》前，先拍攝了《海灘上的一天》（1983）和《青梅竹馬》（1985）。另一方面，侯孝賢在同樣是1986年的《戀戀風塵》之前，推出《風櫃來的人》（1983）、《冬冬的假期》（1984）和《童年往事》（1985）。

　　我之所以選擇侯孝賢與楊德昌作為主要例子，是根據兩人作品之間兩組意義重大的對比。[29]第一，侯孝賢和楊德昌分別代表台

28　此片名指一種廣告手法，僱請一個人穿上三明治式廣告看板，看起來通常很閃亮或是很荒謬，這個人會在街上遊走，宣傳某種產品或服務。

29　葉月瑜（Emile Yue-Yu Yeh）和戴樂為（Darrell William Davis）比較侯孝賢和楊德昌如下：「兩人雖然在同年出生（均為1947年），也都自中國移居，同為新電影的創始者，他們的電影卻相當迥異，處理故事結構和鏡頭的手法也截

灣新電影下的兩個特殊族群。侯孝賢的電影生涯與在地電影產製歷史密切相關，這點從他與健康寫實電影的關聯可見一斑。另一方面，楊德昌在南加州大學接受正式電影訓練，代表另一群大多受過西方訓練的電影創作者，為台灣電影引進國外影響。

　　侯孝賢與楊德昌各自的風格和內容，則是新電影要探索的另一組主要主題。楊德昌熱衷於當代都市台灣、新興中產階級文化與他們面臨的各種危機。舉例來說，《海灘上的一天》回首兩名女子的一生，以她們的個人經驗對應台灣的經濟發展；《青梅竹馬》則講述一對戀人，在逐漸疏離的大都會台北漸行漸遠。另一方面，侯孝賢常被視為人文主義式的電影創作者，描繪台灣從農業社會到工業社會的過渡，並側重鄉村的過去。[30]《風櫃來的人》跟隨一群準備入伍從軍的年輕人從遙遠的島嶼前往高雄（位在島嶼南部的台灣第二大城），記錄他們逐漸失去純真的歷程。《冬冬的假期》呈現兩名台北國小學童在鄉下過暑假，從反向觀點描繪城鄉差異，然而，這個溫和的故事底下，卻是強暴、謀殺和背叛的暗潮洶湧。最後，半自傳式的《童年往事》回顧1949年從中國移居來台之後，慢慢放棄歸鄉的希望、開始在台灣落地生根的時

　　然不同。」他們繼續總結：「侯孝賢的手法較為本能，楊德昌則很精準、細心，是位完美主義者。」請參閱 Yeh and Davis, *Taiwan Film Directors: A Treasure Island*, New York: Columbia University Press, 2005, p. 91.

30 請參閱陳飛寶著，《台灣電影導演藝術》，台北：亞太，1999，頁147。有趣的是，John Anderson 比較楊德昌和義大利新寫實主義者，相信楊德昌的作品呈現「**更宏大的視野和更人文主義**的世界觀⋯⋯比起他的義大利前人來說」（粗體字為本書作者強調）。請參閱 Anderson, *Edward Yang*, Urbana and Chicago: University of Illinois Press, 2005, p. 3.

代記憶。

　　縱使侯孝賢與楊德昌的作品有這些顯著差異，卻同樣在政治化電影的寫實主義上呈現非凡的能量。本章接下來將探討新電影試探性的幾年間所留下的遺緒。儘管我強調他們的差異——鄉村與城市、過去與現在、傳統與西方——我希望點出，事實上侯孝賢和楊德昌兩人同樣努力地以台灣作為新的國族想望：侯孝賢倒轉時光深訪過去，楊德昌則描繪台灣空間的當下眼前。簡言之，電影裡的時空，為電影和國族之間重新配置的關係，標示出座標。

變戀風塵

　　《村聲週報》資深影評人葛弗瑞‧契沙爾（Godfrey Cheshire），形容侯孝賢電影裡描繪的台灣「這個島嶼之國，也是座尚未自成一國的島嶼，掙扎於慈愛的主人與順從的僕人間、困窘的懷抱之中」。台灣複雜的殖民歷史，使得從前的殖民者和被殖民者間，形成了特殊的羈絆。「那樣的羈絆即將被斬斷，」葛弗瑞繼續說道，「留下兩個文化凝視著彼此，混合著——在後殖民時代看來如此熟悉——小心翼翼的對立情緒和壓抑克制的懷舊情感。」[31]在侯孝賢的電影中，有很大一部分欲緩解這種緊張關係，卻往往隱而未顯。台灣的身分認同——在經歷過荷蘭、西班牙、日本，到「流離失所的蔣中正國民黨」幾波殖民浪潮——成為一種「游移

31　Godfrey Cheshire, "Time Span: The Cinema of Hou Hsiao-Hsien," *Film Comment*, vol. 29, no. 6, Nov.-Dec. 1993, pp. 56-63.

不定：人物、地點、時代，總是在變動的洪流當中無法自拔」。[32]
的確，「游移不定」和「變動」的概念是這個關鍵過渡期的特
色。《戀戀風塵》與《恐怖分子》裡的電影美學，最為清晰地呈
現出八〇年代台灣的境況。

　　侯孝賢的《戀戀風塵》講述「兵變」的故事，這個辭彙在台
灣頗為常見，意指年輕情侶往往在男方服兵役期間分手。在這部
電影裡，礦業小鎮裡的一對青梅竹馬，因家境窮困無法繼續就
學。讀完中學後，男孩和女孩先後遷往台北，兩人在台北習得一
技之長，希望比起他們辛苦挖礦的父親能有更好的生活。無論願
望多麼卑微，他們和家鄉同伴的夢想，卻受到無預警的快速經濟
轉折阻撓而無法實現。很快地，男孩被徵召入伍到離島從軍，女
孩答應每天寫給他一封信，最後卻嫁給日日為他們送信的郵差。
心碎的男孩終於退伍，電影快結束時他回到鎮上，與祖父在番薯
田旁短暫談話。祖父怨嘆道，那年雨下得很少，預告了收成不
好，他們靜靜地抽著菸，劇終。

　　深沉冥思的氛圍、含蓄內斂的調性，《戀戀風塵》以遠景鏡
頭揭開序幕，從行進間的火車視角拍攝，這是一種視覺隱喻，象
徵穿梭於時間與空間的旅行。當火車蜿蜒駛出漆黑的山洞，畫面
出現男孩阿遠與女孩阿雲，兩人搭乘火車通勤、從學校返家。這
場戲闡釋了電影想表達的中心議題：火車作為連結工具，象徵了
都市和鄉村之間的距離和人物即將面臨的轉折。詹明信觀察了
《戀戀風塵》裡的火車意象：「郊區小火車的意義……近乎成為新

32 同上。

浪潮的識別符號……從遠方響起的火車聲及空蕩的車站接合了敘事，並成為電影符號或勾勒出事件的變化。」[33]比任何人物都更為重要的「事件」，是無法制止的現代化變遷，遠高於人物當下的時空框架。行駛中的火車連結起不同地點，不只以眼前移動中的世界來視覺化過渡的概念，並且採取行進間的火車視角——而非任何特定人物的觀點——來攪擾視野中鄉村的寧靜景致。《戀戀風塵》由此意象開展，帶領我們進入一個世界，這個世界位處一個更大的脈絡、已深入現代化進程的台灣。

　　阿遠和阿雲下了火車，沿著鐵軌走回家。小雜貨店的老闆請阿雲順道帶一包米回家給母親。後來他們經過一處正準備放映戶外電影的空地，旁邊還有一道原本作為礦車通行之用的廢棄鐵軌（稍後的情節將提到礦工已長期罷工）。恬淡的鄉村生活，主要的經濟和社會活動與鐵道緊密扣合。下一個鏡頭拍攝兩人爬上山坡小徑回家。這一整組連續鏡頭形成一種氛圍，帶著我們**往回走**，是時間也是空間的回首，重回老舊的生活方式，而鐵道一直提醒著我們，鐵道的另一頭就是台北及其現代性，年輕人勢必得朝那個方向前去。

　　《戀戀風塵》運用另一段火車站的場景，提示觀眾接下來的故事場域轉換。阿遠的父親之前因在礦場發生意外而住院，出院後坐火車回家。阿遠的祖父，幾乎像是風景的一部分，耐心在月台

33　請參閱Fredric Jameson, "Remapping Taipei," *New Chinese Cinemas*, New York: Cambridge University Press, 1994, pp. 122-123.（譯註：本文中引述 "Remapping Taipei" 的中文翻譯，皆引自馮淑貞的中譯〈重繪台北新圖像〉，收錄於鄭樹森編輯的《文化批評與華語電影》一書。）

等火車抵達，不為往來人潮所動。阿遠則在火車抵達時焦慮地尋找父親蹤影，透露出他的殷殷期盼。這個中遠景的長鏡頭捕捉了阿遠與火車的潛意識連結，移動與轉折。很快阿遠自己也將搭上前往台北的火車，追尋滿心期待的新生活。火車帶來的是大眾運輸的現代便利，同時，卻也帶走穩定性，迫使了現代和傳統生活方式之間的界線消失。在我們意識到這點之前，阿遠已離家前往台北。

火車站象徵人際關係界線變動的場域，在阿雲首次出現於台北車站的場景中，精確地將這一點刻畫出來。她木然的神情，是年輕人初次見到首都最貼切的寫照。等待阿遠來接她的同時，阿雲糊裡糊塗地讓一個（可能是）騙子的男人，接過她的行李領著她離開。阿雲因天真相信城市裡的陌生人，差點釀成後果不堪設想的悲劇，幸虧阿遠及時趕到，化險為夷。從阿雲身邊的觀者視角，看見兩個男人在遠處交錯的鐵道上爭執，肢體扭打成一團。畫面上交織成網的鐵道及電纜，一如錯綜複雜的人際關係，顯現出都市與鄉村截然不同的差異。

阿遠與陌生人在火車站扭打的過程中，鏡頭帶到地上打翻的便當盒，卻沒有交代便當盒的用意，也沒有說明阿遠姍姍來遲的原因。接下來的場景，在阿遠的工作場所，學校老師陪同老闆兒子返家，告知家長小孩在體育課昏倒。母親焦急地詢問原因後發現孩子沒吃午餐，她馬上轉身大聲質問阿原便當盒下落。她以權威式的語氣與尖酸刻薄的字眼斥責阿原，立刻顯示出雇主並未善待阿遠。換言之，《戀戀風塵》的第一部分建構出親密無間的人際互動，轉瞬間，在抵達台北後，人與人的相處卻因經濟和階級而重新定義。

＊　＊　＊

　　我目前的分析反映出，「過渡」同時包含空間和時間的運動；城鄉之間的間隔必須以時間和空間兩種面向重新測量。假使《戀戀風塵》一開始是時間和空間的反向運動，現代生活方式對於人物的衝擊，不只在於空間的錯置（實質搬家和移居），也在於時間的重新配置（新時間軸、新時間表、新步調）。礦鎮的開闊空間與恬靜從容的生活步調已不復見，取而代之的是都市中卑賤勞工骯髒狹隘的生活空間，以及庸庸碌碌、身不由己的日常作息。如果新的時間和空間條件代表不可逆的進程，是台灣這種現代化中的地區所無可避免的，電影如何呈現如此不穩定的過渡狀態？

＊　＊　＊

　　在便當盒的橋段中，有個令人好奇的旁跳鏡頭，畫面從老闆娘的嚴厲指責，跳到她兒子躲在門後，臉上露出頑皮的表情。以這段作為轉折，下一個遠景回到阿遠把變形的便當盒交給火冒三丈的老闆娘，鏡頭並沒有明確的特定視角。整起事件的時間長度考驗觀眾的耐心，以及從枝微末節中拼湊出細瑣關聯的能力，攝影機與人物互動之間所保持的距離，也挑戰了傳統對戲劇性橋段的期待，如李行的健康寫實電影《養鴨人家》或任一部瓊瑤愛情通俗劇。[34] 侯孝賢不再著重於一場戲中的戲劇化成分，與通俗劇式

34 如我在〈過場〉所討論，詹姆斯・烏登詳細分析這個戲劇性剪輯風格，請參閱他的文章，"Taiwanese Popular Cinema and the Strange Apprenticeship of Hou Hsiao-Hsien." *Modern Chinese Literature and Culture*, vol. 15, no. 1, Spring 2003, p. 20.

的電影美學迥然不同。

　　在此，美學的特色是以「省略」（ellipse）避開戲劇性衝突，用「曖昧」（ambiguity）取代敘事因果。阿遠的摩托車遭竊就是一例。這場戲先以遠景拍攝鐵道旁的商場，建立場景發生的地點。深焦鏡頭讓觀眾得以觀察周遭環境：殘破的都市建築、四處遊蕩的路人、熙來攘往的車潮，以及一排排停放於路旁的摩托車。阿遠和阿雲在擾攘之中走進景框，他一發現自己的摩托車不見，兩人便向前景走近，茫然焦躁地尋找。透過在空間與時間上皆忠於寫實主義的客觀對應（objective correlative）暗示，強而有力地傳達了角色與環境的關係。

　　《戀戀風塵》多給了觀眾幾秒時間來了解整個情況，接著鏡頭轉到一位在路邊吞雲吐霧的老人，冷眼看著某個男人騎著摩托車駛出景框。這個異常長的旁跳鏡頭（大約十二秒），為這場戲平添額外的面向。首先，這個鏡頭是種過渡，引導下一個阿遠和阿雲繼續尋找摩托車的鏡頭，這顆鏡頭也為敘事上刻意模糊的鋪陳填補某些可能的空缺。這個鏡頭可以看成是倒敘或者預敘（flashforward）。摩托車上的男人可能是竊賊嗎？或者那個鏡頭是壓縮時間的機制，用以連結之前的鏡頭和下一個鏡頭？這個旁跳鏡頭其實是全貌下的細節之一，整個社會背景就是一塊畫布，特定時空下的人類和人類活動才是此處真正的主題：過渡時空下的社會環境。

　　劇情省略和敘事曖昧推動《戀戀風塵》前進，其風格從根本上挑戰了新電影之前的傳統戲劇論。片中揭曉阿雲與郵差業已結為連理的手法就是經典的例子，這一場景採取與過往截然不同的

方式來處理戲劇衝突。[35]這場戲的一開始，阿遠在兵營裡讀著弟弟寄來的信。弟弟的旁白敘述劇情，將這場戲帶回阿遠家前門的階梯上，阿遠的祖父跟弟弟妹妹盯著銀幕外，一臉困惑。下一個鏡頭看見阿遠的母親試著安慰阿雲的母親，家裡其他人則坐在背景，直到這個鏡頭後，我們才看見阿雲安靜啜泣，一臉尷尬的郵差丈夫站在一旁。整個連續鏡頭的結構，是為了揭露全片最戲劇性的衝突，可是這戲劇性的轉折，卻是透過非戲劇性的方式來呈現。「在『舊電影的時代』，」詹宏志評論這一特定時刻，「沒有導演會放棄衝突的場面（那是舊導演信仰中「戲」的由來）。」[36]然而，這場戲卻多半使用中景和遠景，以隱晦的手法呈現本身的戲劇性，甚至移除直接的時空再現。

　　以這個方式理解，所謂的「劇情省略和敘事曖昧」其實非常講求事件的時間安排，刻意跳脫時間順序，藉由時間來為空間賦予意義。一個特定的場景——或者比較好的說法是重複的場面調度——在侯孝賢靜止的遠景中，描繪出這具有深意的力度（dynamism）。接在阿遠在火車站迎接父親的場景之後，是個大遠景拍攝父子倆沿鐵軌行走。這場戲的時間很長，我們的雙眼得以在銀幕上游移，事物的真義透過並置的元素流露出來，這些元素都來自我們對於特定人物環境關係的了解：家庭、傳統、社區和正在改變的事物，以及即將到來的更多改變。

35 焦雄屏在她的〈《戀戀風塵》——影評〉（譯註：篇名為譯者自譯），也用了這連續鏡頭來說明侯孝賢的剪接風格，輕描淡寫又以暗示手法來處理衝突。

36 此處詹宏志概括討論新電影的新戲劇論。請見詹宏志，〈新電影的來路與去路〉，頁26-27。

與開場鏡頭的構圖相似，以坐落在山丘上的家家戶戶為背景，前方則是記錄著的人類活動。火車鐵軌在畫面中明顯的存在，一直是過渡的深刻象徵。人物角色所要前往的方向，與開場片段、無緣的情侶日後將前去的地方，和其他家鄉年輕人前進的方向都是一樣的。這些鏡頭不斷提醒著我們，片中年輕人近在眼前、一次又一次的離別。[37]當阿遠離開村莊，準備去兵營報到，反向的運動在這場戲中更加重了顛簸之感，也預示了電影尾聲，他將會返回家鄉。隨著劇情的發展，透過重複的場面調度，同樣場景貫穿全劇的多種變化，呈現出稠密的時間面向，超脫鏡頭下所記錄的實體現實。侯孝賢電影美學的核心，遠景和長鏡頭的呈現——**在遠處捕捉時間的綿延**——正是人物和環境之間時空關係高張的電影配置。

《恐怖分子》或是永不結束的都市噩夢

若說1982年到1986年間的侯孝賢電影是透過回顧模式和遠景捕捉的時間**綿延**，將人物和環境之間的時間—空間關係推上要位，那麼楊德昌的作品則是依空間—時間座標來繪製現代化都會的場域，尤其是台北的城市風景。我們或許能透過楊德昌的創作歷程，嘗試解讀其作品之空間面向。葛弗瑞・契沙爾提及侯孝賢

37 導演手法的一個有趣變異，可見摩托車竊賊事件後的火車鏡頭。與開場戲相反，這次我們從火車的尾端看到鐵軌。鐵軌**向後**延伸，進入漆黑的山洞，最後連結到首都，暗示了潛意識的破滅感。

的聲譽時強調：「他（不像同期導演如楊德昌）並未受到外國電影太多影響，不曾住在國外，也不喜歡旅遊。」[38] 這樣的對比暗示了新電影創作者之間有個基本分野：一群人走在地路線，另一群人受外國影響。的確，楊德昌在南加州大學受過一年電影教育，在美國當了七年的電腦工程師。[39] 他的首部劇情長片《海灘的一天》融合多種西方藝術電影傳統。《海灘的一天》開放式結尾的敘事結構和富有卻疏離的人物角色，讓人聯想到安東尼奧尼現代主義式的《情事》（*L'Aventurra*）。另外一部電影《青梅竹馬》則接近高達《男性，女性》（*Masculine Feminine*）的成人版，在可口可樂全面戰勝馬克思之後，男女主角保羅與瑪德琳的存在也漸成虛無。[40]

　　即使是如此概括的描述，也能將我們導向比較兩位導演的風格。黃建業將楊德昌從一開始到《青梅竹馬》這段時期的電影歸類為「中產美學」，其特色就是以破碎的手法描繪都市場景。[41] 焦雄屏則認為楊德昌的電影屬於歐洲風格，以嚴肅冷冽的攝影和自持穩重的構圖呈現觀點，體現日益加深的現代疏離。[42] 即使楊德昌的焦點清楚針對工業化的都會台灣，他的風格普遍被歸類為西方

38　Cheshire, "Time Span: The Cinema of Hou Hsiao-Hsien," p. 60.

39　陳儒修著，《台灣新電影的歷史文化經驗》，頁171。

40　約翰‧安德森（John Anderson）也將楊德昌比擬為法國的克勞德‧夏布洛爾（Claude Chabrol）和義大利新寫實主義。請參閱 Anderson, *Edward Yang*, pp. 2-3.

41　黃建業著，〈楊德昌的《青梅竹馬》〉，《聯合報》，1985年2月5日。

42　焦雄屏著，〈轉折的一年〉，《電影雙週報》，第179號，1986年1月。

風格。「布爾喬亞」和「西方」等電影風格，為（中產）階級特有；至於這種風格的國族起源，仍模糊不清。[43]

詹明信認為這場爭論是關乎「（楊德昌）導演是否服膺於本質上西化的方法和風格」，這裡特別引述他的觀察。

> 被殖民的國家就其本土主義和西化等問題的論辯在在可見，現代化和傳統的理想及價值是相對的，殖民地國家用其自身的武器及科學或是復興民族文化的精神來對抗帝國主義入侵。殖民地國家若已逐漸完成現代化的過程，而且不再明顯具有西化意味時，西方這種字眼也不再等於現代化。[44]

換句話說，到了二十世紀末，必須從全球角度來看現代化進程。但是詹明信的觀點有將內外部影響混為一談的風險，也未指明在日漸全球化的世界中，發展中國家的生存需求或手段。因

43 同樣地，呂彤鄰（Lu Tonglin）也概述楊德昌電影的主題關心城市是「一個與其過去斷絕的社會，同時又看不到可能的未來」。我認為這段話的意思是，在楊德昌的電影裡，台北至少是一個現代社會，卻宛如時間的真空，當下的歷史在建築和電影限制的空間化下被中止。請參閱Lu, *Confronting Modernity in the Cinemas of Taiwan and Mainland China*, New York and Cambridge, U.K.: Cambridge University Press, 2002, p. 119.

44 Fredric Jameson, "Remapping Taipei," p. 119. 另一件有趣的事情是，詹明信將電影英文片名*Terrorizers*改為*The Terrorizer*。我個人認為複數形式較為適當，如湯普森和鮑威爾在《電影百年發展史》裡所述。同樣的情形也發生在狄西嘉（Vittorio De Sica）的*Ladri di biciclette*（《單車失竊記》），這樣的主題詮釋似乎佐證其英文片名*Bicycle Thieves*，而不是*The Bicycle Thief*。

此，提到「假定的台灣認同」這個問題意識時，詹明信去除文化連結，說道：「西化的反面，並非直指中國的影響。」他更提出楊德昌的焦點應被視為「晚期資本主義都市化的例子，在當代典型的第一世界和第三世界都市結構中**處處可見**」。[45]

　　詹明信的論點非常有力，就《恐怖分子》上映的二十多年後來看更是如此。跳脫地區座標，對於所選的身分認同自我確認及歸屬，是後現代「新族群」（neoethnicity）概念的關鍵，[46]實際上強烈地暗示了全球化吞噬一切的力量。按照詹明信的看法，那樣的過程發生在各種不同的脈絡當中，因此並非同時進行。也就是說，即使國際交流和傳播持續強化，特定國家／實體的社會和文化面向也不會失去自身的特徵；相反地，卻得以在全球化世代更強烈地與之抗衡。簡言之，「國族性」的框架，並不會在短時間內被拋棄。以這個觀點來說，詹明信也許為了讓理論框架完整而省去電影中某些細微之處，卻忽略了得以闡明台灣特定脈絡重要意義的觀點。我對《恐怖分子》的關注，便是分析如何理解電影裡「假定的台灣認同」雛形。畢竟，電影的出現必有其背後的歷史脈絡。

　　《恐怖分子》的劇情設定在當代台北，敘事相當複雜，多條看似無關的故事線，交錯編織出爆炸性結局——或者說得更貼切，數個開放式的結局。正在等待兵單的年輕男子小強很喜歡拍

45　同上，頁119-120。

46　同上，頁120。這裡詹明信參考蕾娜塔・莎莉賽（Renata Salecl）對南斯拉夫脈絡裡新族群性的討論。

攝城市的照片。在一次警察攻堅過程中，小強意外捕捉到混血少
女淑安（落翅仔）的倩影。淑安順利逃脫，男友則遭到警察逮捕
（原因不明）。淑安回到家後被母親禁足（她母親仍對自己的美國
男友、女兒的生父念念不忘）。淑安開始肆意撥打惡作劇電話，
有時謊報要自殺，有時捏造故事、向電話彼端的妻子謊稱自己與
她們的丈夫有染。其中一對夫妻分別是等待升遷的醫院檢驗師李
立中，以及在文學獎截止期限前遭逢寫作瓶頸的小說家周郁芬。
一通電話引發一連串事件，最終導致李立中和周郁芬搖搖欲墜的
婚姻崩解。望眼欲穿的升遷落空，李立中決定找出落翅仔淑安。
故事以急轉直下的步調加速混亂開展，最後電影驟然收場，留下
幾個截然不同、又懸而未決的結局。

　　若說侯孝賢主要關切電影與時間，楊德昌則針對空間。兩
位女主角遭受禁錮的狀態可給我們一些啟發。首先，周郁芬
的得獎小說——或應該說，電影大篇幅描繪她嘗試寫作的痛苦
過程——不只推動著敘事主軸，也象徵現代化中台北的女性位
置問題。詹明信曾說這個女性和作家的複合角色是「過時的反
身性（reflexivity）」。他論證：「對美學有所抱負者，皆嚮往成
為偉大的電影人，而非偉大的小說家。」、「文學的不合時宜
（anachronism），以及曾經令人玩味的各種矛盾命題。」詹明信繼
續說：「之所以能使《恐怖分子》在第三世界的電影作品中標新
立異，是因為當時第三世界仍有大量知識分子與作家，但以西方
觀點來說，或許不夠『現代主義』。」[47]至少對詹明信來說，「現代

47 同上，頁123-124。

主義」之於美學運動及其實踐者，無可避免地受全球各種地緣政治位置的困圍，這兩者之間有很大的矛盾。簡單地說，周郁芬代表的便是第三世界藝術家面對全球象徵秩序（symbolic order）的僵局或困境。

先回答一個簡單的問題：現代主義在八〇年代的台灣扮演何種角色？首先「現代主義」最初是在西方脈絡中出現，根據西方脈絡而生的標準與符號對其他脈絡未必適用。也就是說，依詹明信所言，現代主義的特殊體現，像是二、三〇年代的表現主義、超現實主義和無調音樂，都無法解釋八〇、九〇年代所謂第三世界的藝術和文學趨勢。然而，更重要的是，與詹明信觀察到的不合時宜相反，在台灣，直至今日文學寫作仍保有商業收益，也仍是值得尊敬的行業。金石堂書店於八〇年代早期開始在全島開設連鎖店，《恐怖分子》的框架便是建立在這樣的脈絡中，作家甚至開始在文藝活動中逐漸占有一席之地，並在流行文化市場扮演要角。自九〇年代起，誠品連鎖書店成為最具影響力的文化推廣者，進而證實這個現象。

在這個脈絡之下，《恐怖分子》裡的作家角色並不牽強，也絲毫不顯過時。周郁芬的寫作危機表達電影所要檢視的中產階級生活重要面向。她一方面代表新的中產階級，由年輕和受過良好教育者組成（周郁芬曾就讀最高學府臺灣大學），另一方面也解釋了性別規範，尤其是台北高速發展的都市環境對於女性的禁錮。這加諸在《恐怖分子》女性角色的空間禁錮究竟是什麼？一開始似乎難以察覺，因為周郁芬其實是出於自己意願待在家中寫作。沒有子女的周郁芬所從事的生產工作，迥異於《養鴨人家》

裡照顧鴨群的小月和《汪洋中的一條船》裡自我犧牲的妻子。從較為個人的層次看來，周郁芬的禁錮並非被強迫的，也不是因為她無法在工作場合工作獲得經濟獨立，而是一種自我禁錮。身為一位受過教育的女性，還有個收入穩定的丈夫，她有選擇**不**工作的自由。反觀四年之前，電影中再現的都市中產階級卻不大相同，像是《光陰的故事》裡〈報上名來〉段落中的夫妻，即便是雙薪家庭，仍僅能勉強維持中產階級生活風格。我們稍後將繼續檢視，在家居及公共空間中，電影如何再現這個新興富裕階級。

　　淑安的例子也許能更進一步詮釋女性禁錮的問題。歐亞混血的女性角色，體現了先前十年美國軍隊駐守台灣的歷史殘留。電影裡只有一次心照不宣地提到她姓名不詳的父親，當時淑安在逃避警察追捕的過程中傷到腳踝，母親將她從醫院接回家。極為沮喪的母親，捲起手邊的雜誌就往淑安身上打。「妳是沒有人要了，還是沒有人管了？」母親大叫，「妳要是那麼有辦法，為什麼不乾脆離開，像妳爸爸一樣，永遠不要再回來？」淑安的問題，似乎源於她自幼無父的家庭。以寓言的層次來說，她的困境進而延伸成一種無根狀態。淑安的混血背景使得她幾乎不可能歸屬於任何一種在地性。

　　陷於從事特種行業而受輕賤的母親和身分不明的父親之間，困在物質富裕和心理貧乏的矛盾世界裡，唯一的容身之處就是她四處遊蕩的城市邊緣。一卸除腳上的石膏，淑安馬上逃家，逃離她的母親和所有與其身世相關的恥辱，重回恣意妄為的生活，利用身體賺錢。一位有暴力傾向的男客，被她用暗藏在牛仔褲口袋的小刀刺傷，後續的命運不得而知。淑安似乎沒有未來、沒有志

向，也沒有希望。母親與少女兩人有著驚人的相似之處：母親以前賣淫，取悅占有經濟優勢的在台美軍，最後除了私生女一無所有；女兒則深陷於台北這個都市叢林，過一天算一天，走一步算一步。

　　我們可以說，淑安的存在有著「此時此地」的即刻性：試圖逃離她無法拋棄的過去，卻又沒有真正的未來供她追求——我稱這種處境為「不可能的當下」（impossible Now），在第六章會更深入討論。在城市裡生存的手段和伎倆，只足夠她過一天算一天、走一步算一步。周郁芬分別對丈夫和後來的情夫重複抗議著「你不懂」，顯示出中產階級價值相對的不快樂，即便她自身也無法理解。這樣的無能為力，在她迫切想成為得獎作家、取得文化資本的企求上，充分地表現出來。相較之下，淑安的靜默意味深長地傳達出都市生活裡價值的喪失。這兩位女性都面臨了某種實質的禁錮：淑安先是腳踝受傷，接著又被母親軟禁家中；周郁芬則受自我期許、以及藉由寫作求得文化資本的欲望所羈絆。她們另一項共通的重要狀態：兩人皆困陷於存在的進退兩難。再次引述詹明信的話：「因為她們帶有都市性，並透過台北這個特別的城市框架來表現。」[48] 這裡我們終於到達《恐怖分子》主題和美學的核心：城市以及都市空間的電影再現。

* * *

　　若說《戀戀風塵》帶領觀眾從時間上思索台灣近期的過往，尤其是國族的過渡歷程，《恐怖分子》則無所畏懼地穿越都市的

48 同上，頁147。

璀璨光芒，直視空間上的分隔和疏離。我針對周郁芬和淑安的分析已提到這些。透過另一組對照：作家的丈夫李立中和無所事事的富家子攝影師，我們可以察覺更進一步的跡象。攝影師隨意地拍照，李立中則一心一意沉迷於升職而與世隔離，兩者之間並無太大差異，雙雙流露出同等的事不關己和漫不經心，實為都市疏離的縮影。舉例來說，在一場為時許久的戲中，攝影師站在天橋上，用遠攝鏡頭隨機拍攝往來行人的身影。此景的最後一個鏡頭，是他的攝影機搖搖晃晃地吊掛著，下方車潮仍川流不息，全然不受他的存在影響。同樣地，在影片開場時，李立中開車經過淑安身邊，槍戰之後，又經過警車和救護車。犯罪現場的警探剛好就是李立中的兒時好友，兩人可能擦肩而過卻毫不知情。李立中和攝影師沉浸在自己的世界裡，對外在世界漠不關心，由這點看來，即使兩位男角比片中女性多了一點機動性，卻同樣與所處的外在環境缺乏真正的連結。

　　李立中與周郁芬的婚姻又是另外一個例子，反映出《恐怖分子》中所有角色之間無所不在的疏離狀態。李立中執迷於自己的升職、對妻子的失意沮喪視若無睹，使得他與攝影師同等疏離。當他面臨錯失升遷良機、婚姻決裂，被習以為常的人事物所背棄，徹底與周遭環境脫節的李立中終於完全崩潰。夫妻之間無法跨越的鴻溝，在兩人的第一場戲便已露出蛛絲馬跡。中景鏡頭拍攝周郁芬在早晨醒來，下一鏡是她坐在床沿，接著攝影機開始慢慢向左移動。攝影機先越過一堵厚牆，牆的大片暗色主導了整個畫面，鮮明分隔著兩個空間，接著鏡頭才帶到陽台上正在做伸展操的李立中。攝影機繼續跟著李立中移動，到達前門，他坐下穿

鞋子的同時，攝影機向前推進，將他框進中景。有點突然地，李立中開始直接對鏡頭講話，接著鏡頭迅速切到坐在椅子上的周郁芬，目光朝著畫面外，最後再一個反轉鏡頭回到李立中，結束這場戲，有效運用電影手法呈現他們漸行漸遠的關係。

反轉鏡頭手法在這部電影裡一再出現，卻無意將裂成兩半的劇中世界縫合成一個整體。的確，隨著敘事進展，這對夫妻間的隔閡只有愈來愈大，隨著電影的腳步，形式上的機制成功地在畫面上實際分隔了李立中與周郁芬，尤其在他們共處同一景框時，營造出更深刻的疏離感。這在電影裡出現四次。第一次發生在周郁芬與前男友出軌，而李立中為了確保升職、背叛同事之後；第二次和第三次在周郁芬準備搬出房子時的間隔景框；最後一次呈現李立中極力想要挽回周郁芬，在大庭廣眾之下抓住她的手臂，卻被斷然拒絕和羞辱。

在都會的種種孤立疏離之中，空間分隔的概念清晰可見，特別是當李立中無法挽回妻子，在公眾面前爆發，更是顯露出不祥的徵兆，指向搖搖欲墜、甚至可能全盤毀滅的局面。台北市中心隨處可見的天然氣儲存槽，時時提醒著都市生活安危的威脅，怵目驚心地象徵著迫在眼前的災難。除了李立中與周郁芬破裂的婚姻，還有其他潛在危機的實體表徵。陳儒修評論其中一場戲：周郁芬去高聳的辦公大樓找前男友小沈，在他們回憶過往時，周郁芬上前一步，推開窗戶，此時有兩個洗窗工人站在吊掛的平台上，玻璃上出現他們的影子。這個鏡頭洞察了看似富足的社會下，網狀結構暗藏的不均。根據陳儒修的說法：「剎那間，室內／室外，中產階級／工人階級，美好的回憶／殘酷的現實等形成

辯證式的對比。」[49]在階級與個人之間，財富和資源失衡的社經分配下，怒火終將一觸即發，導致電影如噩夢般的結局。

* * *

　　或早或晚，《恐怖分子》裡的每一位主要角色，都將從睡夢中驚魂未定或惶惶不安地醒來。一場猛然的清醒，展開了最終、也許是最引人入勝的一場戲，緊接而來又一次的乍醒則為電影收場，留下令人頭暈目眩的多重結局，像是永遠醒不過來的噩夢。李立中喝了一晚的悶酒，說了一些自欺欺人的謊話，佯稱自己升了職，不在意周郁芬的離去，接著他就在警探朋友的宿舍沙發上睡著了。當晨曦微微透進蚊帳，警探仍在輕聲打鼾，李立中靜靜地坐在沙發上，淚水滑落臉頰，旁邊有一台老舊的電扇嗡嗡吹著。下一幕是一名學童從李立中的上司主任身邊快速跑過，接下來是第一個驚人畫面，先響起一聲巨大槍響，下一顆鏡頭就是主任倒臥在汽車旁，痙攣抖動。冷血殺害主任後，李立中找上周郁芬和男友小沈，他對小沈開了兩槍，離開之前又射碎周郁芬身旁的鏡子，嚇得她魂飛魄散。接著——但這是在兩起謀殺之後嗎？——李立中在大街上徘徊，沒有任何行人察覺他的不對勁。他尋找淑安的過程，則是以極有顆粒感的鏡頭呈現，看起來就像紀錄片，同時有超現實的氛圍。電影的高潮便是當李立中與淑安共處的飯店房門被踢開，此時又爆出一聲槍響。快速剪接鮮血濺上牆壁的畫面。就在我們以為李立中已完成他的復仇任務時，卻發現

49 陳儒修著，《台灣新電影的歷史文化經驗》，頁104。

其實不然，原來李立中是在警探朋友所屬派出所裡的公共澡堂舉槍自盡。

更眼花撩亂的還在後頭，當李立中被發現陳屍於警探浴室，鮮血和腦漿從牆上滑落，電影鏡頭急速切到周郁芬忽然從睡夢中醒來。究竟這全都是一場夢，還是多場不同的夢？又是誰的夢？難道是李立中因為無法採取實際的報復行動，只好想像著復仇，最後再用子彈射穿自己腦袋？還是警探在前一晚察覺朋友的怪異行徑而做的噩夢？抑或是周郁芬在夢中重新演繹她的得獎小說？這紛擾的謎團看來是刻意設計——不只是為了迷惑觀眾，也是為了做出最後、可說是最重要的宣言，一如犀利的片名所宣示的：所有人物都可能是恐怖分子，威嚇著他人，也虐罰著自己，他們交纏的命運在這都市地獄裡無處可逃。

一開始從攝影師的窺視衝動出發，透過攝像機器入侵他人生活，這部電影時時提醒我們，所有人物的行為與互動皆潛伏著毀滅性暗潮。攝影師為了不明所以的執迷離開女友，而她不只清除掉屬於攝影師的物品，還劃傷自己手腕；小沈離婚後，在周郁芬向他傾訴生活的困境時，趁虛而入橫刀奪愛；周郁芬無法接受自己寫作才華平庸，將所有矛頭指向對她漠不關心的丈夫；最後，淑安隨機又不負責任地攻擊別人，不顧後果，即使她母親也只能訴諸肢體暴力來對待女兒，並將她囚禁在家，自己則一心一意陷入往事當中，懷想不可追的過去。觀眾一路猜測凶手，試圖釐清片名中的恐怖分子所指何人，直到最後當每件事都走了調，我們才意識到：任何人跟每個人都可能同時是施暴者也是受害者。究其根本，受困於人際疏離和空間分裂的糾纏之網，對這座城市的

居民來說，台北才是真正的恐怖分子。當所有城市居民同為一體卻又各自分離，深陷其中受窒悶圈禁和隨機暴力所苦，何者會先瀕臨毀滅？城市？還是居住其中的人？

* * *

不同於侯孝賢，楊德昌並不經常使用遠景鏡頭；他喜歡的攝影機距離是中景。搭配遠攝鏡頭拍攝中景畫面，這樣的風格選擇，產生分裂和窺視之感。這種技法的例子在《恐怖分子》中處處可見。例如：淑安在商業區遊蕩一景，以及李立中走在橋上尋找他意圖殺害的對象，就是其中兩個顯著的例子。這兩場戲看似依循新寫實主義傳統，甚至是歐洲藝術電影與法國新浪潮傳統，特色諸如外景拍攝、晃動又未經修飾的攝影等等。但尤其在了解這部電影主要傳達的訊息是嚴峻的都市光景後，這部電影又是如何呈現出具體的真實環境空間？

一連串鏡頭有助於描繪台北的電影空間配置。首先，周郁芬與小沈在公園裡會面，是電影中唯二出現的「自然」景觀之一（另一景是攝影師富裕家庭的郊區別墅）。第一個鏡頭很特別，周郁芬站在景框的最左側，也面向左側。背景的樹木排成複雜線條，加上郁芬在這構圖裡的姿勢，似乎暗示小沈站在景框外的右側。一段相當長的鏡頭拍攝她的獨白後，下一顆鏡頭卻讓觀眾困惑了，因為小沈其實就站在她身旁，站在她左邊。另一個例子是快到結尾時，李立中在街上徘徊，似乎是在搜尋淑安。我們先在人群當中看到他，接著看到淑安的皮條客／男友，最後接到淑安自己。這三個鏡頭都是高角度的遠攝鏡頭，失焦的背景並未說明

他們是否在同一地。然而，第四顆鏡頭又回到李立中身上，透過明示三個人物間合理的空間關係，以及強調台北都市環境中命運交織的網，為我們指出方向。下一顆鏡頭顯示皮條客／男友站在旅館走廊，沮喪地發現淑安以口香糖作為暗號的房門竟上了鎖，偏離了原先的計畫。敘事模糊性並未因此犧牲，因為台北是個抽象又包羅萬象的地點，這樣的時間壓縮其實提升了空間同時性（spatial simultaneity），將線性因果關係的關聯降到最低。也就是說，最終，人物與環境在同時發生的空間錯置中共存，造就了他們之間的關係與互動。

新電影之死

　　F-16戰機組成的飛行表演隊劃破天際，長空之下男女老幼聚集合影，背景歌曲《一切為明天》由紅極一時的流行歌手蘇芮演唱，副歌琅琅上口。這支音樂錄影帶由侯孝賢製作，並與新電影重要舵手陳國富和吳念真共同合作，不僅在電視上播送，也在電影院中接續國歌之後放映。這支軍校招生廣告短片受國防部委託製作，於1987年10月首播後，[50]影評人立即紛紛撻伐，譴責這部影片毫不羞愧地向國民黨政府意識型態妥協。製作團隊駁斥這項指控，有人引述「台灣電影工業的複雜環境」（吳念真和焦雄屏），有人則極力否認具有任何「意識型態」意涵（侯孝賢）。

50　這起爭議記錄在《新電影之死》一書，由迷走與梁新華編著，台北：唐山，1991，頁29-78。

　　影評人迷走認為《一切為明天》標誌著新電影之死，並提出三項指控：第一，這部片代表著「商業手法包裝下的反動潮流」；第二，電影工作者「製造偽時代記憶」；第三，今日（新電影所象徵）的「進步」美學，「可能是明天的新保守派」。[51] 現在看來，迷走的批評強調新電影複雜的辯證性，也是日後電影持續探索的主題：藝術與商業主義之間的電影工業、藝術與政治之間的電影，以及最重要的，歷史與記憶之間的電影。

　　本章主要討論侯孝賢與楊德昌在八〇年代的作品，以時間和空間的角度，展示新電影的美學風格。從侯孝賢的時間回顧到楊德昌的空間錯置，很顯然地，此時期的台灣電影向內凝視著這座島嶼本身。即使乍看之下影響過去幾十年電影攝製的跨國力量似乎不如以往顯著，但若就此忽略新電影在國際脈絡下對於風格主題的探索，又有欠妥當。新電影運動壽命不長，後續幾年的遺緒卻生動展現出台灣電影對於其身分認同持續不輟的探求。以國族性來說，一方面抗衡殖民歷史和後續自中國移占的國民黨政府統治，另一方面又要對抗全球化力量入侵，及其強加於本地空間的電影建構。以下兩個章節，將會從時間和空間層面，將我的分析延伸至九〇年代和之後。

51 迷走著，〈《一切為明天》的幻象：一個歷史意識與文化自覺的危機〉，收錄於迷走與梁新華編著，《新電影之死》，頁39-46。

前往島嶼的單程票

王童作品中的回顧式電影敘事

回憶，或電影敘事的模稜兩可

　　王童的《香蕉天堂》（1989）是關於國民黨軍人被迫移居台灣的通俗劇，描述從 1949 年到 1989 年，橫跨四十年歲月的顛沛流離與身分喪失。主角叫作門栓，他四十年來一直假冒李麒麟的身分，接手李麒麟在政府部門的各種職務，甚至代替他養育家庭。共產中國與國民黨台灣在政治上分道揚鑣，使得包括門栓在內的上百萬人民與所愛之人斷了聯繫，直至八〇年代晚期戒嚴解除、逐步重啟兩岸交流，情況才有所轉圜。這部史詩般鉅作的結局尤其耐人尋味。前一晚，門栓跟李麒麟的父親通電話，這一場戲曲折複雜、情緒高張，門栓與他假扮的身分李麒麟終於合而為一；他一下啜泣，一下哭嚎，請求父親原諒自己並未攜父親一同逃至台灣。很明顯地，他不只為李麒麟哭，也是為他自己哭，也許，更是為了所有遭逢相同命運的天涯淪落人而哭。畫面接著跳到隔天工作時，門栓／李麒麟正發著愣，此時一名同事揶揄他用來申請延遲退休的假文憑露出破綻，其他同事則聚集到他桌邊，他們的聊天聲漸漸淡出，攝影機慢慢推進，前景兩人黑影包夾，最後定格在他的臉部特寫上。

　　但這不是電影最後的影像。當主題曲在背景幽幽響起時，門栓／李麒麟的特寫臉孔突然被另一張靜態影像取代，這影像一直留到電影的尾聲。這張幾乎全為墨綠色的影像，從高角度呈現一男一女走離觀眾的背影，他們走進一條地下道，前景很明顯是黑暗的階梯，階梯的形狀與幾秒前門栓／李麒麟特寫時的兩個黑影吻合。奇妙的是，這最後的影像並不是電影裡的場景，這是一張

與劇情無關的影像，頓時讓人重新思考之前所有劇情敘事。

　　這部電影從國民黨部隊撤退至台灣開始，敘述人物們被迫移居，儘管定居台灣的過程緩慢又痛苦，之後終於塵埃落定，安頓下來。雖然接二連三的不幸遭遇使得其中一個角色從此精神錯亂，但到了電影落幕時，門栓／李麒麟一家已然成為八〇年代晚期台灣典型的中產階級家庭。乍看之下，《香蕉天堂》的陳述手法頗為傳統，事件按照時間順序逐一發生，然而，先前所提到電影最後的那張影像，卻可能開展完全不同的分析。首先，接近電影完結前的停格畫面，門栓／李麒麟的表情看來悵然若失、鬱鬱寡歡，讓人不禁懷疑之前的場景都是他心裡大規模的倒敘。可是這點或許只有部分為真，因為電影呈現的事件絕大多數都不是來自他的視角；例如門栓／李麒麟與同袍久別多年再度重逢的那一整條敘事線，就並非採取他的視角。再來，全片最後的影像裡，地下道中那對無從辨認的男女，引起觀眾對整個敘事的注意。他們是誰？他們從哪裡來？又往哪裡去？劇情敘事因此受到動搖，看似透明的敘述也被先前未曾出現過的敘述來源干擾。最重要的是，從電影開頭直至門栓／李麒麟的定格畫面之間，原已建立起的向前（forward）軌跡，突然逆轉，變成**反向**（backward）的運動，可能是門栓／李麒麟的回憶倒敘，或透過某個不知名對象作為隱含的敘事中介。總之，儘管敘事者身分不明，《香蕉天堂》必然是一場返回歷史過去的回顧。

　　當然，若以為電影至始自終出現的各個論述並非電影創作者或是電影機器的刻意安排，未免天真。的確，在片尾演職人員名單開始之前插入了一張冗長字卡，回頭闡釋整部電影的主題。字

卡描述台灣香蕉的經濟價值自 1973 年開始走下坡，接下來十年生產過剩，最高紀錄在 1987 年銷毀香蕉八千五百公噸。字卡不勝唏噓地表示：「這種亞熱帶特產水果的黃金時代至此埋入歷史。」於是，屬於過去的事物成為這部電影敘事的主題，而那個時代的過往，則被安置於台灣受到國際經濟牽動的脈絡之下。對於過去的複訪，流露出試圖努力面對人事物變遷的渴望。最後，比起胸有成竹，字卡更顯無可奈何地打上：「慣於吃苦和忍耐的中國人則繼續迎向一切更好的將來。」對此時此刻隱藏的不滿，只能寄望於更美好的將來：過去如何造就了今天的我們，已然明瞭，但好的生活、**更好**的生活，依然在殷殷期盼的未來。

* * *

　　時間的緊張狀態勾勒出本章的中心論點。藉由討論王童電影中的台灣殖民時期與現代化記憶，我認為電影中反向的時間運動是台灣電影再現現代性的典型特徵。台灣紛擾不休的「國族」歷史中，複雜的殖民歷史仍然存在，想要釐清現在，就必須**回顧**過去。台灣電影的現代性必須透過建構與想像的敘事過程來表現這組複雜的時間性。王童的「台灣三部曲」包括《稻草人》（1987）、《香蕉天堂》（1989）和《無言的山丘》（1992），這三部電影最初以同一計畫構思而成。完成這三部曲的三年後，王童拍攝自傳性色彩濃厚的《紅柿子》（1995），電影中個人記憶與國族歷史相互交織，與先前的三部曲緊密相承。這一系列作品提供了可觀的研究素材，讓我們得以精細分析台灣電影如何在後殖民脈絡下透過各式各樣互相連貫的敘事策略和形式手法來再現現代

性。這些敘事上的變革，凸顯了後殖民主體的難題和其錯綜複雜的歷史位置性（historical positionalities）；這些變革也顯現出，作為國族電影的台灣電影面臨著同樣棘手的問題，對內得試圖釐清自身的殖民歷史，對外又面臨日漸高漲的全球化壓力。

　　接下來，我將從有別於第四章的角度，重新爬梳台灣新電影的歷史背景。藉由審視電影歷史書寫在概念與實務上的轉變，我認為公眾歷史和私人記憶間的張力，是這波電影運動早期最顯著的核心模式。當各種認同位置（identificatory position）一一出現，串聯起分歧並相互拉鋸和折衝的集體與個人歷史，使得這種大眾之於私人的緊張狀態更為盤根錯節。在這個歷史張力的交會點，我聚焦於王童的台灣戲劇，來討論回顧式電影敘述。

「新的」的歷史書寫

　　許多研究新台灣電影的影評人和歷史學家，都認為此運動早期的電影作品中可以看出一個共同特色。小野是新電影的發起人之一，也曾為1986年《恐怖分子》等多部重要電影編劇或撰寫影評，他便提出：「這種整理台灣過去經驗的心情與電影作者的成長背景是完全緊密結合的。」他甚至預言新電影的創作者最終會拓展其電影裡的再現來整理「更廣泛而雜亂的中國人的經驗」。[1]這樣的說法顯示出，電影透過再現個人經驗來反映集體歷史。因

1　小野著，〈新電影中的台灣經驗〉，《一個運動的開始》，台北：時報文化，1986，頁241。

此，這些新電影的共同性，取決於電影創作者相仿的年紀和背景。介於個人和集體之間，「成長」成為八〇年代台灣電影的重要主題。[2]

焦雄屏也特別注意到新電影創作者的「個人成長」與「台灣的快速轉變」兩者齊頭並進：

> 因此，他們的集體特色便是對舊有生活的反映與懷舊；同時，他們都對當代生活和現代化感到某種不滿……唯有了解這種創作上的執迷，我們才能理解為何這麼多電影，即使是描述當代社會，仍然追尋過去和回憶。從這點來說，旁白敘述常常帶出主體記憶，而且……已成為一種幾乎不可或缺的手法。[3]

焦雄屏在此解釋，成長主題與相對應的電影風格互有關聯。對她來說，「旁白敘述」在電影裡表現出主動記憶（active remembering），將歷史的過去帶進電影裡的現在，也就是被陳述的當下。此外，有鑑於當時仍處於戒嚴時期，政治禁忌重重，這

2　同上，頁240。另請見焦雄屏編著《台灣新電影》中的〈台灣經驗〉部分，頁281-313。這部分涵括分析早期重要導演如侯孝賢、楊德昌、王童的影評。焦雄屏的導論與羅偉明在1983年撰寫的剖析電影之文章，都強調「成長」主題。

3　Hsiung-Ping Chiao（焦雄屏）, "The Distinct Taiwanese and Hong Kong Cinemas," in *Perspectives on Chinese Cinema*, edited by Chris Berry, London: BFI Publishing, 1991, p. 158.

樣的政治環境擠壓了述說現況的創意空間，「旁白敘述」的電影手法更是「不可或缺」。

電影再現如何將個人經驗帶入大眾範疇，而批評論述又如何將個人經驗的再現解讀為集體記憶的體現，皆深受政治脈絡所影響。舉例來說，論及侯孝賢八〇年代的作品，鄭樹森（William Tay）稱成長主題為「啟發的意識型態」。他主要論證侯孝賢「成長主題的實現透過精巧地脈絡化，悄然組成了在台灣成長、並隨著台灣一起從農業社會前進到新興工業化經濟的集體記憶」。[4] 含蓄而委婉，彷彿這項回溯台灣發展的論述實踐計畫必須小心翼翼地完成。換句話說，我們可以察覺，侯孝賢的風格在此產生了迂迴且冗贅的特定效果，可說是電影處於該政治脈絡下在論述層面上的徵候。

從小野、焦雄屏，再到鄭樹森的評論，對於如何解讀八〇年代新電影個人成長主題中的政治影響，以及如何為個人記憶賦予歷史重要性，都懷有暗潮洶湧的焦慮。然而，當1987年解嚴，尤其是在侯孝賢1989年的《悲情城市》上映後，頗受壓抑的評論口吻隨之改變。葉蓁指出這部電影標誌了一種新歷史書寫的開端，所言甚是。在有關侯孝賢台灣三部曲（其中《悲情城市》為三部曲的第一部）的討論中，葉蓁運用後現代觀點將歷史看作由「成千上萬微不足道或茲事體大的小事件」組成的星

4　William Tay（鄭樹森）, "The Ideology of Initiation," in *New Chinese Cinemas: Forms, Identities, Politics*, edited by Nick Browne, Paul G. Pickowicz, Vivian Sobchack, and Esther Yau, Cambridge, England: Cambridge University Press, 1994, p. 158.

叢（constellation）。《悲情城市》藉由聚集「傳統歷史書寫……與那些通常被屏除在外的部分……之間的對話」展現一種小歷史。[5] 也就是說，新興歷史書寫關照那些過去未被呈現出來的複數歷史，讓這些歷史與官方歷史相抗衡──官方歷史在此就是國民黨政府的歷史、早自五〇年代《黃帝子孫》之前與之後的「一個中國」的大歷史。有鑑於此，台灣新電影整體來說「透過開創性的嘗試，建構『台灣經驗』的歷史再現，有助於清楚地定義台灣『國族』，為台灣人的『人民記憶（popular memory）』爭取電影空間。」[6] 對葉蓁來說，侯孝賢的電影尤其體現一種新歷史書寫，因為「（他的電影）對於重新檢視台灣歷史貢獻良多，使得台灣『國族』的全新面貌應運而生，藉由展現組成當代台灣身分認同的複雜多重背景，來挑戰國民黨的中國血脈迷思」。[7]

　　葉蓁的欣喜之情溢於言表，尤其是她如此熱衷地認為，在更大的國族建構計畫中，電影再現有助於組成新的國族認同。不過，問題在於這樣的說法實際上不過是用一個大敘事（grand narrative），來取代另一個大敘事──「明確的台灣認同」（distinctly Taiwanese identity）取代了「中國血脈」（Chinese consanguinity）。儘管葉蓁將國民黨政府統治納入台灣多重背景的一部分，焦點卻已然轉向內部新興的聲音（暗指「真正」的台灣

5　June Yip（葉蓁）, "Constructing a Nation: Taiwanese History and the Films of Hou Hsiao-hsien" in *Transnational Chinese Cinemas: Identity, Nationhood, Gender*, edited by Sheldon Hsiao-peng Lu, Honolulu: University of Hawaii Press, 1997, p. 143.

6　同上，頁140。

7　同上，頁160。

人）如何從外來舊有、壓迫的聲音（中國大陸人）中，重新取回自身的歷史權威和正統性。

在這個脈絡裡，成長或是個人記憶成為一種掩飾、一種文本平面，讓社會、文化和政治可以重新寫成另類歷史（alternative histories）。然而，對吳其諺來說，以個人作為比喻，是台灣新電影最凸出的特性，但正因如此，也成為其最大的侷限。他認為，八〇年代新電影的歷史再現，大多是「庶民」口中說出的「人民記憶」，與台灣霸權（國民黨政府）相對立；葉蓁的論述正可作為例證。這樣的二分導致電影特別關注各弱勢族群的代表團體（像是勞工、國民軍隊與榮民、「台灣人」），卻忽略真正的「整體性」，概念上來說，這種整體性包羅台灣無數的複雜群體與社群，以及他們交錯的背景和共同的未來。吳其諺進而認為，由於過於強調個人成長經驗，「集體經驗的複雜性，因為影片再現過程中的省略、化約，因而在群眾記憶中縮小、淡忘、淺化，以致在認知凍結消失。」[8]也就是說，所謂「台灣」經驗只是其整體經驗的縮減版，因為特定電影創作者的個人記憶——尤其是與國民黨官方歷史相抗衡的個人記憶——在電影再現領域中占有特殊地位；在反對的年代，反而成為一種逆向歧視。

集體性與個人性之間的拉扯在此尤其奇妙，原因有二。從歷史來說，上述評論態度的轉變，確實反映台灣政治環境的變遷（小野、焦雄屏、鄭樹森）。隨著政府審查制度的鬆綁，電影分析

8　吳其諺著，〈台灣經驗的影像塑造〉，《電影欣賞雙月刊》，第8期，第2號，1990年3月。

終於得以直言不諱地進行批判（焦雄屏、羅偉明）。另一方面，從歷史書寫的角度看來，人民記憶作為個人成長故事，或是歷史敘事嵌入私人家族歷史等特殊做法，開始助長對抗官方故事。然而，由於其特殊的觀點，以及受侷限的再現，這類歷史書寫終將漸趨過時（吳其諺）。

為了擺脫這樣的兩難，陳光興提出了一個頗具爭議性的框架，用以分析台灣新電影的歷史複雜性和歷史書寫的棘手性。在他的文章〈為什麼大和解不／可能〉中，陳光興討論吳念真的《多桑》（1994）和《香蕉天堂》兩部電影，他提出，盛行的「本省人」和「外省人」二分法，**唯有**在考量到兩者分別代表的「情緒結構」時，才具有歷史意義。陳光興斷言，冷戰政治在二戰後成為外省人歷史經驗的核心，殖民主義則牽制著台灣本省人。他如是說：

> 因為主體（本省人與外省人）活在不同的「情緒」結構之中，殖民主義與冷戰這兩個不同的軸線製造了不同的歷史經驗，這些結構性經驗身分認同與主體性，以不同的方式在情緒／情感的層次上被構築出來。[9]

9　陳光興著，〈為什麼大和解不／可能？——《多桑》與《香蕉天堂》殖民／冷戰效應下省籍問題的情緒結構〉，《台灣社會研究季刊》，第43期，2001年9月，頁55。本文之後還有英文版，請參閱 Chen, "Why is 'great reconciliation' im/possible? De-Cold War/decolonization, or modernity and its tears," 分為兩部分，收錄在 *Inter-Asia Cultural Studies*, vol. 3, no. 1, 2002, pp. 77-99，和 no. 2, 2003, pp. 235-251。

　　這樣的平行論至少凸顯出台灣當代歷史與其現代化歷程中，三組相互抗衡又交互影響的因子：台灣人或是大陸人身分認同、日本是殖民者還是侵犯者，以及最後，冷戰政治是反共產主義還是支持國族主義。可以確定的是，陳光興的論點更加仔細看待台灣經驗，而非只如先前討論的觀點，陷在個人與集體的二分之間。

　　可想而知，陳光興的論點遭受許多挑戰；以我之見，這樣的辯論十分有建設性，有助於開展多種可能，來理解所謂的「台灣經驗」。《台灣社會研究季刊》刊載了陳光興這篇備受爭議的文章，同期也另外收錄五篇文章直接回應他的論點，每篇文章都為台灣的歷史和現代性更增添一層複雜性。例如邱貴芬堅持仔細檢視分別存在於本省人與外省人類別下的內部差異，她認為，雖然國民政府傳播的「中國」概念影響了所有生於二戰之後的人，但無論他們是本省人還是外省人，年輕世代對日本殖民主義或冷戰政治，不再必然與舊世代想法一致，更何況本省人與外省人之間的分際已漸趨薄弱。[10]另一方面，朱天心則提起自己本省母親和外省父親的背景；[11]鄭鴻生討論自身複雜的家庭歷史，從晚清時期祖父移居台灣說起，接著敘述父母受日本殖民統治時的經歷，最後提及自己的國民黨現代美國式教育。[12]

<hr>

10 邱貴芬著，〈「大和解？」回應之三〉，《台灣社會研究季刊》，第43期，2001年9月，頁128。

11 朱天心著，〈「大和解？」回應之二〉，《台灣社會研究季刊》，第43期，2001年9月，頁118-199。

12 鄭鴻生著，〈「大和解？」回應之四〉，《台灣社會研究季刊》，第43期，2001年9月，頁140。

　　這些認同位置雖有點混亂，在歷史上卻各都站得住腳。位置性的折衝與爭論，凸顯出「本省人」和「外省人」這樣的標籤並不穩定；各種標籤都背負著多重歷史過往與交錯意義。也就是說，各種身分─類別皆代表其獨特的歷史和時間軌跡，與其他身分的縱橫交錯組成了台灣歷史的複雜之網，而這樣的歷史無法用一統概念的「國家」來一言以蔽之。要分析台灣的殖民歷史，我們必須關照到新電影的批判及歷史語言的複雜性。我針對王童電影的討論便是放在這樣一個交集點，必須以一系列再現和歷史書寫上的問題來理解台灣現代性和殖民性的歷史。換句話說，我不只描述電影敘述所表達的──故事和內容──也會檢視此敘述手法如何實踐──敘事功能、步驟和效應。

　　本章接下來部分聚焦於王童導演，他的作品至今在英語學界較少受到關注，將他的作品納入批評論述領域，可大幅增補現存文獻在此電影條目上至今仍有的遺珠之憾。我希望能跳脫可輕易理解和辨認的意識型態框架，例如另類敘事等同抵制壓迫性主歷史這樣的框架。藉由引入多方觀點，尤其是台灣本地電影評論界的看法，我以豐富台灣電影研究為目標，並透過精確的歷史書寫角度，更廣泛地理解電影如何體現歷史。

歷史的雙向道

　　王童於1942年生於中國，父親為軍中名將，1949年隨國民政府舉家撤退來台。他在新電影導演的特殊地位，並不只是因為混雜的個人背景使他介於本省人和外省人的二分之間。評論他電影

的影評人常形容他是「寫實主義」和「人文主義」者，他作品的風格「平順」、「沒有侵略性」，甚至「傳統」。黃建業就認為王童有別其他「意態激越」的新電影導演，焦雄屏則認為其他新銳電影有「在過度形式、風格自覺後，徒然成為手勢，內容空洞甚至虛假的毛病」，[13]王童則不然。總而言之，即使被認為是新電影運動的一員，王童常常被歸類為較溫和、不激進的電影創作者。

在與「中華民國電影導演協會」合作、討論台灣導演的著作中，中國電影學者陳飛寶詳細描述了王童的影像風格。有關王童的篇章中，陳飛寶使用含蓄而近乎曖昧不明的修辭，儘管只是隱微帶過，暗示台灣和中國之間的交互關係，在王童屢被提及的中間位置尤其顯明。陳飛寶直言王童不同於侯孝賢、楊德昌和萬仁等同輩，是因為：

（王童）在藝術探索中，除了以中國人的文化自覺，闡述對「人」無私的關懷為基調，注重本土性，也非常注重中國傳統的電影美學，和台灣觀眾的心理訴求和觀影的習慣，建立一種不疏離中國觀眾的敘述風格。[14]

在這裡，陳飛寶暗指台灣觀眾與中國觀眾之間存在著可能的差異，卻又小心翼翼地將雙方置於「中華文化」的大傘下，彷彿

13 請參閱評論王童1983年至1985年間電影的文章，收錄於焦雄屏編著，《台灣新電影》，頁221-231，尤其請見黃建業的章節，頁230，以及焦雄屏的章節，頁225。

14 陳飛寶著，《台灣電影導演藝術》，頁174。

那是個不言可喻的範疇。也就是說，陳飛寶雖認同台灣獨特的地方性，卻又努力找出美學的匯聚之處——廣義的「中華文化」——透過共通性的建立，將台灣的地方性，置於「中國」一統且不容質疑的整體文化景觀之下。王童的作品因此成為了通道或途徑，透過他的作品，其電影裡假定的中華文化便可來去自如。因此台灣的歷史並未與中國分立，反而成為中國歷史的一部分。

　　雖然我不贊同陳飛寶的史學書寫戲法，毫不掩飾地將王童的電影挪用至「一個中國」的政治企圖，但他卻使我們注意到，分析王童對台灣歷史的影像再現時，十分重要的幾個面向——敘事、敘述、攝影——這些在分析王童如何以影像再現台灣歷史時，都相當重要。我先從《紅柿子》開始討論，原因有二。一方面，電影的反向敘事運動約略表現出台灣自四〇年代晚期以來對現代化歷程的焦慮；另一方面，有關其歷史再現的爭論，凸顯了台灣九〇年代身分政治的問題。簡言之，《紅柿子》可被視為一個樞紐，王童影像論述的主要軌跡都在這部電影交會，也可就此延伸出更多討論。我特別要討論王童作品裡兩個常見的問題意識：電影敘事者與敘述手法、現代性的再現以及其「敘事的框限」（narrative containment），藉由並陳這兩組問題意識，我認為採取獨特的反向時間運動來進行敘事與敘述，最能闡明台灣電影裡的後殖民現代性。

敘述與回顧：歷史作為電影記憶

　　一如《香蕉天堂》，《紅柿子》開場明白地將時間點設定在過

去，那時是1949年，國民黨和共產黨政權之間的內戰邁入尾聲。國民黨軍隊的王將軍舉家遷台，據稱這只是暫時的權宜之計，戰後他們就能返鄉。他們離開了，卻再也沒有回去。這部電影的自傳色彩濃厚，描述王家在台灣的生活，從1949年到1965年，按照時序訴說王家歷史。這樣的故事可說是老生常談，乍看之下，敘述的情節內容也與其他故事神似，但是，這部電影的**敘述方式**卻說出一個大不相同的故事。

《紅柿子》片頭場景以黑白色調灰階處理，呈現王將軍短暫返家，接下來舉家移居台灣。王將軍在內陸某地作戰的同時，全家大小——由王太太和其母親帶領，加上一位保姆、廚師和將軍的副官——從上海登船，前往台灣北部的基隆港。鏡頭拍攝船航經台灣海峽時，後頭留下濺起的浪花，接著另一顆溶接鏡頭，拍攝軍隊卡車朝向隧道彼端的光明飛馳而去。電影開始後的十五分鐘，銀幕上才終於出現全彩，以遠景拍攝卡車駛出隧道，行經綠油油的稻田間。此時畫面上的字卡說明故事時空來到了「台北，1949年」。透過如夢般古舊的黑白影像，發生在中國大陸的一切，都被塵封於過去，而充盈整個銀幕的斑斕色彩，彰顯了敘事進行的現在、「當下」的狀態。

透過彩色與黑白區隔的時間框架，看似簡單明瞭，但黑白段落卻有一個重要例外。這場戲進行到一半的時候，王家人聚集在自家庭院，正準備動身前往上海，在這決定性的一刻，升降機鏡頭逐漸拉高拉遠，拍攝全家大小自前門離開，攝影機畫面停在極高角度的遠景，這組絕美的長鏡頭將片名所指的紅柿子樹聚焦於景框正中央，殘破的白風箏在樹梢上飄搖，遍布於枝頭與地上的

是一顆顆成熟的柿子，滿溢著一片濃郁的鮮紅色。

　　這個意象尤為醒目，因其刻意安排的手法導向多重的詮釋。[15]根據王童的說法，紅柿子「更象徵著這個家族的感情中心」，儲湘君將紅色的使用詮釋為傳達影像再現物體的「榮光」（aura）。[16]同樣，蔡佳瑾認為這黑白畫面中突兀的紅柿子意象，是「回憶敘述的核心」，是拒絕被遺忘的過去，也是反覆出現的視覺「母題」（motif），經由劇情裡的人物和觀眾的主動記憶互相成立。[17]另一方面，廖朝陽不將這於黑白畫面插入紅色的手法看作「創傷記憶的強迫回訪」，反而認為這是「符號化的療癒過程所產生的『父之名』被影像創作再度投射到過去的結果」。[18]這三位作者都聚焦在這意象的意義上──「符號」、「靈光」、「創傷」──卻未更進一步探討那些意義是如何以電影手法表現，尤其是從電影的劇情結構和敘事建構來分析。

　　除了為這個意象添加深層意義，我更關心此意象在電影的敘述過程中所扮演的角色，以及此意象在敘述中顯露出什麼樣的時間性問題。假使黑白開場鏡頭只是老調重彈，用以標示過去，突

15　評論家熱切討論這一幕。在2003年4月出刊的《中外文學》，第31卷，第11期，有一特別專題「族群、記憶、主體性：王童《紅柿子》專輯」，七篇文章中有六篇廣泛討論這個意象。我引述的三篇文章皆出於此專題。

16　儲湘君著，〈《紅柿子》，班雅明與回憶〉，《中外文學》，第31卷，第11期，頁45-46。

17　蔡佳瑾著，〈來自回憶的救贖：《紅柿子》中的政治嘲諷、族群關係與原鄉情結〉，《中外文學》，第31卷，第11期，頁75-76。

18　廖朝陽著，〈反身與分離：王童的《紅柿子》〉，《中外文學》，第31卷，第11期，頁25-26。

兀地使用紅色就是加倍的陳腐：不只重複述說那組鏡頭是段回憶，其本身還是記憶的行為。毫不意外，出現在紅柿子之後的電影片名字體也是鮮紅色。但是，黑白視覺手法接下來又繼續維持了幾分鐘，直到王家抵達台灣後才轉為明晰的寫實全彩再現。事實上，電影片名之後的下個場景是碼頭，單色鏡頭上加上一張字卡「上海，1949年」，與彩色畫面第一顆鏡頭上的「台北，1949年」遙相呼應。

　　此處，電影的文字和視覺框架似乎是根據不同的邏輯各行其道。以文字來說，片名似乎標誌敘事本身的開始，[19]但是視覺上仍停在黑白模式，片名的出現並未明確劃清劇情的界限，提供觀眾清楚標的來開始體驗故事，也就是說，讓觀眾了解這電影的確已開始，並將跟隨某種時間和空間軌跡，一路發展直到結尾。

　　對此我必須多加分析說明。如前文所述，文字與視覺的敘述線在王家抵達台灣後匯流。銀幕上的文字「台北，1949年」，與視野回復全彩的那一刻疊合。若黑白連續鏡頭設定的過去發生於彩色鏡頭的回憶行為之前，那麼，《紅柿子》對過去的電影敘事中，至少嵌入了三種不同模式的回顧：從「劇情內」的當下回顧過去（故事中的當下，1949年到1965年間）、從「劇情外」的當下回顧過去（電影製作和映演的當下，在1995年，和後續電影播

19 大衛・鮑威爾（David Bordwell）一方面評論開頭演職人員字卡常常是劇情片最不自然的地方，因為那直接告訴觀眾要做好準備迎接其後的敘述行為，會以較簡明且無瑕接軌的寫實風格演出。請參閱 Bordwell, *Narration in the Fiction Film*, Madison, Wisconsin: University of Wisconsin Press, 1985，尤其是頁59-61、160-161。

放的任何時間），以及我所謂的「超劇情」的現在──歷史書寫
的當下──綜觀這些回顧式的敘事。

　　前兩種回顧模式採取一組特定的觀看角度，使歷史、回憶，
以及兩者的再現模式相互平行。首先，「劇情內」的回顧模式包
含電影本身的再現，以及再現以視覺與聽覺文本所呈現的素材及
實體化內容。也就是電影再現式的、感知上的回顧所及所表。
「劇情外」模式則分離成多重觀看位置，會隨著電影製作、映
演、觀眾反應而增生，並在這個過程裡陷入不停的產出與再製。
製作一部電影的同時，製作本身馬上涵蓋的創作者和電影機器，
這兩個製作參與者同心協力，透過電影視覺和聽覺的體現，完成
集體的回顧。這視覺和聽覺的產物，也就是電影本身，被送至映
演通路，觀眾的接收又構成回顧電影文本、進而回顧過去。這個
過程的確可能一再重複，永無止盡；每次延伸都會產生新的觀看
與閱讀之網，而各個網絡都有其脈絡與侷限。特定的劇情元素可
與某些劇情外元素並列，顯現出風格的意圖、歷史再現的歷史書
寫，以及此處廣泛一致的**回顧性**時間運動；這就是新電影再現台
灣歷史的普遍主題。

　　要解釋最後一種回顧模式，我必須先回到紅柿子樹的意象，
這次是電影結尾時，紅色果實的意象再次出現。橫跨二十年的故
事終將邁入尾聲，電影中的姥姥剛剛過世。姥姥焰紅的壽衣在風
中飄盪占滿整個螢幕。攝影機向右移動，壽衣旁王太太的側臉正
在低聲啜泣。背景音樂陪襯哀悽的氛圍，漸漸增強，直到影像切
回到紅柿子樹，一樣的紅果實和白風箏。這個意象回頭決定了整
個敘事，或者說凌駕在敘事之上，以這兩次重複的意象框起了整

個敘事，分別在故事的頭尾遙相呼應。

　　這兩顆鏡頭在影像表現上的不同具有重大涵義。一開始的鏡頭是高角度升降鏡頭，採取全知觀察者的視角，全靠電影裝置來達成與支撐。第二顆回到樹的鏡頭，則從低角度拍攝，暗示這是一個嵌入視角、一個主觀視角。問題是，這究竟是誰的視角？蔡佳瑾注意到這構圖的微妙改變，提出這顆鏡頭暗示一種「歸鄉」，[20] 或至少可看作是種嚮往歸返的欲望。的確，作為一部半自傳電影，令人不免聯想這裡的攝影機視角，是否為作者—導演的觀點在作品裡的實現。這解釋雖然可能，卻不完全有說服力。

　　在先前的討論中，我指出新電影早期的電影歷史書寫，展現了個人與集體性之間的拉扯；更精確地說，對於如何使個人成長主題貼合、或至少呼應所謂的台灣經驗，抱有焦急之感。而到了九○年代中期，《紅柿子》卻充滿了矛盾的情感。個人的故事說完了，追憶了過去，但是又如何？電影最後的鏡頭中，姥姥的葬禮隊伍與一列行進中的國民黨士兵交錯而過，不過是二十年後的台灣，家族性與國族性擦肩而過，分道揚鑣，彼此無動於衷。這樣的漠然像是種評論，但不是針對劇情設定的六○年代時間框架，而是指向電影拍攝的九○年代背景。以過去的矛盾揭露出對現在的不滿。再訪過去有如一種提出問題的手段，來反詰當下的情況，而終究是朝未來的方向展望。最終，只有這種「超劇情」的回顧，才能將過去帶入現在、將歷史的電影再現植入當下的時

20 蔡佳瑾著，〈來自回憶的救贖：《紅柿子》中的政治嘲諷、族群關係與原鄉情結〉，《中外文學》第31卷，第11期，頁89。

空裡。

<p style="text-align:center">＊　＊　＊</p>

　　王童的其他電影在敘事結構與框架上，也有耐人尋味的相似之處，多加著墨有助於更廣泛地了解台灣電影中反映殖民過往的歷史書寫。本章討論的所有王童電影裡，《香蕉天堂》是唯一一部無法立即辨認出敘事者的作品，即使是在《紅柿子》中強烈的自傳性色彩與自覺性濃厚的片頭，使得電影中的敘述行為從一開始就顯而易見。但是，在先前的分析中我指出，《香蕉天堂》的最後幾張影像，略顯尷尬地嘗試賦予故事特定的歷史重要性（香蕉產量在八〇年代的台灣開始下降）。我們不免必須承認，電影若要處理歷史危機，故事的建構則幾乎不得不採用文化性、歷史性和政治性高漲的敘述方式。清晰透明的特質，可用於鞏固所謂的經典好萊塢範式，在此卻無用武之地，新電影所採取的是高度自覺的寫實主義。

敘述者的搬演，敘事的框架

　　以日治時代作為時空背景，《稻草人》和《無言的山丘》皆清楚採取在劇情中明確安插敘事者的敘述結構，儘管背後的目的互不相同。電影《稻草人》的時空背景為四〇年代二戰期間的台灣，透過守護稻作與番薯田的稻草人之口，講述一對農民兄弟的故事。電影開場是日本軍樂隊護送台籍日本兵的骨灰罈回鄉，這些台籍士兵受日本徵召前往南洋打仗，卻戰死異鄉。陣亡的軍人

經過火化後，一個骨灰罈、一面日本國旗和一張表揚證書，將交送回親屬的手中。當儀式完結，衣衫襤褸的村民與身著乾淨筆挺制服的軍隊代表各自離開時，兩隊人馬同時使盡蠻力演奏樂器，震耳欲聾的不和諧樂音響徹雲霄。在殖民者與被殖民者之間、視覺和聽覺一團混亂之際，一個刺耳宏亮的聲音忽然出現。伴隨著片名字卡，稻草人用日語大聲問好（「天皇陛下萬歲！」），他接著解釋：「各位，不要被我嚇到了，那個時代呀，我們都是這樣打招呼的。」中景畫面出現稻田中間、歪斜立於竿子上的稻草人，接下來，影片開始配合稻草人的敘述，回頭一一介紹那對兄弟與他們的家庭背景。

　　這段敘述看似傳統，建立起故事梗概、介紹主要角色。然而，片頭連續鏡頭結束後，電影進入敘事本身，在這之後稻草人卻從此靜默。一開始全知又具象的敘述者變得無聲無息、動也不動，在電影裡可有可無。的確，當兄弟的稻田在收割前被一群麻雀入侵，主角只能朝一無是處又無動於衷的稻草人喊叫，稻草人沉默的存在於此刻成為諧擬的角色，象徵全然無力的農民。

　　稻草人最終代表著無法以現在式表達的過去歷史。我們一再看到田裡的稻草人，沉重地癱倚在桿子上，對周遭的勞碌與折磨無動於衷。電影結尾，事件的回顧轉而由劇中的角色敘述，劇中的角色重新取得了他們的發言位置，而不再假他人之口。既已在劇情內設有一個敘述者，卻束之高閣，這樣的矛盾說明兩件事：其一，王童電影裡的歷史只能藉此安置在過去；其二，敘述者的講述既直接（對觀眾講）又猶豫（以其迂迴的敘事化述說出歷史）。

　　《無言的山丘》提供另一個有趣的例子來觀察電影敘述台灣殖民歷史的方式。《無言的山丘》開頭是一位老伯對著一群年輕農工講述金瓜石的金蟾蜍山傳說，無論這是神話還是寓言，這發財致富的故事誘使一對兄弟在賣身契期滿前便逃離農場。電影敘事便始於兄弟倆對於金蟾蜍山的尋覓，儘管過程錯綜複雜歷經波折，電影的結尾尤其重要。淘金夢碎、心如死灰，電影重回與開頭如出一轍的場景，只是原本說故事的老伯更顯老邁，娓娓訴說著兩兄弟的故事結局。

　　劇中的說故事者被賦予了劇情敘述者的角色。他分別出現在開頭與結尾，將整個故事框成一個連貫的敘事。這種處理電影敘述的特殊方式相當有趣。首先，第一次講述傳說時，敘述者置身在刻意布置如劇場般的場景（令人聯想到如五〇年代《黃帝子孫》等早期電影的戲曲式場面調度）。金黃色的燈光打在敘述者臉上，聽眾的身影靜靜地坐在暗處，象徵性或是視覺上的舞台皆已準備就緒，敘述者便開始繪聲繪影地說起故事。突然之間，鏡頭轉切到兩兄弟身上，將他們明顯與其他長工區別出來，藉此手法，進而將他們送上敘述者的舞台，哥哥對故事提出疑問後，下一個鏡頭拍攝說故事者轉向主觀視角，一時間這個故事好似專門對兄弟所說。到了電影結尾，他們的故事卻成了敘述的本身；原本聽故事的人反倒成了故事的內容。此時敘述者已部分模糊，而目光所及已沒有可清楚辨識的聽者。

　　《無言的山丘》的敘事從包覆於劇情內的敘述開始──片中的一個角色對著群角講述。到了結尾卻又有所轉移，講述的內容模稜兩可地在劇情內裡徘徊，卻又朝向劇外電影觀眾示意；敘述

者確實在最後一刻轉身面向電影觀眾，接著燈暗、全片終。事實上，從頭到尾這部電影都將觀眾視為聽故事的人；電影裡的聽者只是觀眾的替代。接著如此構築起的觀者認同（spectatorial identification），到頭來，故事說的是影片裡那些聽故事的人；電影裡的陳述，雖然繞了一大圈，卻回到那些陳述所要說的事情上。

　　這部電影的敘述方式將現代性持續置於敘事的過去，透露對台灣歷史的嚴重不確定性。《無言的山丘》的敘事，建構在兩兄弟為日本殖民者挖金礦致富的夢想。廖朝陽評論這敘事的焦點與電影敘述者結構有關。一開始，老阿伯的故事只是個傳說，但因為招募挖金礦工是實際發生的事，廖朝陽觀察到：

> 老阿伯的故事才會突然從傳說變成可能實現的合理期望。夢想一旦變成合理期望，阿助兄弟也就一步一步陷入「痟貪」的欲求，在一定程度上成為向日本人看齊的現代掠奪者。[21]

　　這裡強調的是複雜的欲求關係，被殖民者意圖從殖民者專屬的現代性位置謀取利益。雖然被殖民者不免冀望認同殖民者位置，對現代的欲望便無別於對被殖民的欲望。我一直強調的是

21 廖朝陽著，〈《無言的山丘》：土地經驗與民族空間〉，《中外文學》，第22卷，第8期，1994年1月，頁52-53。廖朝陽在這篇文章裡的其中一個主要論點亦主張，所謂「台灣人」其實也是另一群從中國渡海遷移的居民，他們在台灣的出現，總是已經變成殖民者了。我在這裡只會著重台灣人和日本人間的殖民政治，因為我在前一段落已闡釋「本省人」和「外省人」這附加的複雜性。

《無言的山丘》與其他描述台灣殖民過去的電影，由於現代性與殖民性之間相互滲透，展現出對兩者全然矛盾的態度。這種矛盾最可從現代性——如何成為「新」的技術——如何被包含與搭建與在敘事建構中，看到這種殖民情境。

所謂的現代，或是說，所謂的新，都被置於電影建構出的過去空間裡，而電影機器強調地肯定空間的過去性（the pastness of that space）。《無言的山丘》裡的一場戲勾勒出這點，以非常精準的連續鏡頭帶出日本礦主。鏡頭一開始沿著牆壁緩緩橫搖，審視一些略顯模糊的照片，推測應該是礦主在日本的家人。攝影機接著掃過房間到造景細緻的花園，在這過程中，呈現出礦主的正面與背面，他正坐在椅子上思考事情。最後，攝影機接近，定定凝視著一直演奏西洋古典樂的留聲機。這顆相當流暢沉靜的鏡頭，意義密實又複雜，令人印象深刻。這組鏡頭以電影手法拍攝，在至少下列四項元素中表現出空間一致性（spatial congruity）：自然性（緊接在這組鏡頭之後是一個大遠景，拍攝片名所說的山丘）；文化性（建築、古典樂、造景花園、書本）；科技性（留聲機和照片）；以及最後，個人性（記憶、歡愉、期待、欲望）。總而言之，這場戲從歷史來說，表現出**失落**感，憑藉在空間裡裝滿代表過去的物品，承載豐富的歷史細節。這是細膩重建的懷舊殖民空間——「劇情內」表現礦主對家的期盼；「劇情外」是九○年代的觀眾懷想過去；「**超劇情**」則是歷史書寫的當下。

關於科技性，能再多著墨的是，這非常有存在感的長鏡頭與橫掃的攝影機運動，正表現出本身的電影建構，讓觀眾完全意識到觀影的當下，而殖民現代性的敘事重建裡包含的固定卻超載的

意義中，終於流露出超劇情的矛盾。這敘事框架出的「新」是精確表現出的懷舊目標。後來礦主在留聲機前被殘暴地謀殺，這絕非巧合，只是這次之前彰顯的現代／新科技——此刻只顯陳舊和古老——的挫敗，一再重複，如同唱針跳刮著播放的唱片。

　　就像《無言的山丘》劇情裡的敘述者，以劇場的方式，藉由剛開始對劇情裡的人物講話，表演出實際上對電影觀眾說故事的做法。從結構來說，這兩個段落就像是括號，或應該說像引號，分隔出敘事的開始和結尾，就像一個過去發生的故事。這個敘事同時包含三層次的回顧。敘事外電影觀眾的回顧是靠敘事內的人物說出，而在幾近循環的運動中，這兩個模式交織成超越敘事的回顧，同時看待現代性與殖民性。不願意抵達現在，最終顯示台灣後殖民性的棘手情況。三〇年代上海堅持追尋「新」，將「新」投射在「將已經」[22]的無限未來，新電影對現代性的再現則將「新」置於歷史過去，逃避現在，逃避「新」現在的模樣。多重的認同位置與其複雜歷史，還有個人性與集體性在影像敘事和敘述裡錯綜複雜的折衝，正定義著台灣新電影的特性，設法順應那些時間衝突和歷史難題。

<div align="center">＊　＊　＊</div>

　　電影史學家盧非易感嘆道：「電影記錄了台灣戰後的艱辛歲

22 我在另一篇文章闡釋了這「將已經」情況是殖民現代性的顯著特徵。請參閱 "Framing Time: *New Women* and the Cinematic Representation of Colonial Modernity in 1930s Shanghai," *Positions: East Asia Culture Critique*, vol. 15, no. 3, pp. 553-579.

月，也伴隨著我們這一代人茁壯成長。於整體言，是國家的影像歷史；於個人言，是我們每個人的繽紛記憶。」[23] 處於集體性和個人性之間，也在歷史與回憶中漂流，盧非易的歷史敘事與像王童這樣的電影創作者的影像敘事，有著相同的憐惜與兩難。盧非易在《台灣電影：政治、經濟、美學（1949-1994）》一書最後寫道：「我們確定這些記憶將隨著我們走進下一世紀，但我們不能確定台灣電影是否也能陪我們向前同行。」[24] 可以確信的是，這是在對未來完全未知的情況下，所講述出來的歷史過去。要書寫歷史、再現歷史，最終的希望不過是藉由電影回顧將時間往回推移夾帶著對未來的渴望，這樣的回顧，從一開始，就已對未來投以嚮往的眼神。

23 盧非易著，《台灣電影：政治、經濟、美學（1949-1994）》，頁390-391。
24 同上。

無所／不在

蔡明亮台北三部曲的後殖民城市

　　本章我將著重於蔡明亮及其作品「台北三部曲」──《青少年哪吒》（1992）、《愛情萬歲》（1994）以及《河流》（1997），針對看似去畛域化（deterritorialized）的當代台灣電影，進行電影空間的相關探討。這些傑出電影所刻畫的台北，是座不具歷史特異性（historical specificities），並缺乏空間密切性（spatial immediacy）的城市。蔡明亮的電影常被形容為「反戲劇性」和「反通俗劇性」，呈現出最能代表台灣後殖民狀態的「當下」之不能（impossibility of the Now）。第五章中我們曾討論到王童電影中的回顧敘事形式，相較之下，蔡明亮電影再現的台北具有獨特的**無歷史性**（ahistoricity），這種特質開始指引出一些可能的方式，讓我們了解全球化為近二十世紀末的台灣文化景觀所帶來的衝擊。

　　我對蔡明亮「台北三部曲」的討論，試圖闡釋最能貼切形容九〇年代台北的兩個獨特空間特色：**家而無家**（homeless at home）和**因分而合**（connectedness by separation）。這兩種狀態反映出失能的交流互動，以及空間相鄰卻無法建立人際關係等難題，比起八〇年代楊德昌的作品，更迫切表現出在地性與全球性之間的辯證。首先，蔡明亮電影裡傳統家庭的崩解正是都市生活的因與果，加重勾勒出家以外的家庭生活。再者，蔡明亮電影將台北描繪為現代化中的城市的同時，也捕捉了過渡期的新都市空間。都市化歷程在蔡明亮電影裡是永無止盡的建構，新道路、新公園和新公寓的搭建總是處於未完成的狀態，與年久失修的老舊建築同時並存。人物角色彼此的連結與分離，標誌著這個過渡領域的空間特性；空間矛盾反映在各空間的動態之中。總而言之，蔡明亮電影裡九〇年代台北的都市空間，表現出空間意義的瓦解，讓人意識

到「當下」之不能，最終成為了全球化時代裡國族電影的狀態。

後殖民城市的反動

　　《青少年哪吒》（1992）是蔡明亮的電影處女作，在這之前，蔡明亮早已活躍於電視、劇場與編劇等領域，這部電影甫推出即獲得熱烈迴響。[1]影評迅速點出，蔡明亮憑藉這部電影，開始展現與台灣新電影前輩們非常不同的細膩情感。舉例來說，在1992年中時晚報影展獎的決選過程中，評審比較同年的《青少年哪吒》與王童《無言的山丘》，焦雄屏總結如下：

> 這是兩個年代的人所拍攝的兩部不同年代的電影，所呈現出
> 來的對電影價值及方向的不同認定。王童是在一個「封閉」
> 的模式裡……因之呈現出王童慣有的古典戲劇模式，而且一
> 直朝精緻化發展，持續他對台灣歷史的關懷。相對地，《青
> 少年哪吒》則是「開放」的……我們今天在此投票，是在
> 「你是要投給你所一貫相信的電影信念呢？」或是「樂見台
> 灣電影風格的改變」之間做抉擇。[2]

1　值得注意的是，蔡明亮當時在許多劇場、電影、紀錄片和電影編劇已有相當亮眼的成績。若要了解蔡明亮在2002年以前的完整作品列表，請參閱聞天祥著，《光影定格：蔡明亮的心靈場域》，台北：恆星國際文化，2002，頁238-251。

2　焦雄屏，摘自中時晚報在1992年11月8日舉辦的第五屆年度電影獎評審會議會議紀錄，請參閱《當代港台電影1988-1992（下）》，黃寤蘭編著，台北：時報文化，1992，頁178。

　　投票結果站在改變的這一邊；《青少年哪吒》勝過《無言的山丘》，受評選為該年度最佳影片。[3]

　　影評人們究竟在蔡明亮的電影裡看到什麼樣的改變本質？身為評審之一的資深新電影人小野，強調王童《無言的山丘》裡「厚重」、「沉重」的歷史感。而另一位評審，電影史學家盧非易，基本上同意小野的看法，但更進一步表示《青少年哪吒》則完全不同，「它是非歷史的、非道德規範的……它的敘事方式也是非線性的、非遵循古典原則的。」[4]簡言之，與既定範式相抗的反面風格，正是《青少年哪吒》的主要特色。比起八〇年代的新電影——盧非易特別提及侯孝賢和楊德昌——《青少年哪吒》標示著歷史再現方式的改變，邁向一種不同於以往的歷史書寫，背離了「比較懷舊性地、歷史性地」回顧過去經驗，轉而專注於當下。[5]

　　電影對於「當下」的處理，是從後殖民城市台北的再現當中，移除歷史性的成分。歷史的瓦解以家庭空間崩塌、大眾與私人的疏離和矛盾結合等形式出現。聞天祥撰寫了一本綜觀蔡明亮電影的專書，將這種個人和集體的傾向，總結為前幾十年台灣電

3　有趣的是，《青少年哪吒》在電影上映前就贏得此殊榮，同樣有趣的是，儘管蔡明亮在1993年金馬獎提名最佳導演，《青少年哪吒》卻未入圍最佳影片。這一批評審，顯然投了反對改變一票。

4　小野與盧非易的引文請參閱《當代港台電影1988-1992（下）》，頁176-177。

5　張小虹與王志弘分析蔡明亮電影《愛情萬歲》一文，也強調電影「拒絕懷舊」。我會在下一段落探討《愛情萬歲》時深入討論這篇文章。請參閱張小虹、王志弘著，〈台北情欲地景——家／公園的影像置移〉，收錄於《尋找電影中的台北（1950-1990）》，陳儒修、廖金鳳編著，台北：萬象圖書，1995，頁124-125。

影的核心。

> 相較於八〇年代「台灣新電影」無論是從宏觀的角度重寫台
> 灣歷史，或是從個人的回憶出發，以微觀的方式重建台灣過
> 去，都把集體記憶當作電影共通的主題，而蔡明亮電影幾乎
> 不帶歷史感地深刻挖掘現代人性，無疑已超越了前人的框
> 架，開啟了另一種電影關注。[6]

　　蔡明亮電影再現中顯著的**無歷史性**特徵再次被強調，但這代
表了什麼，又是如何在電影中呈現？

　　《青少年哪吒》作為蔡明亮的首部長片，其主題與風格都呈
現獨樹一幟的特色，之後的作品中，蔡明亮也持續探索和延展這
些主題與風格。首先，《青少年哪吒》主要是一部描寫台北的電
影；台北不只是敘事開展的地點、故事發生的背景，更重要的
是，在此，台北這座城市被看作為問題本身，不只敘事圍繞著它
建構而成，同時也是電影自始至終關注的根本。對於影評來說，
蔡明亮過去十年令人驚豔的作品當中，其中一個匠心獨具的特色
就是作品中都市空間的**電影呈現**。舉例來說，在期刊《現代中華
文學與文化》（*Modern Chinese Literature and Culture*）討論台灣
電影的專輯中，許多專家學者理解蔡明亮電影的方式，皆以這座
困於建構與崩解之間的城市為依歸。柏右銘（Yomi Braester）著
重大眾與私人空間分隔的瓦解，以及「台北老空間符號學的失

落……幾乎可解釋為集體記憶的摧毀。」[7]另一方面，羅鵬（Carlos Rojas）認為，空間意義的失落，在電影的形式手法上反映出來。在蔡明亮作品中「水與流動的主題」象徵著「現存實體界限的消失，同時，原本並無關聯的生命相互接合」。[8]對柏右銘與羅鵬來說，承載個人記憶和公眾歷史的空間印記，在蔡明亮電影中所呈現的台北當中，強調性地**消失**。

「消失」的概念值得我們多加探討，尤其要說明這個概念如何闡明台北作為後殖民城市的普遍狀態。亞巴斯（Ackbar Abbas）的文章中，討論了特別是1997年移交前幾年的香港，他稱城市的實體空間和文化領域為「消失的空間」；此空間的核心問題意識在於其定位（location），或應該說是錯位（dislocation）。亞巴斯認為「在地性與全球性」之間的界線相當模糊，空間（與時間）的分野如此凌亂，以致「在地性的困難……就在定位。」[9]換

7　Yomi Braester（柏右銘）, "If We Could Remember Everything, We Would Be Able to Fly: Taipei's Cinematic Poetics of Demolition," in *Modern Chinese Literature and Culture*, vol. 15, no. 1, Spring 2003, p. 32.

8　Carlos Rojas, "'Nezha Was Here': Structure of Dis/placement in Tsai Ming-Liang's *Rebels of the Neon God*," in *Modern Chinese Literature and Culture*, vol. 15, no. 1, Spring 2003, p. 71.

9　Ackbar Abbas, *Hong Kong: Culture and the Politics of Disappearance*, Minneapolis and London: University of Minnesota Press, 1997, pp. 8-12. 亞巴斯在這幾頁深入探討香港再現的議題，包括自我再現（self-representation）。自我再現的問題意識某種程度相似在地／全球兩難——也就是說，當香港自身正在逐漸成為非位置（non-location），要如何表現香港這個主體——比起思考那是什麼，更必須思考那**不是**什麼。換句話說，想像香港文化空間為何的有效方法，或許也就是視空間為「瞬息萬變」（頁8）和「文化轉譯」（頁12）。

句話說，若要將空間視為整齊又具同質性，會是一項挑戰。若以消失來認知空間，則如班雅明所說，得以擺脫將空間依其可知性（knowability）與可定位性（locateability）看作為一個獨立單位這般「同質、空洞」的空間概念。[10]

　　針對王家衛電影作品中呈現的消失空間，亞巴斯特別提出一個複雜的方式來設想那些看似自相矛盾的概念，像是無區域性的空間和消失的顯現（the presence of disappearance）。對他來說，王家衛的電影在其人物角色和都市環境裡，體現了「鄰近而無互動」（proximity without reciprocity）的狀態；而這個狀態正是香港後殖民性的顯著特色。比起三〇年代上海都市通俗劇，滿載因人物實體鄰近性而生的空間意義，亞巴斯描述的香港可以視為上海的相反、**反面**的表現。消失，最終不是缺席的狀態，而是「『存在過』的**反面**經驗」。這種特殊的消失視覺性——出現的反面形式——能延伸至蔡明亮「台北三部曲」的討論中。

<p style="text-align:center">＊　＊　＊</p>

　　為了分析《青少年哪吒》，羅鵬先介紹蔡明亮四年後的作品《我新認識的朋友》（1995），一部拍攝他與幾位台灣愛滋病患者友人的紀錄片。[11]這兩部片的關聯，遠超過曾經出現在《青少年哪

10 我必須補充，班雅明「同質、空洞時間」的概念，旨在批評簡化歷史學家將時間視為直線進行、視為進步。這種線性思考時間地方式，事實上迫使我們對歷史的意識跳脫當下的經驗領域——即歷史主體清楚明確地出現，或說是歷史的主體性。

11 這部紀錄片為一系列探討亞洲愛滋病現象的其中一部，聚焦在台灣男性患

吒》中惡意噴漆的「AIDS」四個字母。《青少年哪吒》中劇情高潮的一幕，青少年小康明顯為了報仇而砸毀另一個小伙子阿澤的摩托車。在破壞行動的最後，小康在摩托車上噴了「AIDS」，這是整部電影唯一一次提及「愛滋病」一詞。[12] 羅鵬以抽象觀點來看這三個字，認為愛滋病一詞在此並不是指「特定疾病」本身，而是「一種意象，代表隨機邂逅與傳染病的流動，有效地挑戰意想中用於分辨身分的穩固空間與社會界線」。他繼續陳述：「《青少年哪吒》裡的愛滋病意象呼應流動與傳導的主題，暗示一種不同的身分，這身分不是奠基在特定的空間與性欲場域，而是移轉與錯置經去在地化過程後的產物。」[13]

　　有趣的是，如果我們進一步著墨羅鵬對愛滋病意象的使用，可以揣想HIV病毒幽魂如何在千禧之際取代了十九世紀的漫遊者（flaneur），不知從何處來、又不知往何處去地在世界地圖上遊蕩著。將焦點放在流動（fluidity），跟流（flow）的概念，尤其是從

者，但同時也表現其他主體與地區，像是香港、日本、女性與愛滋病本身。另外值得注意的一點是，由於社會仍汙名化愛滋病與同性戀，蔡明亮因此運用特殊的再現形式來保護紀錄主角的隱私。舉例來說，影片從未全正面拍攝患者的臉，他們的聲音也經過變聲處理，完全無法辨識。蔡明亮自己則不隱身鏡頭後方，反而常成為拍攝的客體，即使在他以導演身分執行訪問時亦然。接受聞天祥訪談，他簡述了這部紀錄片的拍攝過程。請參閱聞天祥著，《光影定格：蔡明亮的心靈場域》，頁126-129、222-223。

12 即使羅鵬的觀點成功以衛生來詮釋這個看似奇怪的舉動，我傾向不逃避愛滋病「意象」的字裡行間用意：病態的希望，致命的詛咒，充滿疾病、航髒，以及最重要也最具體的（相對「抽象」），羞恥。

13 羅鵬，"Nezha Was Here"，頁64-65。

反面性（negativity）與消失的角度來深究《青少年哪吒》裡的電影呈現，或許能提出更有益的討論。換句話說，相較於在全球概括性的基礎上提出一個全球觀點——在這裡指的是愛滋病像全球傳染病一樣地傳播，字面上或意象上皆然——先找出在地性如何連結到全球性反而更為必要。例如：流動的「抽象概念」應該較能理解為家庭空間的崩解，使得裡外相互流通，或者如羅鵬所傾向的，不停變化的傳染打破界線，成為不請自來也無法控制的行動。

　　回到電影本身，《青少年哪吒》以傾盆大雨的台北作為開場。片頭第一個畫面是極為幽閉狹窄的內景鏡頭，拍攝雨珠濺打在公共電話亭的玻璃窗格，蜿蜒行經的車頭燈投射出車輛扭曲的輪廓。兩個年輕人，阿澤和阿彬衝進電話亭裡躲雨，點起菸之後，他們用電鑽強行撬開公共電話的零錢筒。接著畫面切到一個低角度鏡頭，拍攝另一名年輕人小康，背對攝影機，坐在書桌前盯著窗外。這兩條情節線持續交互轉切，直到小康不小心打破窗戶玻璃，割傷自己。接著一個大特寫，小康的血滴到書桌上的地理課本上的台灣島地圖。[14]這開場以一顆遠景鏡頭作結，小康衝進浴室，坐在客廳的父母察覺有異趕忙前去查看，隨後加入了這起事件引發的騷動。

　　《青少年哪吒》一開始幾分鐘建立起蔡明亮電影的幾個常見主題，他在日後的電影中也持續琢磨，例如羅鵬所點出的，「限

14 評論這部電影的影評常認為，這顆鏡頭是對台灣令人窒息的教育體系的視覺抗議。像是小野，〈當蟑螂遇到蟑螂〉，《中國時報》，1992年11月13日；與聞天祥著，《光影定格：蔡明亮的心靈場域》，頁77。

制的空間區域」以及那些「水和流動性」。[15]小康所受的禁錮與阿
澤、阿彬自由遊蕩形成明顯對比；水和液體的無所不在也值得
注意。像是珍‧馬（Jean Ma）就認為這各種「水的氾濫形式」
（forms of watery excess）是一種「文本銘刻」，在蔡明亮全部的作
品中，蘊含更為深刻的「存在甚至是形而上意義」。[16]聞天祥則不
提水和流動，反而轉而專注於另一個更具體且普遍的主題：家。
聞天祥從室內／戶外的並行，看到兩類家庭的強烈對比：「看不
到父母的家庭（阿澤、阿彬），和一個父母俱在、但彼此關係疏
離的家庭（小康），組成分子不同卻同樣孤獨的荒謬；有家如同
無家。」[17]《青少年哪吒》與蔡明亮其他電影裡的人物，最終貫徹
了家而無家的概念。

　　禁錮和流動的辯證可以從「家」和「無家」的角度來理解。
《青少年哪吒》裡沒有父母的「家」指出這個問題的徵候。阿澤
跟他哥哥同住，但哥哥的臉卻從在未電影中出現。他們的住所公
寓甚至沒有家的樣子——裝潢簡陋、洗碗槽裡疊滿髒碗、有床墊
卻沒有床框。最驚人之處在於，由於廚房排水管堵塞，而兩兄弟
皆無心處理，回堵的積水溢出、流滿整間公寓。如同阿澤在冰箱
裡找到的酸敗牛奶，家庭空間內部的傾頹，伴隨著外在的廢水透
過水管回溢，向內入侵。這樣的「家」——若還能稱之為家——
已然失去庇護的功能，也不再能夠區隔出私人和公共空間。電影

15　Rojas, pp. 70-71.

16　Jean Ma, *Melancholy Drift: Marking Time in Chinese Cinema*, Hong Kong: Hong Kong University Press, 2010, p. 87.

17　聞天祥著，《光影定格：蔡明亮的心靈場域》，頁78。

中透過映照在人物愁容上的光影瀲灩，強調在這裡「流動」之感其實代表著煩擾與不安。

　　當家庭失去維繫家人的力量，《青少年哪吒》的角色更常出現在公共空間——街頭、網咖，以及最具重要性的旅館。的確，在蔡明亮的電影中，不知名的廉價旅館房間和走廊，時時提醒觀眾劇中角色處於離家的狀態。第四位主要年輕角色，也是唯一的女性阿桂，尤其與旅館空間的疏離和匿名性緊密相關。在顯然與阿澤未露面的哥哥發生一夜情後，阿桂隔天早晨醒來，卻不知道自己身處何方，我們很快會發現這並非特例。之後的場景，阿桂與阿澤、阿彬整晚狂歡後，她在一間廉價旅館的房間昏睡過去，對於閃爍在電視螢幕上的色情電影毫無知覺。此時，一個令人坐立難安的遠鏡頭呈現三個年輕人在房裡慵懶躺著。衣不蔽體的阿桂，橫躺在攝影機前，遠處角落的電視螢幕發出挑逗的綠光，冷酷地在她穿著單薄的身體上跳動著，同時也映照在兩位青少年蠢蠢欲動的臉龐。更令人捏把冷汗的是，隔天早晨，阿桂打電話逼問對方自己身在何處，以及他們是否在她酒醉昏迷時對她非禮。

　　這三位青少年與非家庭的空間最為相關；他們的無家可歸之感來自家庭之外，流連於街頭、網咖、溜冰場之間。另一方面，小康則是一步步掙脫出遭遇各種挫折最終邁向崩解的家庭生活。一次偶然與騎著摩托車的阿澤在十字路口相遇，阿澤打破小康父親的計程車後照鏡，從此小康便開始心神不寧地在台北四處尋找、跟蹤阿澤和同夥。之後小康成功破壞阿澤的摩托車，並噴上「AIDS」字眼。阿澤牽著遭毀損的機車，沿著路旁無盡的工地走到修車行，小康一路尾隨在後，在一顆遠攝遠景鏡頭中，小康騎

著摩托車，慢慢從後方接近阿澤，展開第一次、也是唯一一次與阿澤的互動。小康試圖伸出援手，卻被阿澤冷硬回拒，阿澤一面咒罵小康，一面繼續推著摩托車朝向鏡頭前進。獨留小康在一片混亂和頹喪的模糊城市街景裡。

「流動」的概念並不足以解釋《青少年哪吒》裡各種不同的流動。若人物的行為看似流動，那是因為缺少停泊之處與庇護之所。換句話說，行為的流動性其實是源於空間界線的喪失；有別於飄流常聯想到的自由與輕盈，《青少年哪吒》展現的台北坑坑洞洞，青少年在這都市迷宮中，沒有方向、漫無目的地漂泊。誠然，電影的最後，阿桂問阿澤是否要跟她一起離開台北。當阿澤反問：「要去哪裡？」答案毫無意外：「我不知道。」就算離開，也無可逃離；就算回來，也無處可歸。

借來的家，近乎愛情故事

蔡明亮的下部電影《愛情萬歲》將無家可歸的概念推展得更有張力。《愛情萬歲》透過兩名無家可歸的年輕男子和一名女性房仲，講述一個發生於台北一處待售公寓中不可能的愛情故事，故事充滿不可承受的寂寞與嚮往。重返這部電影的小康，現在是靈骨塔業務員，寂寞的他偷取一處豪華公寓的鑰匙，準備在公寓裡自殺。同時，女房仲帶著男子阿榮，前往無人公寓發生一夜情，他們做愛的噪音打斷了正在自殺的小康。隨後電影揭露，原來專從海外批貨在街頭販賣女裝和飾品的小販阿榮，也從房仲那裡偷了一把公寓的鑰匙。這三位都市人稀奇古怪、鬼鬼祟祟又虛

幻狂妄的互動，在之後的劇情中，圍繞著這借來的空間打轉。

　　黃建業稱這新一類的台北居民為「漂游族群」，[18]他們不顧一切追尋歸屬，卻也最能痛苦地體現他們的無家可歸。兩個男人之間一場黑色喜劇的戲，描繪出如此尋找的徒勞。小康與阿榮各擅自占用了一間房間，電影藉由凸顯連結以及分隔各個空間的走廊與房門，強調出這種奇異的同居關係。這兩個年輕人第一次意識到彼此在公寓裡的存在，是透過一場精心安排的肢體喜劇戲碼。這場精心安排的橋段，戲劇化地呈現出借來的特殊生活空間，雙方共處於**因分而合**的狀態。阿榮某次自國外批貨回來，先進入理應無人居住的公寓檢查，在確認公寓無人後，他從車子裡將行李搬到屋內。當他正泡著熱水澡時，另一名不速之客小康抱著西瓜回來，阿榮立刻抓起衣物，與小康展開一場捉迷藏的戲碼，然而小康卻毫不知情。小康從他就寢的房間穿過走廊走到阿榮使用的房間，鏡頭慢慢橫搖，跟著小康大步地從一間房走向另一間房，接著他做出一個充滿戲劇性的誇張舉動，丟出保齡球似的西瓜，西瓜沿著走廊滾動，砸上遠側的牆，破裂成多汁的碎片。

　　同時阿榮一下蹲在床腳，一下穿過玻璃門爬向陽台，一下又從窗戶爬到另一間房間，躲在床下，拚命想躲避小康的注意。然而，小康最後終於察覺他不是屋內唯一的房客——因為他在小便時，發現最後一點的洗澡水流入落水孔——霎時間他也轉變為入侵者的角色，開始奔跑和躲藏。躲卻不捉的追逐成為老鼠對老鼠

18 黃建業著，〈愛情已死，孤獨萬歲〉，《愛情萬歲》，蔡明亮等著，台北：萬象圖書，1994，頁187-190。

的遊戲，只有被抓的人，卻沒人當鬼。走廊、房門和窗框，成為多層的屏障與簾幕，得以將空蕩蕩的公寓轉變為上演出現與消失的奇特諷刺空間。

在這個空間，這兩個男人都沒有居住的合理性，這是一個他們只能暫時占有的空間，這只是他們借來的家。小康與阿榮彼此互通有無，直到某天早晨房仲意外來訪，逼使他們兩人一起逃跑。兩人雖然無家可歸，但至少還有代步的工具，他們驅車前往小康擔任推銷員的靈骨塔。看似無窮盡的一排排容器空間，尺寸不一，令人聯想到《青少年哪吒》中出租夜宿的不知名旅館房間迴廊，以及《愛情萬歲》裡出售的高樓與公寓住宅。無論是死者還是生者，都因毫不隱晦的商業化空間而相互連結。

這部電影最終要強調的並不是提供人們居住的生活空間；反之，販售房產的商業行為一直都是徒然。精細描繪女房仲一天行程即為一例。女房仲總是穿著時尚，開著白色小轎車四處移動，她經常無視交通規則，隨意穿越馬路，或是爬到車頂放置售屋告示。好幾次她對著可能的買家說話，無論是當面看屋時或是電話上，銀幕上，她總是唯一在講話的人：永遠沒有回應，沒有溝通與交流。其中一個貼切的例子是她開放一處平面樓層供人參觀；視覺再現中她販售的空間雖然壯觀，卻顯得典型地荒頹。

這場戲一開始，女房仲將鮮紅的告示掛在樹上，以及出售空屋附近各式各樣公共區域的電線桿上。在她車上安置一個大告示牌後，遠景拍攝她進入一間空蕩蕩的一樓店面，店門口的玻璃拉門也排了一排血紅色的告示，寫著禁止廣告。接著鏡頭突然切到房子內部，房仲此時正蹲在地板上打電話。荒涼的內部空間再次

被強調。首先，從外部轉移到內部的快速改變，凸顯了屋外熱鬧街區與屋內殘破空虛之間的強烈對比。再者，中景房仲蹲踞地板的形影，與左右相反的售屋告示共同投射在玻璃門上，外頭陽光從中灑入。如此重重接累的空間，讓人特別注意到鏡頭前景的模糊空虛。下一顆鏡頭可見空房實際上真的空無一物，這延伸的空間只能看見牆被打通與房間被拆毀的痕跡。這是個**被清空的**空間，一個**從內掏空的**空間。

　　雖被掏空，但不會持續太久：房仲信誓旦旦地說這些空間適合家居，很快就會有新主入住。但是絕大多數時候，《愛情萬歲》裡各種都市空間都維持在未使用與無法使用的奇特狀態。房仲欲銷售的各式商業與住宅空間都是這種置而不用（dis-utility）的例子。換句話說，電影再現的不是事物過去或未來的樣子；電影捕捉的其實是改變，這種處於中間的過渡時期。大安森林公園的再現象徵了處於改變中的台北——在拆毀與重建之間；在掏空與重新填滿之間；最後，在斷垣殘壁的舊地點與尚未成形的新地點之間。

　　這種藉由破壞而建構的狀態，構成柏右銘對於台灣新電影的假設根基，也是他所謂的「拆毀詩學」（poetics of demolition）。對柏右銘來說：「台北就像其他富有歷史的城市，提供了一本記錄層層成長的重寫本（palimpsest）。」[19]台北幾百年的歷史中，他

19 欲了解台北建築和都市性與台灣多重殖民歷史遺緒的關係，請參閱夏鑄九的精采分析〈殖民的現代性營造：重寫日本殖民時期台灣建築與城市的歷史〉，《台灣社會研究季刊》，第40期，2000年11月，頁47-82。由於凌亂又糾結的台灣殖民歷史——荷蘭、西班牙、日本，以及最複雜的中國大陸——後殖民台灣的一個重要特色是「片斷不連續而異質的地方空間」（頁52）。每

將焦點放在自七〇年代末以降的重建時期，這時期「牽涉大量舊鄰里的拆遷，疏散全部的社區居民，建造新地標」；柏右銘感嘆，政府領軍的都市重建計畫導致「消除了較舊的台北空間」，終致「消除了回憶」。[20] 然而，藉由「『擁抱』改變中的城市景觀以及『建立』與毀壞地標之間的對話」，《愛情萬歲》是一個重要的影像例子：「實行了所謂的拆毀詩學⋯⋯矛盾地透過抹去來書寫，透過拆除來建造，透過失憶來回憶，透過解除社會關係來建構身分。」[21] 簡言之，這種拆毀詩學作為一種「抵抗的策略」，使得電影能夠「在空間歸屬與都市疏離間調節」，並「參與都市計畫的公共輿論並將市民抗拒導向更複雜的回憶政治」。[22] 這種「拆毀詩學」最終透過電影來應允政治上、意識型態上與身分認知上的助益，直接對應電影再現與其表面上倡議的信念，或至少是一種療癒式的改寫，藉由呈現這些毀滅來進行救贖。

　　這種反思主義式的方法，前提是社會現實與再現間有著條理分明的對應關係，但這前提本身就帶有瑕疵。柏右銘仔細研究森林公園這特定地點的歷史，對閱讀《愛情萬歲》最後一幕有相當大的助益。森林公園的空間長久以來都被指名為「七號公園預定地」。國民政府自1949年播遷來台後，這地區主要為眷村，供

個政權都試圖費盡心力來重新設計和重新詮釋台北都市結構與建築意義。柏右銘關注的從七〇年代末到現在的這段時期，必須被放在這樣較大的歷史脈絡下審視。

20　Yomi Braester, "Taipei's Cinematic Poetics of Demolition," pp. 30-31.

21　同上，頁32。

22　同上，頁33。

軍事人員與其家眷使用，是一處特別貧困的社區，居住環境相當擁擠。當台北變得愈來愈富裕，都市美化也益發受到重視，這個區域的髒亂漸漸被視為有礙觀瞻，是台北都市化中城市急於丟棄的過去。四十年之後，政府在九〇年代初宣告多數建物為非法使用，該地區必須淨空以作為建造體育館或公園之用。對當地居民來說，住了十幾年的家，一夜之間竟變成了借來的空間，隨著政策改變，他們也從居民變成侵占者，而這個空間的回憶和歸屬感，完全被遺棄，抹滅得一乾二淨。

　　拆遷過程引起相當大的爭議，也經歷許多困難，最後這塊土地不論實際上或是意義上都終於完全清空。到了1992年，大安森林公園的闢建緊鑼密鼓地展開。《愛情萬歲》捕捉的正是處於這「過渡期」的公園[23]：因為這樣短暫出現的狀態，處於出現（計畫中正在搭建的公園）與消失（被拆除的貧困街區）之間，為電影中所表現的空間戲劇提供了完美的舞台。諷刺性清晰可見。公園的出現，意謂在地社群的消失，那一塊都市歷史的消逝，卻為新興公共綠地空間的出現開道。[24]公園所扮演的角色，與共同組成台北都市空間的高樓與建築並無二致。如同各式生存空間的消長——對於生者或逝者皆然——劇中角色在這空間中各自尋路前行。《愛情萬歲》也必須放在這個脈絡下，才能有效分析最後那場戲。

23　請參閱 Braester 的文章，大致介紹政策的轉變與導致的爭議，頁49-52。

24　的確，公園自此成為市政府的重要場地，舉辦各種社會、文化與政治活動，從戶外節慶，到藝術與手工藝博覽會，又成為1999年大地震災難後緊急避難總部地點。

　　電影最後一場戲發生在情欲交織與疏離的一晚之後。那晚，小康躺在阿榮的床上自慰，但阿榮忽然與女房仲回家，讓小康措手不及。躲在床下的小康，像是參與了床上的性行為，卻同時也被隔離在外。受困床下的小康被激起性欲，又開始自慰，而有規律的彈簧擠壓聲，似乎是這奇特三人行最恰當的配樂。隔天早晨，阿榮還在睡夢之中，房仲就先行離開了。但她的車卻無法發動，於是她在灰濛濛的陰鬱晨光中走進大安森林公園。[25]

　　電影一開始，小康騎著機車繞行大安森林公園；那時我們只能看到外緣的建築圍籬，但在最後一場戲中卻可看見公園內部有刨挖起的土堆和停放一旁的推土機。低角度鏡頭凸顯了背景公園外幾棟突兀林立的高樓公寓、氣球與房屋出售告示。房仲此時從銀幕右側走進景框，攝影機往左橫搖，跟著她進入尚未完工的步道，她的身影與一旁遠高於她的聳立黃土堆相形之下很渺小。接著是一個推軌鏡頭，跟隨她在公園裡遊蕩；她刻意的步伐，宛如在繁茂的森林裡漫步，視覺上與仍在建設中的貧瘠公園格格不入──沒有草皮，只有新種植的樹木，長著稀疏的葉子，以及一堆堆黃土，和沿途尚未油漆的長凳。

　　貧瘠的公園透露出荒涼的視覺訊息。就像掏空的建築，這個空間的破壞，實際上是為了新的用途騰出空間，並為破敗不堪的

25 同時，值得注意的是，小康從床下爬出來，他本來想要與躺在床上、快速入眠的阿榮同床共枕，但又起步離開。在幾多猶豫與掙扎後，在一個鳥瞰中景特寫，小康終於移向阿榮，小啄了他的嘴唇後才離開景框，只留下轉過半邊臉的阿榮，渾然未覺這大膽又哀傷的欲望之舉。不回報的欲望主題，將會在下一部我要討論的電影裡，進一步反常地翻轉。

空間創造新意義，至少暫時是如此。在許多場景都強化這一事實後，這組鏡頭開展了這種中間狀態（in-between-ness）的更大限制，以簡單、大筆觸地繪製台北樣貌。當鏡頭跟著房仲進入公園，提供我們更深更廣的視野，觀察公園內部和周遭，就像是台北空間過渡狀態的象徵。房仲走在一條似乎永無止盡、鋪到一半的步道上，踽踽獨行，每一步卻都相當堅決，直到鏡頭忽然切到一個大遠景，顯示出尚未完工的公園內，其實有很多城市居民遊憩。實際上她並非單獨一人，而這點令人備感訝異，畢竟在一夜激情後，觀眾十分投入地看著獨行女子的孤單。視覺上來說，這組鏡頭的範疇──尤其到了電影尾聲──似乎愈加寬廣也愈加空虛，因為人際連結與意義都變得愈來愈無法觸及。這種最為孤立的個人疏離感，與背景的建築相輝映，宛如逐漸展開的卷軸畫。

* * *

攝影機最後完全從女人移開──少說有短短的一陣子──開始往左橫搖一周，這個全景緩慢卻又賣力地將所有城市景觀盡收眼底。此時再也沒有人物演員作為定錨，這是攝影機器與城市的相遇。

但攝影機最後又回到女人身上，遠景鏡頭捕捉她的身影走進了半完工的戶外劇場中、一片空蕩蕩的長凳觀眾席間，一位孤獨老翁坐在前景讀著報紙，對她的出現完全無動於衷，鏡頭接著切到中景拍攝女子的畫面，攝影機特寫拍她持續哭了六分鐘。當啜泣逐漸淡去，她點燃一根菸，此時隱約有陽光灑在她臉上，但她又難以控制地哭了起來，直到電影結束。

　　正如裴開瑞所提出，「愛在哪裡？」似乎是一個相當合理的疑問。[26]電影突兀完結，看不到希望。關於公園，張小虹與王志弘則問了不同的問題：「大安公園到底象徵著世紀末頹圮傾覆的荒原廢土，抑或另一個世紀初蠻荒待墾、百廢待興之地？」藉著檢視女子古怪又難以解釋的哭泣戲──張小虹與王志弘急於指出這是一位「異性戀」女子──他們聚焦在傳統家庭的瓦解來解讀這部電影。立基在這部電影中異性戀關係的失敗，張小虹與王志弘認為這部電影提出一個相當不尋常的辯證。

> 《愛情萬歲》以大安森林公園作為台北情欲地景的基進性，正在於呈現傳統異性戀家庭崩解之時，並不耽溺於懷舊鄉愁，而是在徬徨熙擾中也瞥見新的欲望萌動，一方面躊躇於人必有「屬」的習性，尋覓情感與關係的庇護，一方面也狂想於男男女女新文化的追趕跑跳。[27]

　　若我換個說法，即使電影在任何即將失去的傳統情感基礎上徘徊──主要是異性戀家庭──的確也建立起人際關係的新興可能，最好的例子，透過同性戀，或是那極具戲劇張力的男男親吻所表現出的、所謂的「他者」或「異質」情欲。傳統異性戀確實

26 Chris Berry, "Where is the Love?: The Paradox of Performing Loneliness in Tsai Ming-Liang's *Vive L'Amour*," in *Falling for You: Essays on Cinema and Performance,* edited by Lesley Stern and George Kouvarous, Sydney: Power Publications, 1999, pp. 147-175.

27 張小虹與王志弘著，〈台北情欲地景〉，《尋找電影中的台北》，頁113。

失敗了，同性戀或另類的愛，卻也仍無法圓滿。

說不出口、未說出口的欲望之流

　　追求異質或另類空間的欲望在蔡明亮的電影裡仍是欲語還休，由於傳統與非傳統的關係模式一旦接觸就走向崩解。欲望只有隱晦不說和無法辨識時才有流動的空間。蔡明亮的下一部電影則探討這種建立於**鄰近而無互動（proximity without reciprocity）之上**的欲望流動。蔡明亮1997年的電影《河流》，或許是他最受爭議的作品，故事講述一個令人心碎的疏離的家庭，家人的情感牽繫，唯有透過最終的誤認才得以相認。在這部可說是蔡明亮最通俗的作品中，透過電影景框的滲透和穿刺來表現空間意義的崩解，格外引人注目。這裡所謂的通俗，指的是電影將家／家庭的議題與誤／相認的問題，置於戲劇張力的核心。若前兩部電影鬆綁了維繫家庭空間的傳統價值，這部電影則進一步將家庭空間的意義連根拔起，讓這意義消散在更廣泛的都市空間。討論這部電影，加上另外兩部更晚期的作品，讓我們進而思考，這錯置的台北如何得以重新安置在全球脈絡下，而錯置在地性的歷程又是如何形成和賦予了全球性概念。

　　《河流》公認是蔡明亮台北三部曲的最後一部，由於本書之前也討論過一些類似的三部曲，在這裡也許可以稍停片刻來思考「三部曲」的概念。透過歸納出三部曲的方式，去定義電影創作者的導演風格與其電影作品，這樣的做法在電影評論上相當常見，即使是在本書的脈絡裡，也已討論過侯孝賢和王童的台灣三

部曲。這樣的假設是先預設了這三部電影組成一致的框架，在這框架裡，彼此的連結與關聯使得觀眾無論是綜合著看或是個別來看都能有一貫且足夠的了解。值得注意的是，蔡明亮的例子強調了台北，這也是我的討論一直要挖掘的，跟隨這樣的評論假說繼續進行討論，儘管有效卻有所框限。但如此的分析方法所短缺或是做不到的，仍可開啟新的分析可能，延伸概括蔡明亮三部曲之後的電影。

在蔡明亮的台北三部曲中，最直接支持這分類的理由是這三部電影中，小康一角都由同一人扮演，而《青少年哪吒》與《河流》中，小康的父母也是由同樣的演員擔任。[28]家庭的功能**無論有多麼不健全**，家庭的劇情延續性（diegetic continuity）——在《洞》（1998）之後的《你那邊幾點？》（2001）皆有所著墨——都吻合電影對都市空間、匿名性、異化疏離的視覺呈現。我之前分析過，《青少年哪吒》裡對旅館房間和走廊的運用，象徵了「無家」的狀態，呼應《愛情萬歲》裡「住家出售」的再現。這兩部電影透過連結與分離的辯證，皆凸顯溝通與親密的困難重重甚至全然不可行。《河流》闡明這些主題最驚人的手段，是運用旅館房間與同志三溫暖。

《河流》講述的故事中，小康因脖子罹患怪病而飽受折磨。從電影一開始，小康一家人間的關係就比《青少年哪吒》陷入更深的疏離。小康的父母不再同房共眠，小康回應父母任何問題的

28　蔡明亮2001年的電影《你那邊幾點？》再次聚集這三個角色，進一步證實這點。

答案總是「不要管我」。美國版DVD封底對於本片的介紹中，冷冷地觀察到：「兒子……不務正業，在生活中遊蕩；母親是名電梯小姐，與賣盜版色情電影的男子有染；父親則在城市裡的同志桑拿追尋不正當的歡愉，一心一意要制止公寓樓上的水管漏水。」小康在一次隨性答應擔任電影臨演、扮演漂流在淡水河上的浮屍後，脖子就開始無端作痛，而且疼痛日漸嚴重，直至他痛到無法伸直脖子。在經過無數努力──從用精油按摩到用母親的電動按摩棒按摩，看遍西醫、中醫，甚至江湖術士，疼痛只愈發劇烈。在幾乎無計可施下，小康之父帶著他南下台中看密醫。[29]

　　陰錯陽差之下，父子兩人必須在旅館裡多待一晚，父親與小康一前一後造訪當地一家同志三溫暖。在空蕩又黑暗的房間裡、匿名的情欲邂逅，一名男性身軀坐在另一人的懷抱中，後者幫前者手淫，直到後來電燈亮起，父子倆才意識到自己竟與對方發生關係。父親狠狠甩了兒子耳光，小康衝出房門，隔天早晨，當小康走出旅館房間，走進陽光灑落的陽台，他的脖子似乎好轉了。

　　電影裡有至少三處主要空間，仔細研究這些空間，可對亂倫的高潮戲有更深刻的了解。一處是關係破裂的家庭空間──小康一家人的公寓，另一處是浮動著欲望與歡愉的匿名空間──旅館與三溫暖。在這兩者之間，則是城市本身──街頭、橋墩、走廊──連結著這兩個空間。首先，傳統家庭空間喪失牽繫家人的力

29 台中是台灣第三大城市，在台北以南大約一百六十公里左右之處。有趣的是高潮的事件（我稍後會討論）事實上發生在台北**以外的地方**。我在〈後記〉會提出一些可能的解讀方式，討論蔡明亮電影和後期台灣電影裡有趣的地點轉變。

量，從實體空間看來亦然。三位主角各有各的臥室，在客廳也少有互動，焦點全在於父親漏水的臥室。不像《青少年哪吒》的公寓淹水，這裡的漏水以十分詭異的疏離方式，展現更大的破壞力；漏水看似只影響父親，父親臥室中漏水及淹水愈演愈烈的損害，小康與母親對此卻好像視若無睹。例如：其中一場戲中，母親切著榴槤，與小康分食這以臭聞名的奶油色果肉，此時父親卻忙進忙出傾倒接滿漏水的水桶。母親與小康面向攝影機，父親從背景進場，形同陌路的妻子僅微微一瞥；更精確來說，半轉頭向後一看，進而強調心不在焉的妻子對他漠不關心。

　　家人間的目光少有接觸，在接下來這場景中最為觸目驚心。小康住院後（較不是因為身體不適，電影似乎暗示是因為心理情緒不穩定），父母都趕往醫院，父母兩人在醫院裡相遇。父親進入電梯，一顆遠景鏡頭呈現了這棟建物裡的各種框架，電梯內部亮得彷彿獸籠。正當電梯門關闔之際，母親穿越所有框架，進入電梯。門慢慢關上，兩人站在彼此身邊，身體僵硬，完全沒有眼神交換。一步出電梯，父母迅速轉彎，長鏡頭拍攝兩人沿著一條非常長的走廊行走──一條與旅館或三溫暖相似的走廊──接著再次轉身，從一扇看不見的門走出，鏡頭前景一直有個人影坐在長凳上，那個人竟然就是小康。這是驚人的誤認時刻，或者說，「無識」（nonrecognition），明明都是家人，卻不再注視彼此，甚至看不見對方。

　　這「無識」，尤其在這場戲，無論結構或編排上，都神似同志三溫暖的場景，預示了匿名性與之後場景的戲劇化場面。這個長鏡頭一直持續下去，直到父母再度進入景框，跑向小康，痛苦

的男孩開始哭嚎，以頭撞牆，母親試圖安慰他卻徒勞無功，父親則笨拙地站在一旁。這場戲令人想起《青少年哪吒》的開頭，小康打破窗戶玻璃而割傷自己的手，母親衝進浴室幫他清理傷口（他們兩人在浴室時都不在景框內），而父親站在浴室外，明明擔心，卻不願直接參與其中。家人間看似連結實則分離的視覺關係，呼應他們家中的空間配置。這個家而無家之感，透過他們的鄰近而無互動，最是深切地生動描繪出來。

　　當某些形式的肢體接觸確實產生回應，比起親密，往往卻是顯現出更為高漲的疏離。《青少年哪吒》裡小康與阿澤的互動導致暴力或拒絕。在《愛情萬歲》裡，小康在空蕩蕩的公寓裡親吻阿榮嘴唇，只讓孤獨顯得令人痛心。另一方面，在《河流》中，追尋隱匿的滿足宛如一條未說出口的欲望之河，可說是條由人組成的淡水河，沿著同志三溫暖黑暗的走廊蜿蜒而行。在那高潮的亂倫鏡頭之前，三溫暖與旅館的場景巧妙表現了這個視覺主題。每一條走廊沿路都有無數的門，每一扇門都通往未知的房間裝載著未說出口的欲望。

　　回到電影稍早的時候，小康擔任電影臨演，泡進淡水河裡，製片助理帶他到旅館整理乾淨，這位製片助理是他的童年朋友小琪，也是她邀請小康參與拍攝。小琪策畫了誘惑的伎倆，先在走廊稍待，卻趁小康淋浴時打開房門。當她終於開門，從門口進入，她有計畫地讓小康關了燈，拉起窗簾，使得房間變得更暗，甚至變成一個更隱匿的空間。鏡子映照著兩人交纏的身軀與有節奏的做愛動作，製造了隨意性交的雙重破碎影像。接著電影突然從這個動態──儘管機械式──的影像剪接一個在黑暗房間裡、

同樣破碎卻完全靜止的影像，裸體男性的身軀上僅有一條覆蓋著腹部的橘色浴巾，另一男子從景框外進入，開始撫摸躺臥的男人，卻遭到拒絕。男子沮喪地離開，畫面靜止了一分鐘左右，房間裡的男子坐起身，原來這名男子正是小康的父親。

此處的平行並置令人費解。動（小康與小琪在那場戲裡的行為）與被動（父親對無名男子幾乎靜止地拒絕）之間的對比，透過影像將小康的性活動與父親尋求不正當的同性歡愉連結在一起，加深了惴惴不安之感。下一個在同志三溫暖裡的重要橋段，更清楚地表現出父子兩人未說出口的欲望其實在空間上緊緊相鄰，極端禁忌的父子亂倫威脅，更加隱隱作祟。這個場景緊接在父親與年輕男子發生性關係後，扮演這名男子的演員與《青少年哪吒》裡的阿澤、《愛情萬歲》裡的阿榮為同一人。兩人的性互動──與之後將討論的場景使用相同的中特寫──由於年輕男子拒絕幫老年男子口交，最後只能以苦澀作結。攝影機逼近人物和動作，在視覺上造成極為不適之感；彷彿相較於捕捉他們之間的親密關係，攝影機其實更想捕捉兩人親密互動的**失敗**。更重要的是，這個場景暗示著父子亂倫的危險暗暗逼近。

這種焦慮最為彰顯的一幕──根據張靄珠的說法，這是一種「文化焦慮」，我們等一下會談到──就在年輕男子與小康在同志三溫暖門口正面交會的那一瞬之間。這一幕發生在同志三溫暖的黑暗房間中父親與年輕男子的邂逅之後；他們不合拍的性行為，與小康為脖子怪病所苦、艱難著衣的鏡頭交互轉切。小康進到三溫暖那一刻，年輕男子正巧走出來，這短暫的眼神交會稍縱即逝，又顯得尷尬笨拙。年輕男子迅速步出建築物，小康則不情願

地站在無人招呼的櫃檯前。背景的珠簾在年輕男子離開後，依然
晃動，直到小康忽然走出景框離開。

　　在街燈與閃爍的霓虹燈映照之下，遠景鏡頭拍攝小康沿著廢
棄天橋朝攝影機走來。緊接著，年輕男子出現在他身後。行經天
橋轉彎處，年輕男子超越小康大步走在前面，小康則尾隨在後。
攝影機輕微橫搖到右側，捕捉他們消失在夜幕之中的背影。天橋
正是台北的走廊，尤其是到了夜晚，是疏通黑暗欲望的渠道。這
裡尤其有趣的是，攝影機大致保持穩定；參與其中的程度僅止於
輕微橫搖，從來未移開固定的觀察位置。換句話說，年輕男子與
小康巧遇／錯過的連結，與之前和小康父親隱匿／未連結的邂逅
成了對比。

　　這組鏡頭為接近電影尾聲的亂倫事件高潮做準備。以相似的
視覺構圖作為開場，在同志三溫暖裡，小康沿著昏暗走廊朝攝影
機走來，沿路關闔的門通往一個個隱密房間。如同之前描述的天
橋場景，小康接近時，攝影機保持靜止，當小康轉彎，攝影機則
跟著輕微橫搖，然而，當他背對攝影機，走入第二條走廊時，攝
影機卻開始跟進。攝影機運動十分平順，鏡頭距離剛好得以捕捉
他走在未說出口的欲望通道裡。未說出口的活動在這裡正如字面
上的意思，這持續的長鏡頭拍攝一些半裸男子走在走廊上，開了
門又闔上，不發一語，只有不知名的身體在活動。似乎在每扇門
的背後，可能是歡愉、也可能是失望，男子們渴望地大步向前追
尋，小康與攝影機跟隨在後。

　　這是一處欲望空間，總是備受煎熬的期待與苦澀的失落所考
驗，但這並非唯一理由促使電影以迂迴的方式捕捉充滿試探與遲

疑的同志三溫暖。在與丹尼爾・瑞夫爾（Daniele Rivere）的對談中，導演蔡明亮談及自己拍攝這場戲的內心掙扎，在另一個較為溫和的版本中，小康與父親僅只是「撞見彼此」。但在拍攝期間，蔡明亮不停自問為何退縮，他坦言：

> 我馬上意識到我其實想要拍得更深入……讓父親與兒子在黑暗中做愛。我之前為何不敢有這種想法呢？為免我一直不敢實際執行，我迅速決定要那樣拍那場戲，與演員討論之後就拍攝了。[30]

對張小虹來說，這個遲疑，與這場戲曖昧不明的批評論述，都清楚指向父子亂倫的「文化不可再現性」（cultural unrepresentability）。[31]

張靄珠同意張小虹的說法，將這文化「焦慮」歸因於缺少來自「文化影像庫」的對應影像來為這觸目驚心的視覺化呈現提供意義。為了「再現（re/present）」不可再現的父子亂倫場景，她繼續挪用和故意誤用〈聖母慟子圖〉（Pieta）的「再現框架」來詮釋這場場戲，也就是說，即使父子性行為這場戲的構圖神似〈聖母慟子圖〉的姿勢，《河流》裡父親取代了母親，而去性欲化的〈聖母慟子圖〉意象，在此則注入了同性愛欲。儘管字面上應

30 請參閱Daniele Riviere與蔡明亮的對談, "Scouting," *Tsai Ming-Liang*, p. 98。

31 張靄珠引述張小虹之文，請參閱〈漂泊的載體：蔡明亮電影的身體劇場與欲望場域〉，《中外文學》，第30卷，第10號，2002年3月，頁88-89。

用精神分析理論，她卻指出空間的有趣之處。對她來說，〈聖母慟子圖〉這去性欲化的異性戀標準象徵，能夠被挪用在同性亂倫的視覺呈現，原因就是發生的空間：同志三溫暖是個「暫時的」而且「過渡性的」空間。[32] 我的焦點並不僅止於亂倫那場戲本身，我認為指出《河流》如何再現未說出口的欲望空間中暫時與過渡的特質，尤為重要。

　　回到在三溫暖走廊間尋尋覓覓的小康，他走在走廊上，攝影機跟在他身後，不停被一扇扇看似無盡的門開開關關而打斷。就在他轉身走進第三條走廊時，鏡頭突然剪到小康進入黑暗的房間，在地鋪上坐下。接下來的兩分多鐘，連續有三人打開門往裡看，又關上門：三個眼神，三次拒絕。之後，小康就鎖上房門。我們甚至來不及解讀此舉究竟為興趣缺缺，或自我防衛、避免再被拒絕或受到羞辱，鏡頭又突然剪接走廊，小康轉動一個個門把，卻發現所有門都上鎖了，顯示上個鏡頭中所有在走廊逡巡的人，都暫時找到伴侶安定下來。只剩下一扇門，我們看著小康走向鏡頭前那最後一扇未上鎖的門。

　　在這之前，鏡頭一直維持靜止，安靜觀察著近乎絕望的主角。就在他打開門進房間時，攝影機開始移動，開始如之前討論到的橫搖與追蹤的運動，攝影機在這裡首次正面朝門拍攝。好似終於與這個半遮半掩、默不作聲的欲望空間正面相對，攝影機忽然止步，巨大的黑暗馬上吞噬了小康的身影。下一顆鏡頭就是同性戀版的〈聖母慟子圖〉。小康坐在地鋪上，父親的雙手從他身

32 同上，頁89-93。

後接近，小康將自己疼痛的脖子放在父親胸口上，父親則用手為他服務。在他高潮後，小康半轉向父親，兩人汗水淋漓的身軀，緊緊相擁。

　　我仔細分析這部電影的各種場景，全是為了迎接這接觸的一刻，電影尋求親密的漫長旅程終於到達終點；主題與視覺的組織都是為了這一刻的親密，在此時收穫成果。接著不令人意外，這組鏡頭緊接著切到母親獨自坐在家中，吃著剩菜。湧出的水流進餐廳，她急忙衝進父親房間查看。此時她眼前是另一扇隱藏祕密的門，只是這一次是在她的屋簷下，就在她自己的家中。她小心翼翼打開門，第一次看見天花板的漏水，如今已一發不可收拾，如同外頭的暴雨傾盆而下。低角度鏡頭拍攝她從景框左下角落往上看，最後她大力甩上門，這時場景又切回三溫暖室，相似的低角度鏡頭拍攝父親打開電燈。他盯著景框左下角一會兒，接著進一步走進景框，打了兒子一巴掌。小康接著從地板起身，衝出房門和景框。家族成員在電影安排之下，藉由無法補救的分離而連結：家的解體最終導致了無家狀態，在家或不在家皆然。

何去何從？

　　解體的家庭空間與分離的人際關係，最能形容台北分崩離析的都市空間。像是李清志就稱台北為「無法完成的拼圖」，[33] 有許

33 李清志著，〈拼圖都市：尋找電影中的台北〉，《建築電影學》，台北：創興，1996，頁136-138。

多暗示性的片段影像，卻無法拼成完整圖案。蔡明亮電影中無止盡的施工，在視覺上提醒了都市空間的分割——道路、橋墩、高樓大廈——以及空間歷史的摧毀——拆毀、重建、商業化。比較王童等人早期富含歷史的台灣新電影，九〇年代的蔡明亮似乎失去歷史特異性，銀幕被過渡與暫時感主導。例如在《洞》裡，千禧年前夕的台北，就像是一組沒有姓名和臉孔的結構，人們住在疾病威脅之下，找不到出口。在這現在的荒涼與未來的無助，唯一的慰藉只有華麗的歌曲與舞蹈，用人工的色彩與輕盈帶來暫時的紓解。[34] 既破碎又疏離，台北本身近似一座孤島。

　　直到《你那邊幾點？》我們才能清楚從更廣袤、全球性的脈絡來看台北。這部電影重聚了小康的家人，但父親在片頭結束後就過世了，獨留小康與母親，而母親很快就有其他執迷。一方面，母親開始阻斷外界的光源，隔絕任何光線透進公寓，期望這樣的空間能方便父親的魂魄歸來。父親的存在透過缺席來表現；他的離世使得他的存在隨處可見，無論是公寓裡放大的遺照，或是更甚者，太太對他的思念所化成的種種行為。另一方面，在台北車站前天橋上賣手錶的小康，將自己那只有兩個時區的錶賣給一位即將前往巴黎的女子，就此小康開始著迷於台北與巴黎的不同時間。巴黎的敘事線與台北的敘事線經由時間的不同連結在一起。有人跟小康說巴黎時間比台北晚七小時，於是他開始將可及

34 蔡明亮對音樂鏡頭的使用也能再多所著墨。在一場私人對話裡，像是安德魯・F・瓊斯（Andrew F. Jones），就提出藉由運用老上海與香港國語電影和音樂，玩弄了懷舊，使得這些鏡頭提供一種奇特的電影與流行音樂，營造出歷史的失落或支離破碎感。

之處的所有手錶和時鐘都調成巴黎時間，包括在辦公室高樓樓頂的巨大時鐘。簡言之，這部電影描述兩座城市四個主角間的動人故事，包括三位生者，和一位往生者。

　　這部電影對於不同時間與空間的精巧處理，在最後將所有時間和地點的時間性與空間性，通通聚集成**同時的存在**，舉例來說，某個深夜，小康正在台北家中的房間裡看楚浮的《四百擊》，同時，巴黎的年輕女子則真正與電影裡的童星尚－皮耶・李奧（Jean-Pierre Leaud）在巴黎公墓巧遇，他如今是位歷經風霜的成熟男人。兩條敘事線匯聚在一個人身上，他的過去與現在、真實與想像，擺脫了時間與空間的歸類。在此，巴黎與台北，過去與現在，劇情內與劇情外，都得以相會於一個夠大的舞台，所有個別實體同時展現他們的特異性。若全球性威脅著所有在地性與個人的喪失，《你那邊幾點？》則展開了新的可能性，不將全球看成固定的框架，而是一種關係，一種在改變與過渡之際、對於世界嶄新的理解模式。國族在何方？經過一世紀充滿角力的歷史，國族仍待我們去發掘，然而，無論多麼難尋，電影會持續幫助我們看見。

後國族時代的電影

　　第六章以《你那邊幾點？》中令人印象深刻的畫面作結。主角小康病態地執迷於台北與巴黎的時差，他在城市中遊蕩，更動可及之處所有鐘錶的時間。一次大膽的行動中，他爬到辦公大樓樓頂，將鐘塔上的台北時間調成巴黎時間。極高角度的大遠景拍攝小康孤單的身影，映襯著台北的城市景觀，他靠在欄杆上，用電視機天線推動時鐘指針。前景是一個大型廣告看板，背景則是醒目的遠東百貨公司商標，右下角剛整平準備搭蓋新建築的空地十分顯眼。小康站在證券行的屋頂，證券行的招牌就在他擅自更動時間的時鐘上方。城市的核心配樂、馬路上傳來的喧囂，從下方冉冉升起，熙熙攘攘的車潮反映在辦公大樓的反光玻璃窗上。

　　《你那邊幾點？》裡的都市群像，可說是後殖民城市整併──或者說自然融會──的景象。二十一世紀的台北，無精打采的男人調動證券大樓樓頂的時鐘，代表著全球化時代，抽象又連續的資本流動最為複雜的形式。更具諷刺性的是小康其實**調慢了**時鐘，將時間調回七小時前，讓在地的時間與國外時間同步。

　　我認為在這城市脈絡下處理時間與空間的手法，呈現出兩種時間的強烈對比，一種時間仍然占據角力場域的中心（國族性／殖民性，傳統的／西方的），另一種時間，坦白說則已失去動力。景框裡的空間意義也改變了，從標誌出一個地點、聚焦於抗衡殖民對於個人與國族歷史的抹煞，到核心空間問題不再關照各種意義間的拉扯關係，而任何可能的明確意義都近乎蕩然無存。在當代視覺文化研究的大方向下，本書從殖民時代，到後殖民，再到全球時代，針對台灣電影變革提供部分觀點，分析殖民時期與後殖民時代、國族性框架的之前和之後。

　　書中我也問到，從「那裡」我們又該何去何從？這個問題顯然沒有確切的答案。然而，藉此我希望提出開放性歷史書寫的可能，將類型、時期、地點等各種框架，納入思考電影文本形式與文化的重要部分。這樣的歷史書寫提供關鍵的途徑，為過去、現在、甚至未來的華語電影研究帶來新的理解。本書致力從現代性與電影間的關係來論證，便是實踐此歷史書寫的一個例子。透過詳加分析敘事與敘述手法，思考類型與風格的形式與視覺呈現，我試圖點出，欲了解歷史的電影再現，必須留心各式各樣的時間與空間元素。在近代的脈絡中亦然，全球性並不代表著另一種全然不同的地景、而被籠統歸類為「全球化」新霸權潮流、運動或歷程操縱下的結果。

　　的確，我們該何去何從？無論是前瞻或回顧，電影再現透過空間與時間的形式體現帶來了意義。電影形式是理論化過程的一種形式；再者，影像文本本身，必須被正視為歷史書寫、甚至是超歷史書寫的體現。最後，在為本書畫下句點之前，我認為有必

要再多加探討幾個電影時刻，來為未來的台灣與其他華語電影研究探尋可行的方向。王童和其他早期台灣新電影創作者，證明電影回顧提供了一種管道來重新思考與重繪台灣的殖民背景；而蔡明亮的作品，則深刻地顯示出，時間與空間意義正面臨著改變與轉折、嶄新的挑戰繼之而起。

　　但我欲強調蔡明亮並非唯一的例子。一如《你那邊幾點？》，二十世紀末、二十一世紀初，其他多部重要華語電影也同樣處理了類似的歷史問題。像是楊德昌的《一一》（2000）精湛地將個人記憶繪製於集體歷史上，主角從台灣前往日本，尋求與過去和解，卻仍無法得到圓滿的結局。另一方面，侯孝賢精雕細琢的視覺鉅獻《海上花》（1998），捨棄當代台灣的一切時空指涉，澈底浸淫於十九世紀末細膩重建的過去。而唯一指向「當下」的部分，是貫穿全片持續、重複的攝影機橫搖，耐心不懈地審視二十世紀末電影再現中的空間建構性。

　　台灣電影在二十一世紀初期似乎登上新高峰，最好的例子就是魏德聖2008年的《海角七號》，無論是國內外票房皆取得前所未有的亮眼成績：而另一部由資深新電影時期演員鈕承澤執導的《艋舺》，在2010年上映後也十分賣座。《海角七號》及其同期電影，之於八〇年代台灣新電影，兩者間所存在的明顯差異，令人開始思索未來台灣「後新」（Post-New）電影崛起的可能，這樣的想望，也展露在2009年中研院舉辦的專題研討會中。對某些人來說，第一波新電影側重寫實描繪日常生活的美學探究，而新興的台灣電影，也有人稱之為「第二波」新電影，藉由推出多半為類型導向的電影，重新振興台灣電影工業。「新」（newness）的

概念——暗示著斬斷過去聯繫、期許未來展望——極為吸引人，正因如此，也特別需要歷史化。正如本書所呈現的，從殖民政令宣導到後殖民宣教片，從台語電影到健康寫實國語電影，在港片和好萊塢進口電影的雙重壓力下，政府文藝政策和產業需求之間，八〇年代「第一波」新電影用大膽的風格嘗試回應了停滯的類型片產製。八〇年代早期台灣的重新電影化採取鮮活重創的寫實主義。第一波台灣新電影後續的成功與衰敗我們已十分明白，然而，在此脈絡下，二十一世紀近期的「第二波」或是「後新」電影仍待我們仔細審視。

的確，一如我在書中所梳理，自殖民時期以降，或甚至更早開始，持續與國族歷史抗衡的台灣電影史，便已預示了台灣電影在新的世紀起步的樣貌。電影史裡一幅幅經典畫面，支離破碎、斷斷續續，片段接著片段，幫助我們以「自己的方式」慢慢看見台灣，這不可能的任務，正是我寫作本書的初衷。在本書之初，我便問到，如果沒有電影的幫助，我們能看見什麼樣的台灣？我們見證了什麼、又期待地平線彼端將升起怎樣的新局？2006年一部沉靜美麗的電影《練習曲》，由侯孝賢《悲情城市》攝影師陳懷恩執導，鏡頭跟隨一名聾啞主角騎自行車環台壯遊。這趟七天六夜的旅程帶領主角踏上這座島嶼熟悉卻不凡的土地。與半世紀前王哥柳哥的旅行大不相同，騎著單車的主角並未參訪歷史古蹟或紀念建築；行近台北市時還繞道而過。終於，儘管只是暫時在電影裡——至少從電影的開頭到結束，浸淫在劇情綺想與劇情外的嚮往——觀者深受牽引、全然投入於一個不受任何角力拉鋸，完滿自立的台灣。

未曾消散的歷史：何謂國族？

　　2011年，電影《賽德克·巴萊》分上下兩集上映。這部史詩鉅作由魏德聖執導，吳宇森監製，描述1930年發生於中台灣原住民部落的浴血抗日起義，史稱霧社事件。《賽德克·巴萊》堪稱台灣電影史上耗資最鉅的製作，期許引領台灣登上世界電影的中心舞台，該片征戰全球大小影展，從威尼斯到釜山國際影展，再到美國奧斯卡。熱切冀盼國際矚目，渴望重現八〇年代台灣新電影的成功突圍，而與當初不同的是，這次的動力來自國內觀眾的共襄盛舉。然而，除了在亞洲一些「小型」影展獲得少數提名，該片並未如台灣殷殷期盼，博得任何青睞；未能成功獲取國際肯定，也讓台灣電影在全球舞台上大放異彩的希望再度落空。

　　《賽德克·巴萊》的國際版，從原先上下兩集共四小時半的片長，合併剪輯成一部兩個半小時的電影。導演魏德聖反駁外界對於刪節版的批評時表示，原版的鉅細靡遺是為了回應「族群的壓力」，重新剪輯則讓他能「以故事性為主」，並有助於電影的

海外銷售。[1]在全球脈絡下，台灣的本土或原民歷史被視為不重要或不必要，的確令人惋惜。而更切身的諷刺在於，電影所強調的「故事」高潮——少了歷史，多了戲劇——實為虛構，因為最終襲擊日軍以奪回部落的橋段，實際上根本未曾發生。一方面，指責電影創作者修改自己的作品以利不同脈絡的觀眾輕易消化，未免嚴厲又不切實際；另一方面，以歷史正確性作為電影或其他文化產品唯一的正統標竿，則多少有些偏頗。

追求國際肯定的過程中——尤其在國內迴響熱烈的情況下——意圖找出獨一無二、舉世皆能輕易辨明的台灣國族意象，成了最為迫切的焦慮。這仍然是我在本書最初出版時提出的問題：台灣的國族電影是什麼？換句話說：少了自己的電影，台灣看起來會是什麼模樣？

但我該從何問起？在《賽德克‧巴萊》與其他著重台灣在地歷史與本土文化的賣座電影蓬勃發展之前？在《海角七號》計畫可行、成就超乎預期之前？若我們再往回一點，在《臥虎藏龍》之前，在楊德昌的《一一》之前，在蔡明亮的台北三部曲之前，在侯孝賢之前，在八〇年代台灣新電影之前，在六、七〇年代健康寫實電影與台語電影之前，在瓊瑤與李小龍之前，在獨臂刀俠一夫當關的武俠片和揪心蝶戀的黃梅調電影之前，在1949年之前，在1945年之前，又何不回到據稱電影發明的1895年？若

1　請參閱《南方日報》於中國首映《賽德克‧巴萊》後訪問魏德聖的文章，2012年8月，網址請見：http://www.taiwan.cn/xwzx/dlzl/201205/t20120508_2526141.htm。

沒有電影幫助我們看見台灣，台灣看起來會是什麼模樣？如果研究台灣電影的學人並不對此感到焦慮，我剛列舉的文化指標根本不在大眾關心的範疇？換個說法，如果《臥虎藏龍》不過是部內行人可能認為過譽的功夫片；楊德昌是位電影藝術大師，可惜英才早逝，使得他的作品更模糊不明；而侯孝賢執導的電影步調緩慢，蔡明亮則擅長把電影拍得更慢？

　　本書初次出版的兩年後，我當初企圖展開的歷史書寫工作，於現在看來更為急迫。可以確定的是，距《光陰的故事》上映的三十多年後，對於近期《海角七號》和《賽德克·巴萊》帶來的成功與希望，我們欣喜不已又難掩幾分疑惑，也同時感到十分振奮。事實上，還有其他多部電影結合各種元素——從類型到風格，從國內市場到跨國發行，最重要的是，從台灣，跨過海峽，進入中國大陸——並成績斐然。《那些年，我們一起追的女孩》（2011）就是一例，不僅橫掃台灣票房、在香港與東南亞廣受歡迎，略為重新剪輯後，也在中國上映。該片改編自暢銷網路連載小說，無所顧忌地採取偶像／校園青春劇的電視類型，進而推動由舊有類型重新組成的視聽領域快速地融會整併，並善用新媒體的快速轉型與迅速普及。

　　若台灣有「新新電影」或是「後新」電影的可能，面對這種現象的因應之道，是避免受果決的「新」所誘惑而與過往斷然切割，以免對於「新」的崇尚阻礙了歷史之路，蒙蔽我們對現在的一種、甚至多種理解。當第一次的「新」讓我們失望，第二次的「新」便將以加倍的魅力引誘我們遠離歷史——若我們能重新開始，從過去超脫，誰還需要歷史？可是新要從何處而來？正如班

雅明筆下的歷史天使，進步迷惑了我們，令我們神魂顛倒，但歷史的凝視總是脈脈地望向過去；回頭看，也看見了未來。

TFI電影叢書

國族音影：書寫台灣・電影史

2018年10月初版　　　　　　　　　　　　　　　　定價：新臺幣390元
有著作權・翻印必究
Printed in Taiwan.

著　　　者	洪國鈞	
譯　　　者	何曉芙	
譯　　　校	蔡巧寧	
叢書編輯	張彤華	
校　　　對	吳美滿	
封面設計	許晉維	
編輯主任	陳逸華	

出　版　者	聯經出版事業股份有限公司	總編輯	胡金倫	
地　　址	新北市汐止區大同路一段369號1樓	總經理	陳芝宇	
編輯部地址	新北市汐止區大同路一段369號1樓	社　長	羅國俊	
叢書編輯電話	(02)86925588轉5306	發行人	林載爵	
台北聯經書房	台北市新生南路三段94號			
電　　話	(02)23620308			
台中分公司	台中市北區崇德路一段198號			
暨門市電話	(04)22312023			
台中電子信箱	e-mail：linking2@ms42.hinet.net			
郵政劃撥帳戶第0100559-3號				
郵撥電話	(02)23620308			
印　刷　者	世和印製企業有限公司			
總　經　銷	聯合發行股份有限公司			
發　行　所	新北市新店區寶橋路235巷6弄6號2樓			
電　　話	(02)29178022			

行政院新聞局出版事業登記證局版臺業字第0130號

本書如有缺頁，破損，倒裝請寄回台北聯經書房更換。　ISBN 978-957-08-5184-7 (平裝)
聯經網址：www.linkingbooks.com.tw
電子信箱：linking@udngroup.com

國家圖書館出版品預行編目資料

國族音影：書寫台灣・電影史/洪國鈞著.何曉芙譯.
初版.新北市.聯經.2018年10月（民107年）.272面.
14.8×21公分（TFI電影叢書）
譯自：Taiwan cinema: a contested nation on screen
ISBN　978-957-08-5184-7（平裝）

1.電影史　2.台灣

987.0933　　　　　　　　　　　　　　107016061